JN123035

杉浦康平……デザインの言葉

本が湧（わ）きだす

工作舎

本が湧きだす

杉浦康平……デザインの言葉

1

2

3

【編集付記】

● ――本書『本が湧きだす』は、著者・杉浦康平による執筆およびインタビュー、対談、講演等の中から選出し、構成したものである。

● ――再録にあたり、著者自ら見直し、修正・加筆した。図像や写真についても再構成している。出典はできるだけ、それぞれに付した。

★印数字は脚注に対応する。

● ――初出の媒体名や掲載年は、本文それぞれの末尾に記した。さらに詳しくは巻末の初出一覧へ。

はじめに

● 「本が湧きだす」。意表をつく言葉の組み合わせをなぜ、この小著のタイトルに選んだのだろう。

長年、ブックデザインをなりわいとしていると、「本が湧きだす」としか思えない不思議な一瞬に出会うことが、幾度となくあったからだ。本のデザインを考えている時、ある形をまとった本のイメージが、ふと、私の中から湧きだしてくるのである。

● 戸田ツトムさん、鈴木一誌さんとの対話（第3章の「現在進行形のデザインのために」）での私の発言の一部を引用してみよう。

「……デザインという行為を、（中略）一種の「濾過をする」ことだと考え

てみましょうか。つまり、通り道。あるいは、過程…。

醸造酒をつくるとか、ポスターをつくるとか、いろいろなモノをつくる過程がある。要求された一つのテーマ、あるものごとの誕生が、さまざまなフィルターをもつ回路を通過し、浄化され変容して生まれでる。モノをつくっていくときの方法を、「濾過の過程」と考えてみる…。

いちばん単純な過程は、表層から表層へ（と表面を伝ってさっと通過させてしまう。薄い濾過層しか通らないという場合ですね。だが少し味つけを深めようとすると、二層三層というような深い層にモノを潜らせ、迂回して出す。

さらに深い味つけをしようと思うなら、攪拌作用を加えて、底のほうに沈殿する呼び覚ましてはならないようなものまでも覚醒させて、混ぜこんでいく…というようなことになるのではないか。

私は日常、なるべく自分の五感を全開させ、あるいは、全身をとぎすましてなにものかに感応しようとするのだけれど、吸収できたものをできるだけたくさん自分の内部に溜めこんで、たぶん、皮膚に包まれた身体という容器の中に深い地層を見いだそうとしている。

私自身を発酵装置としてのからだの中に、古層から新しい層までのたくさんの層が堆積し、その「重層性」が濾過器となって、一つひとつの仕事に適

した形をつくりだす。つまり他者によって与えられた命題が、自己化されて吐きだされてくる。（中略）

杉浦という重層性をもつ濾過器を通してモノが姿・形を変え、世界に向けて飛びだしていくことになる。」

●ブックデザインを依頼され、本の素材——テキストや図版——と対話する。視線を交わすたび、手を触れるたびに、杉浦ブックデザインの核心に触れる幾つもの概念が現れては消える。私という壺、重層性をもつ濾過器を通り、本という形をとって湧きだす瞬間、それまでに味わうことのなかった新鮮な感触にひたることになる。

●本が湧きだす。そのたびに、その経験知がまた壺の中に蓄えられる。そして、次なる新しい本が湧きだす土壌となる。

絶え間ないインプットとアウトプットの繰り返しが数知れぬ作品を生みだし、デザイナーとしての私の人生を形作ってきた。

杉浦康平という「壺」、濾過装置あるいは発酵装置には、先人たちの知恵や自分の見聞から学んだこと、日ごろの感覚訓練、「視えないものを見る」無意識の努力、はっと驚き感得した悟りの数々…などが日々、蓄えられてきた。

● そのいくつかを披露した講演、対話、エッセイを集めてこの一書を編んでみた。

石田英敬さん、松岡正剛さん、赤崎正一さん、戸田ツトムさん、鈴木一誌さん、北川フラムさん（登場順）という素晴らしい理解者、聞き上手の対話者と語ることによって、自分一人では気づきえなかったことに気を巡らせ、自らの体内に「眠っていたもの」が数多く引きだされることになった。まだ、十分に表現しきれていないものも多いのだが、幾度となく対話の機会を与えられた幸運を嬉しく、ありがたく思う。

杉浦康平

紙から本へ。

ひらりとした頼りないものから、確固たる三次元の物体へ……。——「一枚の紙、宇宙を呑む……」

『パイデイア』第11号のデザインは、「多」を「一」にする試み、「異なるものの集合体」として初めて私が取り組んだ記念すべき雑誌でした。——「一即二即多即一……」

1

ブックデザインの核心

一枚の紙、宇宙を呑む

「ただの」紙から、「ただならぬ」紙へ……

◉ 一枚の紙が、机の上に置かれている。

なんの変哲もない、静かな仕事場の風景である。薄くひろがり横たわる一枚の白紙など——たとえばアイディアスケッチを書きこもうとするコピー用紙——は、ごく日常的な紙素材として使われる。ときに見るものの視線にもとらえられることなく、その幽かな存在感さえ失いかける。

◉ しかしひとたび、なんらかの意志をもつ者がこの白紙に手を触れ、文字を記し、線を引き、色を塗りはじめると、一枚の紙は情報を載せた物体となり、あるいは人の心を映しだす平坦な鏡へと変容して、時・空間の中で自立しはじめる。

一枚の「ただの」紙から「ただならぬ」紙へ、ときに「かけがえのない」貴重な一枚の紙へと存在感を変える。

紙は肉声を持っている……

● まず始めに、紙にまつわる小さな出来事、一九六〇年代中頃に私が新宿の風月堂で出会った一つの音楽作品パフォーマンス、その、忘れがたい記憶を記してみたい。

● それは、小さく短い、奇妙な作品であった。

ガランとした会場の隅にある演台の上に、大ぶりのマイクロフォンが一台、無愛想に置かれている。ひんやりした、さびしげな風景である。

ややあって一人の小柄な男が小走りに、ヒラヒラする白く柔らかいものを風になびかせて、その場に現れた。

彼は、その柔らかいものをふわりとマイクにかぶせると、突然、狂ったように両手を動かし、その柔らかいものをクチャクチャにし、マイクを押し包むかのように、もみつぶしはじめた。

● その瞬間、けだるい静寂を真二つにつき裂くかのような超激烈な衝撃音が小さな会場を駆けぬけ、空間を覆いつくした。

ドシャ・ギャシャ・バリガリ・グヮズーン・ビシャッ……。

じつは、柔らかいものに包まれはじめたマイクは、その音量を最大ボリュームにふりきって、会場のスピーカーに連結されていたのである。

ヒラヒラしていたものは、二枚ほどの紙であった。二枚の紙質は、大きく異なっていた。腰の強い包装紙と、透明なセロファン。

このパフォーマンスは、「紙でマイクロフォンを包むこと…」という短いインストラクション（指示）で指定された、『ミクロ』と題された、小杉武久という作曲家による「作品」だったのである。

● ところが本当の驚きは、その次にやってきた。マイクと紙を荒々しく押さえつけ、激烈音を乱発しつづけていた作曲家の両掌が、静かに紙から離されたのだ

………。

まず、一瞬の静寂が会場を支配した。次の瞬間、プチ・プツ・パン・ピシッ…といった鋭い微音が会場のスピーカーからもれはじめた。

最初は幽かに、次第に激しく…。

音はまもなく会場の小空間をくまなく覆いはじめる。まるで、天空にきらめく無限の星々がはじけ出すかのような、神秘の微音…。

生まれ出た微音の群れは、虚空から降りそそぐ宇宙線群のように聴くものの身体を射抜き、私たちの体内にひそむ気脈をひたひたと打つ、「音の矢」と化したのである。

● この音は、じつは、マイクに押しつけられた紙が元にもどろうと拡がるときに発せられる、紙自身の内発音であった。

小杉武久氏の行為に応えて、物言わぬはずの紙がつぶやき、語りはじめたのだ。

● ふと気がつくと私たちの耳は、マイクの増幅によって異次元の音響生命体と化した紙たちの肉声に触発されて、いつの間にか、自らの身体に隠れこむ幽かな体内音の響きにも、聴き耳をたてはじめていた。

たった一枚の紙が、人間の内部と外部をとりまいて発生した、生きた音響のマクロコスモスとミクロコスモスを、一瞬のうちに鮮やかに取りだし、包みあげてしまったのだ。

紙の内部にひそむ、紙の力、魂がひきずりだされ、その精髄にふれえた……とも思われる、鮮烈な出来事であった。

紙の厚さをたしかめる……

● ごく普通に私たちが使う紙として、A4判の上質紙、コピー紙がある。

A4判とは、A判という規格紙（ヨコ：タテの比が1:1.414、つまり√2矩形のプロポーションで、A0判は面積が約一平米）を四回折ったときの大きさで、ヨコ二一〇ミリ、タテ二九七ミリの寸法をもつ。

● 一枚のコピー紙を指でつまむと、ふわりと軽い。だが、どれほどの厚さの紙な

のか？　どうすれば簡単に、紙の厚さを計ることができるのか……。

最も簡単な方法は、積まれたコピー用紙を十枚とりあげ、その厚さを計ること。十枚の厚さが一・五ミリあれば、一枚が〇・一五ミリだとわかる。

本の場合にはノンブルを調べ、二〇〇ページまでをつまみとる。すると一枚の紙の厚さは〇・〇八か、〇・〇九ミリ。文庫本ならば八〜九ミリほどになるだろう。

〇・一ミリ以下の薄い紙だということが瞬時に読みとれる。

感覚器に潜む、〇・一ミリの厚さ……

●〇・一ミリ、あるいは〇・二ミリ。この薄さを、あなどってはいけない。

人間の眼球は、直径二四ミリ。十円玉をくるりと廻した球体とほぼ同寸である。

この眼球の内部にひろがる網膜の厚さは、〇・一〜〇・二ミリ（中心窩と呼ばれる高感度の視細胞が集中する部分はやや厚く、〇・四〜〇・五ミリほど）。約十四平方センチほどのひろがりをもつ人間の片眼の網膜には、日本の人口にほぼ等しい一億三〇〇〇万もの視細胞がびっしりとすき間なく並び、眼球内に飛びこんでくる光子を待ちうけている。

●人間内部のもう一つの〇・一ミリは、両耳の中耳に張られている鼓膜である。直径わずか八〜九ミリ。ワイシャツのボタン大の鼓膜の厚さも、〇・一ミリほどだと

いう。小さな鼓膜は繊維層がよく発達し、幽かな葉ずれのささやきから、二〇〇

人のオーケストラが瞬時に発する巨大音響の多彩な響きを、絶妙に聴きわける。

光をとらえる網膜。音を聴く鼓膜。外界のざわめきを捕捉して人間の生存にかか

わる重要な感覚を支える薄い膜が、眼の前にひろがるコピー用紙のふわりとした

厚さに深いかかわりをもつことに、驚かされる。

○・一ミリの線が、五〇センチ幅になり、六〇〇メートルの帯になる……

● たとえば、新宿周辺の市街を五〇〇〇分の一の地図として縮小すると、新宿駅
から紀伊國屋書店本店までの距離の約三倍（丸の内線新宿御苑駅あたりまで）の領域が、
A4判の紙の上に収められる。日本列島をコピー用紙に取りこもうとすると、北
海道の北端から九州の南端までが六〇〇万分の一の縮尺で、A4判の対角線上に
おさめられる。

● では、A4判に縮尺されたそれぞれの地図上に、線を一本、引いてみよう。
五〇〇〇分の一の新宿市街図の場合、地図上に印された〇・一ミリ幅の線は、その
五〇〇〇倍、つまり五〇センチ幅の帯に相当することになる。現実の空間では、
五〇センチは人の肩幅ほどのひろがりとなる。
六〇〇万分の一に縮小した日本列島の場合には、地図上の〇・一ミリ幅は、六〇〇

1　一枚の紙、宇宙を呑む

メートルの帯（JR新宿駅北端から大久保駅あたりまで）へと拡張される。東京—大阪間は直線距離にすると約四〇〇キロだ。〇・一ミリ幅の線分を六七〇本ほどすき間なく並べることで、埋めつくされる。

地球をとりまく月の軌道を収めたA4判の紙ならば（月と地球の平均距離三八万五〇〇〇キロ）、縮尺は約二三〇〇万分の一。この縮尺での〇・一ミリの線は、二三〇〇キロもの太さへと拡張されている。地球の直径（一万三〇〇〇キロ）の六十一分の一にあたる巨大な帯へとふくらむことになる。

● 変幻自在の縮尺で紙面にとりこまれる、森羅万象の面白さ。

縮尺に応じて幅を変える〇・一ミリ線の変幻ぶり……。

ダイナミックなデザインは、このような伸縮自在な感覚をとりこむことなしには成立しない。それぞれの画面で、〇・一ミリの線が意味するものをきちんと自覚することなしに、優れたデザインを生みだすことはできないのである。

二枚のA0判の紙で文庫本が生まれる……

● 机上の紙が、三次元の物質へと転じる瞬間がある。人が紙を手にとり手のなかで折りはじめると、その瞬間から、紙の状態が激変する。

薄くはかなげな紙は、まごうことなき三次元的存在へと変容してゆく。

● そこで、〇・一ミリの厚さをもつA4判のコピー用紙を手にとり、折り畳んでみよう。

二つ折りでA5判。もう一つ折ると、A6判（文庫本の大きさ）。

一枚の紙はそれ自身、表裏二ページをもっているので、二つ折りして切り離すと四ページ。次の二つ折りでは、八ページ…。つまりA4判を二回折ると、八ページのA6判が生まれてる。

● 一枚の紙を使えば、八ページで〇・四ミリの厚さになる。折ることで紙は、半分・半分と小さくなるが、着実にページ数を倍々にふやし、その厚さを増してゆく。

● ところで、ごく普通の厚さをもつ文庫本、A6判二五六ページの文庫本が、たった二枚のA0判の紙でできていると記すと、驚く人が多いだろう。

A0判を二つ折りすると、A1判・四ページになる。さらに二つ折りを続けると、A2判（二回目）八ページ、A3判（三回目）十六ページ、…A6判（六回目）一二八ページへと増殖する。〇・一ミリの紙を折っていたとすれば、すでに全体の厚さは六・四ミリ〜とふくらんでいるはずである。

「はい、これが刷了紙です」…と印刷ずみの紙、薄い大きな二枚の紙を眼前に差しだされると、このたった二枚の薄い紙がなぜ実在感あふれる文庫本へと変容してしまうのか、にわかに信じがたい気分におそわれる。

★
1

A0判の紙の大きさは
一八九×八四一ミリ。
文庫サイズはおよそ
A6判（一〇五×
一四八ミリ）なので、
A0判からは一二八枚、
裏表印刷すれば
二五六ページの文庫本を
作ることができる。

紙を折る回数	折った紙の厚み（紙1枚＝0.1mm）
0	0.1 mm
1	0.2
2	0.4
3	0.8
4	1.6
5	3.2
6	6.4
7	1.28 cm
8	2.56　←本の厚さ
9	5.12　←本の厚さ
10	10.24　←本の厚さ
12	40.96
14	163.84　←一人の背丈
16	655.36
18	26.2144 m
20	104.8576　←ビル30階建の高さ
22	419.4304
24	1,677.7216
26	6,710.8864
28	26,843.5456
30	107,374.1824
32	429,496.7296
34	1,717,986.9184
36	6,871,947.6736
38	27,487,790.6944 km
40	109,951,162.7776
41	219,902.3255552
	············385,000.0000000　←月までの距離
42	439,804.4651110
43	879,609.3022208
44	1,759,218.6044416
45	3,518,437.2088832
46	7,036,874.4177664
47	14,073,748.8355328
48	28,147,497.6710656
49	56,294,995.3421312
50	112,589,990.6842624
	·········150,000,000.0000000　←太陽までの距離
51	225,179,981.3685248

太陽にもとどく紙の厚さ……

● いま仮に、ここに〇・一ミリの巨大な紙があるとして、一折りごとに、前の厚さの二倍になるという単純な計算を繰りかえしてゆく。十回折ると、およそ二〇〇ページ、厚さが十センチにも達している。

紙から本へ。ひらりとした頼りないものから、確固たる三次元の物体へ……。蝶の羽化を逆転させるかのような、虚をつく激変ぶりに驚かされるのではないだろうか……。

十四回目で一六四センチ、ほぼ成人の背丈と同じ厚さになっていることに驚かさ
れる。十九回折れば五二メートル、ビル十五階分の高さにもとどくほど。二十四
回目には、なんと一・七キロメートルという厚さに達してしまう。

この調子で計算をくりかえすと、三十回目にはすでに一〇七キロの厚さになる。
三十七回で一四〇〇キロ。さらに四十二回目には、ついに月までの距離三八万五〇〇〇
キロを越えて、四四万キロ近くにまでとどいている。宇宙空間にとどく厚さであ
る。

● ちなみに五十回目には、折りこんだ〇・一ミリの紙の厚さは、太陽までの距離、
一億五〇〇〇万キロ近く(一億二六〇万キロ、右表を参照)へ…と接近してしまうことに
なる。(一信じがたければ、2の n乗で計算してください)にわかに信じがたいほどの変容ぶ
りだ。

● 五十回近く折るだけで、地球と太陽の間を埋めつくすほどに厚みを増す、〇・
一ミリの紙の力。

紙は、その蜻蛉のような薄層の中に、宇宙を覆いきるほどの、熱い力を秘めてい
たのである。

一即二即多即一

東洋的ブックデザインを考える

［一即二即］、［一即多、多即一］を考える…

● 本という物体は、興味深い特質を秘めています。手に握られ、ほどよい重さをもつ。本は、直方体の紙の束です。だが、手にとれば、自然にページが開く。ひらひらと開く数多くのページが、一つの背で綴じられています。つまり、本という物体は、「一であって、多である」、「多であって、なお一である」という極めて興味深い特質、矛盾を溶けこませたかのような奇妙な特質を秘めている。

● 「多」であるものは、ページだけではありません。多なる「文字」、多なる「図像」、多なる「記号」の集合体であること。さらに多なる「章」、たとえば短篇集やアンソロジーは、いくつもの章が並びあう。さらに、辞書や百科辞典は、多なる「項目」の集合体です。

この講演は、二〇一四年五月二十四日、日本記号学会第三四回大会で行われた。

二即一即多即一

本は、紙・布・糸・皮・金属・接着剤…など、幾つもの材質が集まって組み立てられる。また、背・小口・見返し・目次・奥付け…など、数多くの部分の集合体でもある。

多なるものが集合しあい、「空間」や「時間」が多重に、巧妙に畳みこまれ、本という一なる宇宙を形作っています。

さらに本は眼で見る、読む…という視覚への働きかけばかりでなく、触覚や聴覚…、つまり「五感」にも力を及ぼす。

眼でみて、読む。声に出して読む。さらに手の中で、本は音をたてる。ページをめくると、匂いが立ちのぼる。

さまざまな紙質の変化を、眼で楽しむ。同時に手ざわり、触感として感じとる。そして内容を味わう…。

まさに、本と五感との対話です。

本を手にして、人はしばしば、みちたりた幸福感を味わいます。

● 「一なる宇宙」としての本。同時に、「多なる構造」を包みこむ本。

本は「一」であり、「多」でもある。つまり、「一即多」です。「即」という一文字が、「一」と「多」を緊密に結びつける。

● 「即」とは、「すぐさま」、「たちどころに」…を意味しています。

たとえば、「色即是空」——色、つまり形あるものは、空、つまり実体がない。「即

の一文字によって、対極にある「色」と「空」が、ただちに結びつく。

つまり「即」は、次元の異なるもの、矛盾しあうもの同士が溶けあい、混然一体となることを指しています。仏教の禅宗や密教の真言宗でさかんに使われる文字なのです。

「即」によって、瞬間的な融和が立ち現れる。つまり、「一」は即、「多」であり、「多」は即、「一」である。——「円相」の誕生です。

● 本について、もう一つ、気づくことがあります。それは、本を開くと、左ページ、右ページという、対をなす構造が現れる…ということです。

右—左だけでなく、上—下、つまり天と地や、始まりと終り、つまり過去と未来といった一対をなす構造、「二」である構造がたちどころに現れる。

本を読む私たちの身体の、左半身・右半身にも対応する構造です。

でも本を閉じると、一冊の本にもどる。一瞬にして、「二」にもどる。

私たち人間は、祈りを捧げるときに両手を合わせる。

これは、「二であるものを一」にすること。つまり左半身—右半身を一つにまとめ、一つの身体に宿る一つの心を差しだす…ということを示しています。つまり、「二即一、一即二」…ということです。

● 本には、さらに重要な特性があります。小口に手をふれ、パラパラとめくると、一瞬にして全容が見てとれる。「一」と「二」が、そして「一」と「多」が、一気呵成に

結びつく。

めくるだけで、どのページも検索できます。風通しのよい、ページを繰る軽快な
リズムが堪能できます。だが、閉じると、たちどころに一冊の本に還元される。
本には、独自の特性、「即」であること、つまり「たちどころに」という瞬間性も備
わっています。

●さて、このように見てくると、**本というメディアは「一即二」である。さらに「二
即多」という構造をあわせもつ。そしてなお、「多即一」であり、「一即多」である…**
ということが重なりあっていることが分かります。

「二」冊の本でありながら、「多」でもあり、「二」でもある。「多」であり「二」であり
ながら、なお「一」である…ということ。

つまり、「一」「二」「多」が孤立した存在ではない。互いに互いを呼びさます。ある
いは、矛盾を孕みながら、なお「一」なるものとしてのまとまりを見せる…という
ことです。

これは、「本」というメディアが包みこむ極めて重要な特性、「複合体」としての特
性です。

これからごらんにいれるいくつかの例は、この「一即二即多即一」の特性を主題に
した私なりのブックデザイン、「複合体としての」ブックデザインの試みです。

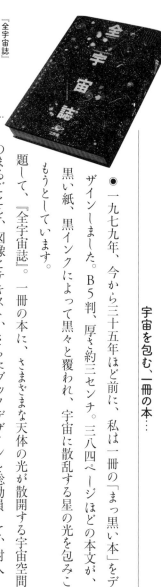

『全宇宙誌』
〔工作舎／一九七九年〕
松岡正剛＝編
杉浦康平＝造本
すべての遊星人に贈る
空前絶後の
ブック・コスモス。

宇宙を包む、一冊の本…

● 一九七九年、今から三十五年ほど前に、私は一冊の「まっ黒い本」をデザインしました。B5判、厚さ約三センチ。三八四ページほどの本文が、黒い紙、黒インクによって黒々と覆われ、宇宙に散乱する星の光を包みこもうとしています。

題して、『全宇宙誌』。一冊の本に、さまざまな天体の光が散開する宇宙空間のまるごとを、図像とテキスト、さらにブックデザインを総動員して、封入しようとする試みです。

この本は、一九七〇年代の電波天文学の隆盛によって急展開をみせた新しい宇宙像を科学的に追求し、文化論的な幅ひろい視点をも加えて、私たちを包みこむ宇宙の全体像を総合的にとらえようと計画されています。

この本を企画し編集したのは、松岡正剛さんです。私は最初からヴィジュアルディレクターとして参画し、「一冊の本にどのような形で全宇宙を封入すればよいのか」、「たくさんの図像を呑みこんだヴィジュアル本を、どのような手法でデザインすべきか」…など、ほぼ不可能と思われるテーマを盛りこむことに智慧をつくすことになりました。

● 一冊の本、全ページが黒一色で塗りつぶされた本のすべての部分に、星の光、

光の粒が侵入している。白くまたたく星の光は白ヌキ文字のテキストとせめぎあい、数多い図像のへりにまで押しよせながら、全宇宙に充満する天体のきらめきをとらえきる。

●「回転する宇宙から話が始まる」。松岡さんが最初のページに記したイントロダクション。素粒子から宇宙の諸現象まで、すべてのものに回転体の原理が潜む。それらが入り乱れて旋回する宇宙の総体を、この本の中でとらえてみたい…と記しています。

●この本は、八つの方向にむかってテーマを拡張する。

まず、「時間としての宇宙」がある。同時に、「空間としての宇宙」もある。さらに「構造としての宇宙」、たとえばビッグバンとか定常宇宙論、インフレーション宇宙といった、新しい宇宙論がとらえる宇宙像がある。

その基になるデータは、電波天文学によって収集された「電波源としての宇宙」、星雲や星の誕生…など。絶え間なく宇宙から発信される電波を解析した情報です。

さらに、太陽系の構成など、私たちの眼にみえる「現象としての宇宙」がある。また現代の宇宙論とは対照的な、古代の人びとが探究してきた天文学、つまり「対象としての天文学」もあるだろう。さらに、人間がそのイメージの中で育て上げた、「観念としての宇宙」もある。最後に、宇宙の中の「物質や運動」の全メカニズムへのアプローチをも加えておきたい…。

このような八つの方向に拡散する各テーマを見すえながら、編集が行われています。

● この本の目次では、八つの宇宙論がどのように展開されるのか、その詳細が読みとれます。

本文のはじまりは、マルティン・ガードナーという、アメリカの著名な科学評論家による総論的なテキストページです。

● このテキストは、注意深く見ていただくと、文章の文字組の隅の方、ところどころに、微妙な曲率が潜んでいることに気づかれると思います。文章の流れが湾曲しているのです……。こんな文字組で始まる本は、当時、まったく存在していませんでした（→033ページ左上図参照）。

● 本文へと、眼を移しましょう。

たとえば太陽、この地上の生命活動を繁栄させた太陽について……。あるいは、星の一生を示すダイヤグラムも、新しい手法で戸田ツトムさんが作図してくれました。さらに、ブラックホールや、重力空間の図解も登場しています。

彗星の光芒のページもあります。天から降下するはずの彗星を、大地から逆に天空へと上昇する光の塊と見立ててデザインしたものです。見るものの重力感覚をゆさぶろうとする試みです。そして、隕石が落下する……。

● 星の科学だけでなく、最終章には、人間のイメージの中に広がる宇宙像もいろ

いろな形で取り上げています。たとえば、ダンテの『神曲』に記述された宇宙像…。さまざまな内的な宇宙像。アジア、アフリカ、それから古代文明が案出した宇宙像…など。予想をこえる内的宇宙が取り上げられている。

さらに、この『全宇宙誌』を松岡さんに着想させるきっかけになった、稲垣足穂という超宇宙人のような作家による、宇宙的エッセー…など。これらのすべてのイメージが、黒インクで覆われた暗黒の中に出没します。

● 見開き二ページ。これが、『全宇宙誌』の一つの単位になっています。この見開き二ページの広がりの中に、私は、特別なテーマを展開する小さな領域、四つのゾーンを設定しました。

例えば、右ページ小口寄りの下側、これは「天文学者」を紹介する領域です。ピタゴラスからカール・セイガンまで、星に魅せられた一五一人の天文学者が肖像で紹介される。パラパラとめくると、遥か彼方の星々の研究に魅せられた、魂の系譜が見えてきます。

● 左ページ、ノドの上部は、「オブジェコレクション」と名付けられた「天体観測機」や「宇宙船」などが現れる領域です。

● 一方、右上のスペースは「星物学」のコーナーです。天文学以外の諸分野の図像が集められています。

さらに見開きページの一番下側、約十二ミリしかない細長い幅は、「尺度表」のスペース、つまり「さまざまなスケール」が並びあうスペースです。宇宙の諸現象の基本を成す尺度が、横一列に並びあう。

ページを繰るたびに、この本の下部に伸びた横長のスペースに、時間や距離、質量、密度、照度、エネルギーなどのデータが、小さいものから大きいものへ〈…と次々に登場する。例えば時間のスケールでは、ページの下側十二ミリの幅が、さまざまなスケールの変化を集約するスペースになる…。

● ところで皆さんは、この本の文字空間の中に→左ページ右上図、少し曲がった部分があるのに気づかれたでしょうか。拡大してみると、このテキストの文字は、遠方に向かって収斂しています。

つまり、単なる平面ではない。遠近をもつ湾曲面、空間を斜めによぎる柔らかい曲面となり、並んでいたのです。

……言葉は、そして文字は、波動とともにやって来る……。

このことに気づいて、最初のイントロダクションのページを見なおすと、垂直、水平にしばられた普通の本の空間には登場しない、テキストが曲がって組まれた文字空間が現れていたことに気づくでしょう。

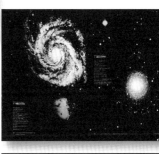

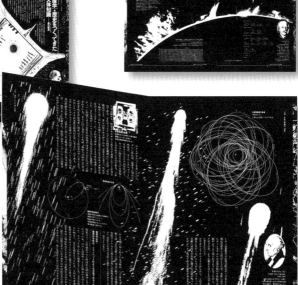

宇宙の秩序と無秩序に寄せて――M.ガードナー

「全宇宙誌」を構成する
見開き六例。
漆黒の空間に
文字と図像が息づく。
左上の拡大ページは
本書の最初の論考、
マルティン・ガードナー
「宇宙の秩序と
無秩序に寄せて」。
この文字列にも、
微妙な曲率が潜んでいる。

In the Beginning,
There Is the Revolving Cosmos

回転する宇宙から話がはじまる

ここに展開する宇宙は
宇宙全体の回転系を理解していただくために
モデルとして系列化したものである

すでにこの本の冒頭から、宇宙は端正に直交する格子空間ではない、宇宙の隅ずみに重力異常をはらむ、歪みをもつ曲率空間である…ということを、この傾斜する文字組で表現しようと試みています。

● じつはこの当時、このような曲面をもつ文字組をつくることは、大変な作業でした。つまり写真植字で印字された文字原稿を、カメラの前で曲げながら再撮影したものを版下にする…という面倒なことを試みていたのです。当時のカメラの性能、版下の作成能力からいうと、この程度の湾曲が、文字のシャープネスを保つための撮影の限界でした。

『全宇宙誌』は、このように当時の技術の限界に挑みながら、大勢のスタッフの手助けをえて、完成にこぎつけました。

● その他にも、距離のスケール、質量、密度、照度…などのスケール表によって、我々の意識をミクロからマクロへの宇宙旅行へと誘うことになるのです。

このように、一冊の本の紙面の広がりの中に、いくつもの異なるイメージがページをまたいで、ほぼ全ページにわたって侵入している。天文学者、

The Eight Aspects of the cosmos

8方向の宇宙

『全宇宙誌』では
全ページにできうるかぎりの構造性を与えるために
企画編集の構想を8ブロックに分け
その8ブロックがさらに相互に関連しあうような
工夫をこらしてみた
個々のブロックのテーマについては
次のページからはじまる簡単な解説を読んでいただきたい

天文学は宇宙を解明するわけではない
宇宙の総論のためには全学問の結集が必要である
いま、その結集の形を全自然学と呼んでみるならば
この特別号は
全自然学からみた宇宙像のための
ささやかな第一歩ということになるだろう
日本の代表的な天文学者たちの執筆と
宇宙を語るにふさわしい15人の人たちの執筆と

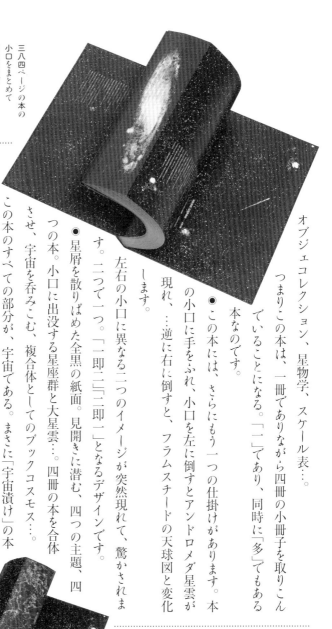

オブジェコレクション、星物学、スケール表…。

つまりこの本は、一冊でありながら四冊の小冊子を取りこんでいることになる。「一」であり、同時に「多」でもある本なのです。

● この本には、さらにもう一つの仕掛けがあります。本の小口に手をふれ、小口を左に倒すとアンドロメダ星雲が現れ、…逆に右に倒すと、フラムスチードの天球図と変化します。

左右の小口に異なる二つのイメージが突然現れて、驚かされます。二つで一つ。「一即二」「二即一」となるデザインです。

● 星屑を散りばめた全黒の紙面。見開きに潜む、四つの主題、四つの本。小口に出没する星座群と大星雲…。四冊の本を合体させ、宇宙を呑みこむ、複合体としてのブックコスモス…。

この本のすべての部分が、宇宙である。まさに「宇宙漬け」の本なのです。

● 東洋の思想家たちは、古くから、「宇宙は人間をとりまいて広大にひろがっているだけではない。人間の身体や心の内にも、宇宙が存在している」と考えてきました。古代インドの「ウパニシャッド」や、中国の老子、荘子

三八四ページの本の小口をまとめて左に倒せばアンドロメダ星雲が、右に倒せばフラムスチード天球図が小口に出現する！

五見開きにおよぶ序章「回転する宇宙から話が始まる」も、もちろん漆黒のページ。ここでは、曲がりゆく文字を実感していただくため白黒反転して掲載している。

が語るこのような思索は、東洋の人々の心に深く滲みこんでいます。

「身体の中に宇宙がある」。それと同じように、「一冊の本が宇宙を呑みこむ」ことを提示したデザイン。

「一即多、多即一」となり、「一即二、二即一」となる多義的なデザイン。

宇宙を呑みこむブックコスモス。

それが、一九七九年に出版された『全宇宙誌』での、新しいブックデザインへの試みです。

黒い本・白い本

● 私がデザインを始めた一九五〇年代中頃は、印刷所でも、またデザイナーにとっても、光に感応する「写真術」（初期の）が必要不可欠な技法でした。

カラーフィルム以前の白黒フィルム。黒と白の濃淡の変化が、情報を紡ぎだす。

フィルムや印画紙が紡ぎだす光の世界が、私のデザインの根源にあったのです。

その代表的な例を、ご覧に入れます。

● まず、『わが解体』、一九七一年に刊行された一冊の本です。

高橋和巳さん、この著者の名前もすでにご存じない方が多いかもしれません。六〇年から七〇年代にかけての学生運動・大学紛争の中で、高橋さんが書くものは、

まるでバイブルのように若者たちに受け入れられました。

『わが解体』とは、自分自身に向けた厳しいまなざしで自己批判をし、自らを解体する。「我が内なる告発」という強烈なサブタイトルが付いています。

● 『わが解体』のデザインは、ちょうど「立て看」を整えたようなデザインです。異議申し立て、抗議の怒り。熱気をたたきつける手書きの文字…。学生たちの体制に対する怒りの表現が「立て看」であったのですが、その熱気を、書店の店頭に並ぶ、活字組みの本に写し取るデザインを試みました。

高橋さんは、東大闘争のさなか、病院で私のデザインをご覧になり、この本が出た一〜二か月後に亡くなられました。…一九七一年のことでした。

● この本のデザインは、箱（白）のおもてに並ぶ文字（黒）の大きさの、強烈な対比が主題になっています。題字の大きさを10とすると、「わが内なる告発」というサブタイトルが、その四分の一の2.5、そして細かいサブテキストが1という大きさ

1

一即二即多即一

高橋和巳＝著
『わが解体』
（河出書房新社／一九七一年）
『暗黒への出発』
（徳間書店／一九七一年）
白と黒。同じ年に、異なる
出版社から刊行。

に縮んでいます。1対2.5対10⋯。

強烈な大きさの対比は、私が多用したデザイン語法の一つですが、この語法の背景には、書店の店頭で読者と本が結びあう、「認知の距離」への考察が潜んでいます。

大きなタイトルが、遠くから目をとらえる。気になって、近づく。すると、四分の一の大ききのサブタイトルが眼に入る。さらに近づき、手にとると、小さなテキストが内容を物語る⋯。

人とモノ、人と人、人と文化のかくれた関係を探ろうとする「プロクセミクス」★という学問にヒントをえた、デザインの手法です。

この本の本表紙もまた、白と黒の対比が主題になっています。

● 一方、高橋さんが学生に向かって講演した、最後の講演会の記録が、『暗黒への出発』という本です。『わが解体』(河出書房新社)この本の白に対して、もう一方の『暗黒への出発』(徳間書店)この本では、黒一色が主題になっています。

中央に刻みこまれた垂直の亀裂の線画は、じつは眼の、閉じたマブタの筋肉を描いた銅版画です。生の最後の瞬間、死に旅立つ決意を暗示しようとする試みです。

● 『暗黒への出発』は、本文デザインに工夫をこらしています。トビラ、本文トビラ、目次。そして、本文⋯。本文に記された高橋さんの講演は、8ポ明朝四十八字詰ですが、後半になって質問者との応答になると、質問者の発言が、高橋さん

★1——proxemics
米国の文化人類学者エドワード・ホールによる一九五〇年代の研究に端を発する学問分野とされる。ホールは著書『かくれた次元』(みすず書房/一九七〇年)にこう記している。
「各文化特有の空間知覚は人間存在の〝かくれた次元〟である」。

減色混合の原理による
黒文字を用いた
『遊』8号〔工作舎／
一九七五年〕の表紙と
レイアウトの参考にした
イスラム文字群。

の発言の二分の一の組幅で、ゴシック組へと変化する。

●　白と黒。対極の二色が、一人の作家が時間を隔てずに同じ年に刊行した、出版

「問うもの」と「答えるもの」のはっきりした対比を示す。このような文章の組み方

は、初めてのものだったと思います。

社を異にする二冊の本の主題になった…このような連続性

と強烈な対比は、二人のやる気のある編集者たち（出版社を異

にする）の熱意ある協力に支えられ、実現可能となりました。

白地に黒。一色刷りに徹した文芸書のデザインは、当時、

珍しいものでした。

黒から色を生みだす…

●　ここで、七〇年から八〇年にかけて作りつづけた、私の

ブックデザイン、白い本・黒い本のいくつかを集めてみま

した。

黒と白の強烈な対比、光と闇、対極のモチーフ。これらは、

当時のデザイン手法を反映した、私にとっての必然ともい

えるデザイン語法でした。

● だが、『遊』という雑誌では、黒という色について、少し異なる視点から取り組んでいます。「叛文学・非文学」という、少しひねったタイトルの特集号。一九七五年のデザインです。編集長だった松岡正剛さんとの共同作業で、少し凝りすぎたデザインです。

ちりばめられたテキストは、内容も、文字の書体も大きさも異なっている、テキストのモザイク集合体になっています。これは、イスラム文字のレイアウト、美しいカリグラフィから学びとったデザインで、さまざまな角度の文字組の集合体です。

● 私はイスラム文化、とりわけその文字文化、カリグラフィの繊細さに憧れています。中国の書と並んで、人類のすばらしい伝統遺産の一つです。『遊』のデザインは、イスラムの詩のカリグラフィを参考にした、波紋のように流れてる叙情にみちた詩の表現です。

このような雰囲気を、日本文字によるタイポグラフィでも出せるのではないか…。迷宮的ともいえる文字配列のイメージが、このデザインにこめられています。

● じつはこのデザインは、キ・アカ・アイの三原色によるもの。黒文字と見えるものは、この三原色の重ね刷りです。

「減色混合理論の実践」として、三原色による黒文字印刷を試みました。

● ここで、その手法を復元してみます。まずキ色インクで刷られたもの。その上

に、アカ色のインクが乗る。この二色重ねで全体が、赤・オレンジ色に変わります。

その上に青色インクが刷りこまれる。この三色が重なりあうと、意外なことに、まっ黒な文字部分が生まれでます。キの上にアカ。リンゴに注目するとその肌にひっかきの跡がある。アオ色にもひっかきがあり、三色が重なったリンゴは、色どりあるものへと変化する。黒から、さまざまな色が削りだされていることがわかります。

印刷の三原色、キ、アカ、アイ。印刷はこの三色による、減色混合の原理によって生みだされます。この『遊』の表紙は、黒色のなかから多色を生み出すという、減色混合の特性を生かした実験的な挑戦でした。

「複合体」としてのブックデザイン…

● 一九六〇年代後半から、七〇年代にかけて、私はさまざまな試みをしつづけました。一作ごとにこれまでの本に見られなかった新しいアイディアを盛りこもうと心に決め、とりわけテキスト・デザインへの取り組みには、さまざまな工夫を一冊ごとにこらしました。

「パイディア」11号。
（竹内書店／一九七二年
8ポ三〇字詰め二段組の本文。
中央のあきに
ノンブルを配している。

● ここで紹介するのは、一九七二年にデザインした、『パイディア』という雑誌の一冊、第11号のデザインです。これは、「多」を「一」にする試み、「異なるものの集合体」として初めて私が取り組んだ記念すべき雑誌でした。

現代フランスの革新的な哲学者ミシェル・フーコーのユニークな論文を、日本で最初に紹介しようと意気ごんだ特集号です。そこで、一編ごとに本文の組み方を変える。紙質や紙の色をも変化させて、論文集の集合体のように見せようとする、先例のないデザインを試みました。

八つの論文、往復書簡が並びあう。全部で七種類の異なる色調とテクスチュアをもつ紙の集合体になっています。

編集長の中野幹隆さんがこのアイディアに賛同してくれ、ファンシーペーパーを売り始めた竹尾洋紙の協力を得て、実現しました。

● 本文組にも工夫をこらしました。雑誌『パイディア』の通常号は、8ポ二段組、中央が幅広くあき、ノンブルが中央に配されている当時は珍しいスタイルでした。

8ポ三十字詰め・二段組。段間は8ポ九倍。天は8ポ三倍アキ、地も三倍アキ。小口側も三倍アキです。

この雑誌の縦・横の寸法は、8ポ七十五倍×8ポ四十八倍。センチ・ミリではなくすべてがポイント尺、8ポの倍数で決められている。三十、九、七十五、四十八

M・フーコー 歴史への回帰

「パイディア」11号に掲載されたミシェル・フーコーのポートレート。八段階の濃度変化を、電動タイプによって打ちだすという実験的な試み。

は、すべて三の倍数です。そこで、この号に収められた八本のフーコーの論文や論考を識別しやすくするために、六通りに変化する文字組を用意しました。すべて、8ポの基本組から導かれた組版です。

● 本文用紙が、七種の変化を見せ、さらに本文組にまで、「一」であって「多」のコンセプトを拡張した最初の例となりました。

『パイディア』のフーコー特集号は、用紙や文字組にまで、「一」であって「多」のコンセプトを拡張した最初の例となりました。

章の変わり目に登場するフーコーのポートレート→右ページ上図は、私自身がオリベッティ電動タイプライターのキーを叩いて作図したもの。顔を構成する八段階の濃度変化を、電動タイプによる数字・文字の重ね打ちで打ち出しています。デザインの協力は辻修平くん。一九七二年の仕事です。

「多」なる論考が自立しつつ、「一」なる雑誌にまとめあげられた。当時にあっては、眼を見張らせるデザインです。

● 『パイディア』フーコー特集の本文組をさらに発展させたものが、『エピステーメー』の「リゾーム」です。「リゾーム」はドゥルーズ＝ガタリの著名なテキストです。この「リゾーム」は、後に、河出書房新社から出された『千のプラトー』の序文として収められています。

これは、一九七七年十月の『エピステーメー』臨時増刊号、初版のデザイン。十年後に、表紙を変えて復刻、再版されました。この「リゾーム」の本文のデザインは、

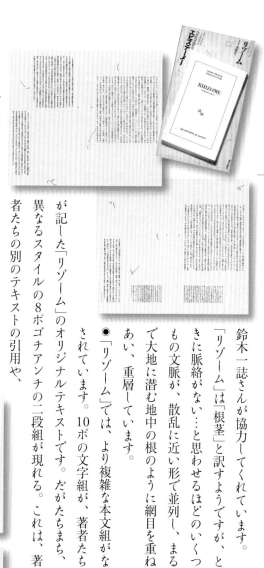

鈴木一誌さんが協力してくれています。

「リゾーム」は「根茎」と訳すようですが、ときに脈絡がない…と思わせるほどのいくつもの文脈が、散乱に近い形で並列し、まるで大地に潜む地中の根のように網目を重ねあい、重層しています。

● 「リゾーム」では、より複雑な本文組がなされています。10ポの文字組が、著者たちの別のテキストの引用や、異なるスタイルの8ポゴチアンチ組の二段組が現れる。だがたちまち、著者が記した「リゾーム」のオリジナルテキストです。

他者のテキストからの引用です。

本文の上部は、訳者の豊崎光一さんが選びとったと思われる関連テキストが、7ポゴチアンチ組で侵入する。下部にしのびこむ6ポ組は、注そのものです。

さらに進むと、唐突に、左端に見るような7ポ二段組で、まったく別の連続テキストが挿入されま

「エピステーメー」
（朝日出版社／一九七七年）
臨時増刊号「リゾーム」。
その表紙と本文組。
テキストはドゥルーズ＝
ガタリによる。

す。上段に並ぶのは、子供のしゃべり。下段には、精神分析的な解釈が並置されているのですが、むしろ言説（ディスクール）の変容、圧殺ぶりがあぶり出されています。

突然、豊崎さんのアムステルダム・レポートが乱入してくる。あるいは、「リゾーム」原書のページが紹介される。末尾には、精神分析の専門用語の抜粋が、三段組で辞典のように並んでいます。

● つまり「リゾーム」では、本文組の変化によって、入り乱れたテキストの種類、質を、ゆるやかに色分けしている…ということになる。このような、「多」なるテキスト組への試み、テキストの複合化の試みも行われました。

背と小口をデザインする…

● 紙を折る。それを束ね、綴じる。本は三次元的な、立体的な、存在です。

この本の厚さ、背の幅や小口の厚さというものを利用して、書棚のなかに展覧会場をつくろうというのが、私の考えです。

● 風変わりな作風で、世界各地で熱烈な支持者をもつフランスの作家、『セリーヌの作品』（全十五巻）。一九七八年のデザインです。

セリーヌは、一九六一年に亡くなりました。本業は医者でしたが、第一次世界大

戦で志願して、入隊する。そのときに体験した人間社会の冷酷さ、不正に対し、俗語を多用する激しい文体で怒りをぶちまけ、辛らつな口調、ユニークな文体でセンセーションを巻きおこしました。

● 箱カバーと、本表紙。黒い布地に黒の箔押しでセリーヌのテキストと、イニシャルのC文字が箔の光りで幽かに浮かびあがる。見返し、トビラ、口絵、そして八ページにわたるイメージを配した動画的な本文トビラ…、そして本文…。

本の背には彼の肖像や、個人史にまつわる写真が配されています。

全十五冊。全冊が書棚に揃うと、セリーヌの生涯が眼にみえるように現れてくる。また、上・下二巻にわたる長編作品の背には、二巻に連続する写真が使われて二冊をしっかりと結びつける。このような作品集が出来上がりました。

三次元オブジェとしてのブックデザイン。鈴木一誌さん、佐藤篤司さんが協力してくれています。

● 私のデザインは、本の小口、「紙の厚さ空間」にもおよんでいます。

たとえば、国書刊行会の『ドイツ・ロマン派全集』、二十巻＋別巻二巻の文学全集です。この装幀には、ドイツ象徴派を代

ルイ・フェルディナン・セリーヌ
『セリーヌの作品』全十五冊
〔国書刊行会／一九七八─
二〇〇三年〕
本の背には、セリーヌの写真や個人史にまつわる写真。全冊そろえば、セリーヌの生涯が見えてくる。

表する画家・フリードリッヒの山岳画、日の出や聖堂の絵を多用して、ロマン派の夢幻世界を再現しています。トビラ、口絵は、作家や作品の資料館です。

● この全集で特徴が見られるのは、小口デザインです。イラストは渡辺冨士雄さん、若くして亡くなるべき天才的なイラストレーターでしたが、彼がペン画で描いた西洋山水画ともいうべき山や森、風や水の流れ…その縦長のカットを、一巻ごとの小口に配し、断ち切りにしています。本文紙が堆積する小口、人の指が触れる小口に、地層に似た縞が現れる。昔の帳簿を飾ったマーブル模様のように…。

● 背や小口にもあふれだすイメージ。これも「複合体としての本」、「立体物として立ちあがる本」にとっての重要な語法だと思います。

『ドイツ・ロマン派全集』
二〇巻+別巻二
〈国書刊行会／
一九八三〜九二年〉
小口に、地層に似た縞が現れる。

ノイズで装う…

● ブックデザインとしては珍しい、シルクスクリーン印刷を装幀に使った一冊の本があります。（シルクスクリーンによる本のデザインは、この一冊のみ）

一九七一年に出版された、ワシリー・サイファーの『自我の喪失』。正確なタイトルは、『現代文学と美術における

『自我の喪失』です。

著者である評論家として知られ、この本は彼の代表作の一つだと評価されています。

現代における自我、ゆれ動く自我を消し去りえない現代の西欧の文学・芸術が、今後どのように生きのびてゆくのか…、その行く末を、広範囲な知識を駆使して論じたもの。

これまでの自我にこだわる自己探究が現代の批評行為の中で失われ、次第に集団社会の中に埋没する個性〔と溶解していく〕ことを予言する本です。

● この本のカバー・デザインは、グレーのラシャ紙の上にシルクスクリーンの蛍光オレンジインクで、ざわめくノイズパターンを刷りこんでいる。粉を吹くようなインクの効果、ぎらつく色対比が生みだす土臭

い独特の効果は、写真や映像では再現不能です。実物の本を見たり、触ったりし
ていただかないと分らない。

遠くから見ると、ノイズパターンのざわめきの中から、「サイファー」という著者
名と「自我の喪失」という大きなタイトルだけが、かろうじて浮かびあがる。この
本を手にとり、ゆっくりとカバーを取り外すと、目を射るような蛍光ピンクの本
表紙が現れます。これも、シルクスクリーン印刷です。

● このデザインに使われた目ざわりな荒々しいノイズパターンは何か…というと、
ジャン・デュビュッフェというフランスの画家の作品、その部分です。

デュビュッフェという画家はご存じのように、アスファルト──つまり大地を覆
い、大地となるはずのアスファルト──にガラスや金属片、ごみを混ぜ、垂直に
立つキャンバスにそれをぶ厚く塗りこめるという荒々しい手法で個展を開いて、
パリの観客を驚かせました。

サイファーはデュビュッフェの絵を好んでいて、デュビュッフェのノイズ・テク
スチュアの中に、彼が予感するヨーロッパの自我の解体の姿を予告するものを、
読みとっていました。

● 私は、著者であるサイファーの示唆にヒントをえて、デュビュッフェのノイズの細
部を拡大しながら、そのノイズ的マチエールをシルクスクリーン印刷の被覆性の
高い蛍光インクに置き変えて、グレーの紙に刷りこみました。

W・サイファー『自我の喪失』
河村錠一郎=訳
（河出書房新社／一九七一年）
二〇世紀文明論の評論論
サイファーが好んだという
ジャン・デュビュッフェの絵。
その部分を用い、
目ざわりで荒々しい
ノイズを表している。

カバーに記された小さな文字は、周囲のごみノイズに包みこまれ、目を近づけな
いと見えないほど…。目を近づけても、なお、見えない。色相や明度差をわざと
近づけているので、タイトル、著者名の文字が浮かびあがって見えてこない。光
の具合を加減しないと、読めないのです。

● このような混沌の場の中に、わざと文字テキストを投げこんでしまう。読める
か読めないか、ノイズなのかタイトル文字なのかが分からない…という、認知の
「境界域のデザイン」を試みようとしたのです。

● つまり自我というものが、このテキスト文字のように、集団社会のノイズに囲
まれ消えていく、その「消えかけていくこと」が、新しい自我のあり方なのだ…と
いう著者の意向を視覚化したデザインになっている…ということです。

河出書房新社という出版社が、当時、このデザインをよく許してくれたと思うの
ですが、私としてはかなり力を入れたノイズパターンによる冒険作で、私自身も
気に入ったデザインの一つです。

ノイズ＋キラキラ本…

● ノイズをテーマにしたデザインは、他にもあります。ノイズを、金属箔に置き
換え、キラめく光の変化を生みだした作品群、少し風変わりな箔押しの手法を用

いた私のブックデザイン実験作を二点ほど、引き続きごらんに入れます。

● 一つめは、戦前から戦後にかけての日本の市民運動を絶え間なく実践し続け、「べ平連」などを軸にして平和を願う私たちの力を懸命にまとめようとした哲学者、久野収さんの『市民主義の立場から』という本のデザインです（→カラー095ページ）。

この本のカバーや、表紙、見返しには、市民の反骨の心というものを象徴するノイズパターンが、タイトルに重なったり、見返しを覆ったり、あらゆるところに増殖している。

私はこのノイズパターンを、キラキラ光る箔押しによって、本のカバーの上に押しています。

スミ一色。その上に乗る金色の箔一色……。じつに単純な手法ですが、少し意表をつく効果が生まれています。実際の本は、自分で言うのは変ですが、キラリと光る綺麗な本です。とても魅力的にできたノイズ本だと思っています。

● さらに、ノイズパターンを少し規則的に整えた、秩序ある箔押しデザインの本があります。『ライプニッツ著作集』です。

ライプニッツ。数理哲学・論理学・歴史学・法学な

対称軸

箔押しパターンの構造

パターンの光り方の一例……光の方向 ⟶

下村寅太郎ほか＝監修
『ライプニッツ著作集』全十巻
〔工作舎／一九八八―一九九九年〕

全十巻の本表紙に並ぶ
銀箔の丸と三角のパターンの
それぞれのエッジが
光の具合によって
特殊なキラメキを放つ。

ど、あらゆる分野に独創的な業績を残し、自らは外交官としても活躍したという全人的な存在であったライプニッツの著作集、その外箱や表紙を飾るノイズパターンです。

● この本表紙には、精緻な仕掛けを試みています。

本表紙を覆う格子状の小さい模様は、じつは丸と三角が並んだものです。

丸と三角によるこのパターンは、本表紙ではキラリと光る銀箔で箔押しされています。この箔押しの光るエッジが、光の入射角の変化に反応して特殊なキラメキを放つのです。

丸いパターンのエッジが光る、三角のパターンのエッジが光る。格子パターンの配列は鏡面対称による規則的な展開がなされていて、実際の表紙面では下図に示すような構造になっています。このような配列にすると、光の当たり方でブロックごとの光り方が変わって見えるということが、お分かりになるでしょうか…?

● 本を少し斜めから見透かすと、キラキラ光る場所があちこちに変化して移り変わる。単なる金色の箔押しなのですが、その箔押しの塊の中に一つの秩序、一つの光の秩序が浮かびあがる。この光り方の変化については、田島茂雄さんという映像作家の助力で作ったアニメーションがあり、箔の光り方を再現した苦心の作を見ることができます。

秩序を構成している要素が、丸と三角というような幾何学的な記号素であること。

武蔵野美術大学
美術館・図書館
杉浦康平デザインアーカイブ
特設サイト「デザイン・コスモス」
〈二〇二一年公開〉の
『ライプニッツ著作集』には、
杉浦自らが語る動画が
リンクされていて、
「箔の光りが変化する動き」が
見てとれる。

また、秩序ある記号群が集合体となり、さらに大きな秩序の複合体となり、さらに大きな秩序を生み出してゆく…と いう、「階層をまたいだ秩序の複合体」という考え方のプロセスが、私としてはライプニッツ的であり、モナド的である…と考えながらデザインした作品です。

伝真言院両界曼荼羅…

● 最後に、一九七七年に刊行された超豪華本、『伝真言院両界曼荼羅』を紹介しましょう。

京都の東寺に秘蔵されていた、国宝の曼荼羅です。

写真家の石元泰博さんが、一九七三年にこの曼荼羅の全貌を明かす大撮影に取り組みました。その成果を紹介する写真集は、通常の写真集の概念をはるかに超えるスケールの豪華本となり、大きな二つの箱(帙と呼ばれる)に入っています。

● 弘法大師・空海によって建てられた密教寺院・東寺(京都)に伝わるこの特異な曼荼羅は、軸装画による二作で一対をなす。「胎蔵界」曼荼羅と「金剛界」曼荼羅です。二メートル弱、やや縦長の画面に、ほぼ四〇〇尊の仏たちがびっしりと並びあい、密教宇宙の本質が「対をなす二つの

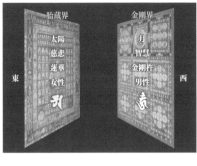

寺院の本堂
東の壁に「胎蔵界」曼荼羅、
西の壁に
「金剛界」曼荼羅が
向き合って掛けられる。

胎蔵界
太陽
慈悲
蓮華
女性
東

金剛界
月
智慧
金剛杵
男性
西

「画像」に集約されている、世界でも珍しい曼荼羅です。

● 「曼荼羅」の呼び名は、インドの古語であるサンスクリット語に由来します。

「MANDA」とは「本質」「精髄」を意味し、「LA」は「所有する」ということを表す。

つまり「本質を所有する」「精髄を示す」図像である。また「輪円具足（りんえんぐそく）」とも訳されます。「輪円具足」とは、「すべてが備わった完全無欠の円輪である」という意味をもつ。

● 「仏世界の精髄を示す完全無欠の円相図像」……それが曼荼羅です。

「両界曼荼羅」が生まれたのは、九世紀の初めだといわれています。中国・長安の学問僧・恵果（けいか）という名の阿闍梨（アジャリ）が構想したと推定されている。

遣唐使となって海を渡り長安を訪れた日本の空海（のちに弘法大師と呼ばれた）が恵果から直接の教えを受け、その教えとともにこの曼荼羅を日本へと持ち帰る。平安時代の初め、八〇六年のことでした。

両界曼荼羅は現在、世界で唯一つ、日本にしか存在していません。

● 円相である（べき曼荼羅。この両界曼荼羅が円相でなく、方形（正方形）に近い形で描かれるのは、この曼荼羅が中国で着想されたことによるものです。

「胎蔵界」、「金剛界」、この二つの曼荼羅を比較してみましょう。

● 二つの曼荼羅は、さまざまに一対をなす原理で構成されています。

たとえば胎蔵界は「真っ赤な蓮華」、金剛界は「白光の輪」にたとえられる。　胎蔵界

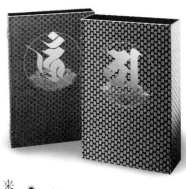

『伝真言院両界曼荼羅』
石元泰博＝企画・撮影
杉浦康平＝構成
〔平凡社〕一九七七年
アー（阿）音の金箔梵字と
フウン（吽）音の
銀箔梵字を刻印した
大きな二つの箱から成る。

の赤蓮華は「太陽の活動力」を表し「女性的な智慧」を象徴する。一方の金剛界は「静寂な月の光」を表し、「男性的な実行力」を象徴する。…とされています。

胎蔵界・金剛界は寺院の本堂の東の壁、西の壁に向きあって掛けられます。東の太陽、西の月…。これは宇宙の運行と一致する配置です。このように両界曼荼羅は、細部にいたるまでさまざまな対原理に従い構成され、作図されています。

● 二つの曼荼羅は、それぞれの中心に密教の最高尊である「大日如来」が座す。その絶大な法力によって両者は、しっかりと結びつけられています。

「大日如来」の名は、太陽の強烈な輝き、太陽の豊かな生命力を象徴するものです。

● 密教では、この両界曼荼羅の本質を「二而不二、二つであって（二而）、二つでない（不二）。つまり「一つである」…と表現しています。

肯定文と否定文、対立しあう語句をしっかり並べて、一つの哲学的な言葉を生みだしている。強いイメージを喚起する、重要な言葉です。

● 私は、こうした両界曼荼羅が呼び醒す数多くの特質を深く学びひとり、その一つひとつを注意深く結びつけながら、この『伝真言院両界曼荼羅』の豪華本、二つの大きな木箱に納められた特異な写真集をデザインしました。

二つの木箱を並べて一セットの本にする…というアイディアは、この、両界曼荼羅を貫く徹底した「二而不二」の思想に由来するものです。

● 一対をなす二つの木箱。その表面に大きく刻印されたものは、インドから仏教の教えとともに日本に伝来した二つのサンスクリット文字、二つの「梵字」です。

金色の箔で刻印されたアー〔阿〕音 𑖀 と、銀色の箔で刻印されたフウン〔吽〕音 𑖮¿ の二つの梵字。箱の表紙を力強く飾り光輝く、サンスクリットの象徴的な二文字です。

金色の「アー」字は、人間が生まれたときにまず発する、オギャーのア音。「すべての始まり」を象徴する母音だとされる。銀色の「フウン」字は、人間が死ぬときに息を呑む無音、終末の無音で、すべての終りを象徴する文字となる。

● 「アー」で始まり、「フウン」で終る。

アーの響きは発せられた瞬間から、無音のフウンに向って運動を始める。「終りの始まり」を暗示している。

一方の、息を呑む無音の響き、フウンは、無音となった瞬間から、始まりの母音であるアーの響きへと向って動きだす。「終りから始まる」と考えられています。

アー・フウン、フウン・アーは、対極の二つの響きでありながら、たがいにたがいを呼び醒ます。

「二音でありながら、この世界の根源をなす一つの響きだ」…といわれています。

●そのアー・フウンが、この豪華本の二つの木箱の表面に金箔と銀箔で箔押しされ、きらめきを発しています。これはまさに、今日の話のテーマである「二而不二」そして「二即一」を象徴するデザインの実現です。

●漆塗りの木箱には、金襴・銀襴の特織りの布が貼られています。
高さ五十六センチ、厚さ十四センチ。中味が詰まった二つの箱を持ちあげると、三十八キロになる。これは子供ひとり分の重さです。

●この二つの木箱の中から、驚いたことに、それぞれに形が異なる六種類の文物が飛びだしてきます。金箔のアー音が印された木箱からは、金・銀のサンスクリット文字が表紙にきらめく細長い二冊の本。それに加えて二本の軸装が現れます。二冊の本は経本スタイルの画集で、胎蔵界・金剛界という二つの曼荼羅の緻密に描かれた細部を詳細に紹介する意図をもつ。表紙を手にとり右方向へと曳きだすと、それぞれの曼荼羅の細部

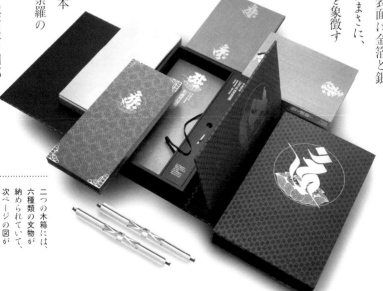

二つの木箱には、六種類の文物が納められていて、次ページの図がその内訳を示している。

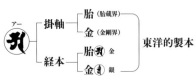

	掛軸	胎（胎蔵界）		東洋的製本
アー		金（金剛界）		
	経本	胎 アー 金		
		金 アー 銀		

| | 解説本（全体） アー 金 | 西洋的製本 |
| フウン | 写真集（細部） フウン 銀 | |

が次々と横向きに並びあい現れて（八メートルにおよぶ）、まるで曼荼羅の細部を遍歴しているかのような動的な展開に魅了されます。

一方、二本の軸装は、金・胎二つの曼荼羅を縮小して復刻したもの。天地四十三センチほどの小型のものですが、一対をなして並びあうこの曼荼羅を自室の東・西の壁に掛けて鑑賞することを意図しています。

● 二本の掛け軸と二冊の経本、対をなす二冊・二幅のいずれもが、東洋的製本術の特徴を生かしたものです。

● 一方、銀色の「フウン」を印す帙からは、これも金と銀の二冊の西洋的製本による写真集と解説本が出てきます。銀色の写真集は、この本を企画した写真家・石元泰博さんによる心血注いだ細部撮影で、石元さんは毎日芸術賞を受賞されました。金色の本は、解説本。曼荼羅の背景、図像の意味を解き明かす。

東洋的製本と、西洋的製本が、金と銀、アーとフウンを印す二つの箱に収められていることになる。アーの箱に収められた掛け軸と経本は、曳きだすと全体がごく自然に見てとれる。「一なるもの」となる。これは、東洋的製本の特質です。一方、フウンの箱から出てくるものは、背をしっかり綴じた、西洋的造本による本です。これれにくい、閉じた本。多なるページに分かれて、西洋的特質を表しています。

● 「アー」と「フウン」。金色と銀色。東洋と西洋、二つの製本術の対比。この本で
は、さまざまな「二極の対比」が計画されています。

● 私たちが日常手にする今日の本は、数多い紙の束を「背で綴じる」ことで形づく
られた、西洋式の造本です。本を開くと、同じ大きさの見開きページが次々に連
続して現れ、均質な・安定した読書体験を読者にもたらす。

だが、この曼荼羅本の第一の木箱から現れた二冊の本は、そのいずれもが、ペー
ジを曳きだすことで、ひろげることで、見るものの眼前にただならない横並びの光
景を出現させる。驚きをもたらすページ構成になっている、ということです。

それを可能にしたのが、「経本」「軸装」という製本様式、二つの東洋独自の造本手
法であったのです。

『伝真言院両界曼荼羅』の豪華本はこの洗練された東洋的手法に援けられて、「二而
不二」を実践するデザインが可能になった…といえるでしょう。

● 一冊であるはずの豪華本が、じつは一冊の複合体で構成されていること。

「二にして一」「一にして二」という「二而不二」の密教哲学思想がこの両界曼荼羅デ
ザイン本の核となり、しっかりと実現されている…ということ。

このことを、ここに改めて明記しておきたいと思います。

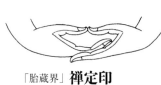

胎蔵界曼荼羅の
大日如来が静かに結ぶ
「禅定印」

「胎蔵界」禅定印

智拳印、「一即二即多即一」の真髄…

● さてここで、両界曼荼羅の図像の内部〈と眼を移し、二つの曼荼羅の中心に座る大日如来〈密教の教義を象徴する仏〉が結ぶ両手で示す手の形、異なる二つの「印相」と呼ばれるものに眼を向けてみましょう。

● 無言で座る仏たちは、両手の動き、指の形で、自らの智慧と衆生救済の働きを象徴的に示している…といわれています。

注意して眼をこらすと、胎蔵界の大日如来、金剛界の大日如来、この二体の大日如来の両腕の位置、指の形が、はっきりと「対をなす違い」を見せていることに気づかされます。

● 上右の胎蔵界曼荼羅の大日如来〈東〉は、臍〈そ〉の位置よりやや下の部分で、静かに両手をあわせている。座禅のとき、瞑想のときに私たちが結ぶ、「禅定印」と呼ばれる静かな指の形です。

これに対して、上左側の金剛界曼荼羅の大日如来〈西〉は、両手を心臓の位置〈と持ちあげている。二つの手の指先も、より積極的に、複雑に組み合わされています。

これは、「智拳印」と呼ばれる印相で、握りコブシで人差し指を立てた左手、その人差し指を、同じ形をした右手が包みこむ…という特異な形、動的な形です。

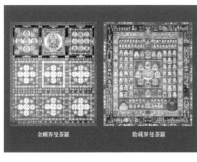

金剛界曼荼羅　　　　胎蔵界曼荼羅

東

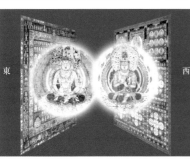

西

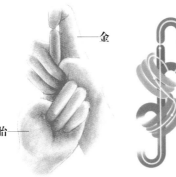

金

胎

「金剛界」**智拳印**

上―胎蔵界曼荼羅（右）と金剛界曼荼羅
中―東の胎蔵界曼荼羅の
大日如来は禅定印を結んで座し、
西の金剛界曼荼羅の
大日如来は智拳印を結ぶ。
下―上昇から無限循環の渦巻へ、
智拳印の神秘的な結びと、
流れを図化したもの。

1

一即二即多即一

190

胸の前で結ばれた智拳印を、自分の側から見てみましょう。

下側が左手、上側が左手の人差し指を握った右手のニギリコブシ。つまり、この印相は、二つの金剛拳の結びつきなのです。

● 両手の結びつきとダイナミズムを図式化すると、左図のようになります。

左手の人差し指を上昇する動きが、右手の人差し指へと伝わってゆく。右手の人差し指から右手の三本の指先へと移り、逆の渦巻きを描いて下降してゆく。その下降が左手の三本の指に伝わり、逆向きの渦となって下降し、拳へと到達する。

ふたたび、左手の人差し指にのせて上昇します。

両手の十本の指の中には、このように神秘的な、無限循環の渦巻く動きが生みだ

二即一即多即一

されていたのです。

● 密教の考え方によれば、左手が胎蔵界を、右手が金剛界を象徴するとされています。つまり、この智拳印によって、左手の胎蔵界の渦の働きと、右手の金剛界の渦の動きが、ダイナミックに結びあうことになる……。

「胎蔵界」は、仏の静寂で清らかな智慧を表し、女性の力を表す。一方の「金剛界」は、悟りの力を象徴し、私たち衆生を救う智慧を現実化する力強い男性の働きを示す……という。

左手の胎蔵界が表す女性的なるものを、右手の金剛界の男性的なるもので包みこみ、生まれてくる仏の教え。胎蔵界の蓮華が示す仏の智慧の働きと、金剛界の輝きが示す落雷の瞬発力が結びあって、「悟り」が生まれる。

二つの教えが結合し、無限循環の運動を示す二つの渦によって融合する……。

● 智拳印の印相によって、二つの曼荼羅が、見事に一つへと溶けあってゆきます。「二にして一」「一にして二」の実現です。

同時に、胎蔵界、金剛界が担うさまざまな対立原理も、この渦の動きに乗って溶けあうことになる。「多であって一」、「一であって多」の実現です。

じつは、これこそが、この複雑な両手の形が解きあかす根源的な意味なのです。

この印相は、また、「二つであって、二つでない」。肯定と否定を合わせた「二而不二」の具体化でもあります。

●「二」であり、「一」である。「多」であって、「一」でありながら、「二」
であり、「多」でもある…。これは古代の中国やインドに発し、アジアの諸文化の
なかで生き続ける、重要な思考法です。

●この二巻をなす「曼荼羅集成」本の構造もまた、「二」であり、同時に「多」でもあ
る。

さらに重要なことは、これらすべてのものが、「一」なる曼荼羅の教え、仏教宇宙
の真理を物語る究極のものだ…ということを暗示している。
五十年におよぶブックデザインの営為を集約するかのように、私は、この曼荼羅
本をデザインするという、またとない機会に恵まれました。

日本記号学会編『ハイブリッド・リーディング』（叢書セミオトポス11）
「ブックデザインをめぐって」より（新曜社／二〇一六年）

第一期

十二人の芸術家

「遊び」の文化人類学

マニエリスム芸術の世界

超越者の思想

第二期

ヴァルター・ベンヤミン

〈非婚〉のすすめ

第三期

ヒンドゥー教

悪の恋愛術

◉書店店頭では、
平積みで個別性を発揮しながら
棚差しでは、背で一体となる、まとまりを示す。
◉多様でありながら、一つの個性へと収斂する、
「多即一」の世界。
杉浦が編みだした周到なデザイン計画が、
個と全体の関係をひきしめる。
◉人目をひく明るいクリーム色のカバーは
特漉き紙で、この「白くない」地色は
「黄ばむこと」への対処となる。
◉タイトルから小さな説明文字にいたるまで、
イラストから新書マークまで、
すべてが割り付けグリッド上に配置された。
◉最終的には1700冊におよぶ
ブックデザインが生まれでて、
新書における空前絶後のシリーズとなった。

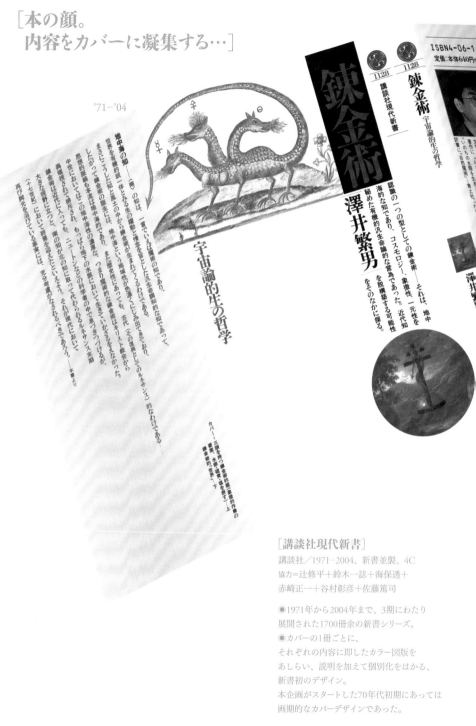

'71–'04

錬金術

宇宙論的生の哲学

澤井敏男

講談社現代新書

ISBN4-06-1
定価：本体640円

認識の一つの型としての〈錬金術〉——それは、地中海的な知であり、コスモロジー、象徴性、一元性を秘めた有機的汎生命論的な営為であった。近代知を脱構築する可能性をそのなかに探る。

宇宙論的生の哲学

地中海の知——〈海〉の知は、一言でいえば生命の知であり、世界を有機的統一体とみる生の知である。まさにこうした知と知とを結ぶ生命論的な営みこそ、錬金術が生まれてくるわけである。

したがって錬金術の本質は地中海的な知の源流にある。もっぱら生命論的な錬金術的思考の水脈において生きていたのだが、ニュートンなどの近代科学の中で置きかえられるように、それが現代において大きな価値に立つのも、南の知が北の知に取って代わられたというように、再び開示を迫られている事象には、完全の消滅がなされるべきなのであろう。——本書より

古代（その復活としてのルネサンス）的なわけである。（十七世紀）において

カバー＝三頭竜〔錬金術の龍の象徴的作像の
一種。水銀・硫黄・塩を表す（上
巻）。水銀・硫黄・塩を表す（下
錬金術的精髄〕

［講談社現代新書］
講談社／1971–2004、新書並製、4C
協力＝辻修平＋鈴木一誌＋海保透＋
赤崎正一＋谷村彰彦＋佐藤篤司

●1971年から2004年まで、3期にわたり
展開された1700冊余の新書シリーズ。
●カバーの1冊ごとに、
それぞれの内容に即したカラー図版を
あしらい、説明を加えて個別化をはかる、
新書初のデザイン。
本企画がスタートした70年代初期にあっては
画期的なカバーデザインであった。

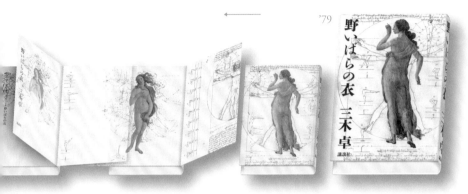

［錬金術師の帽子］

三木卓＝著、講談社／2001、四六上製、4C
協力＝佐藤篤司＋坂野公一

●鮮やかな色彩に包まれた
謎めいた記号。
ザリガニのヴァイオリンを
蛇の弓で弾く、
奇妙な複合獣的身体…。
これら、錬金術の探究を暗示する
奇妙な図像の横溢が、
カバーから書籍本体へと浸潤する。
●各所に現れる放射線は、
「仕掛け花火」の炸裂を
暗示するもの。

'85

［啼く鳥の］

大庭みな子＝著、講談社／1985
四六上製、4C、協力＝赤崎正一

●着彩エッチングによる
鳥の博物学的図像が、
カバー各部で嘴を交わす。
●非重力的な「つぶやき」を
想わせる淡い線画が、
タイトル文字や
その周囲の空間に漂いでる。
●「つぶやき」の文字は、
そこはかとない鳥語の響きを
イメージしている。

［物語を包みこむ…］

● 1冊の小説本を、内容にふさわしい
一つのイメージのゆらぎ・うつろいで連鎖させ、
テキストに絡ませ、溶けあわせる…。

［野いばらの衣］
三木卓＝著、講談社／1979
四六上製、4C

● ボッティチェルリの
ヴィナス女神像、レオナルドの
人体動作分析など、
ルネサンス的「完全身体」探究の
イコノロジーの重層的展開が、
カバー・本表紙・見返しへと連続して、
イメージの円環を形づくる。
● 杉浦デザインの小説本の
つくり方を示す、典型的スタイル…。

［風景をめぐらせる…］

［ぶっちんごまの女］
斎藤真一＝著、角川書店／1985
A5上製、5C
協力＝赤崎正一

◉情緒あふれる街の風景を円環させ、
一篇の物語を包みこむ。
◉著者の斎藤真一は、
濃密な作風で知られた細密画家。
この一書では、伝記作家に転じて、
吉原遊郭の太夫として生きた祖母の
思い出話を母から聞き、その情景を、
一連の絵画シリーズとして描きだした。
◉さらに斎藤は
母からの話を一つの物語に編み、
この本に結実させた。
「なつかしさ」に満ちた明治の吉原は、
画家自身の世界へと昇華した。
◉表紙から見返しをへて小口へと連続し、
再び表紙へと回帰する
「吉原の街頭風景」は著者が
この本のために描き下ろしたもの。
◉周到な計算のもとに
各面へと微妙にずらされ、配置されて、
物語の背景を包みこむ
時代と空間を演出している。
「本の小口に一枚の絵を出現させる」
という試みの全的展開である。
◉風景の連続性と円環性を主題にした
「脈動する本」の代表例。

……本と読者のあいだに、動的な出会いを生みだす……

[風景を連続させる]

◉一枚の街の風景を円環させ、一冊の本を包みあげる試み…

'85

◉カバーの肖像は、
初々しくも艶やかな太夫となった
祖母の、若き日の姿。
画家である著者自身が描いたもの。
◉回りを銀色のアミで覆い、
本文も銀色インクにスミを
20％ほど混ぜた、
うす光りするインクを採用。
エッジに滲む銀刷りは
古い銀板写真の風情を伝えて、
この本全体に、古風な時代の縁取りを
あたえている。

◉『平凡社カルチャーtoday』の
本文には、
動詞テーマを生き生きと
増殖させる図版ページが
見開きで挿入されて、
各巻の小口側に
等間隔で並びあう
リズミカルな黒オビ文様を
出現させる。

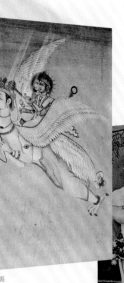

カバー裏

本表紙

［動詞が、おどる…］

[平凡社カルチャー today]
なだいなだ＋大島渚＋谷川俊太郎ほか＝責任編集
平凡社／1979–1980、A5変亜製、3C
協力＝赤崎正一

●「10の動詞」をテーマとする、
10冊のヴィヴィッドな
「ディスカッション・ドラマ」。
●多彩な論客たちが一堂に会し、
80年代初頭の日本社会のあり方を
重層的な視点で切り取り、論じあう。
後半には、対論後の感想を記す、
各人のエッセイが加えられた。
●カバーは、クリーム色の色紙の上に
「キ・アカ・アイ」の3原色刷り。
3原色の重ね刷りが
艶やかな黒色を生みだす。
●この黒色(インクによる減色混合)の中から、
「虹色の滲み」をもつ色文字が
幾つとなく削りだされ、
カバーの表・背・裏に出没して
動詞的な「光のゆらぎ」の賑わいを
楽し気に演出している。

'79–'80

カバー表

カバーをひろげる

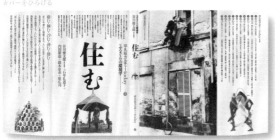

本表紙をひろげる

［動詞で論じる…］

［ひと・リニューアル］

太郎次郎社／1999−2000
B5変並製、4C
協力＝佐藤篤司＋坂野公一

◉今日の教育の現場で、
子どもたちの日常が
切りだす動詞を取りあげ、
その動詞を、教師と子どもが接しあう
教育の現場へと押し戻して、
問い直しを試みる。

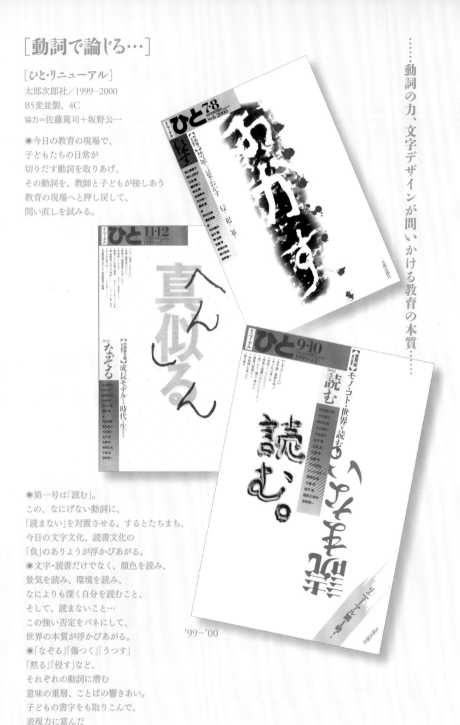

◉第一号は「読む」。
この、なにげない動詞に、
「読まない」を対置させる。するとたちまち、
今日の文字文化、読書文化の
「負」のありようが浮かびあがる。
◉文字・読書だけでなく、顔色を読み、
景気を読み、環境を読み、
なによりも深く自分を読むこと、
そして、読まないこと…
この強い否定をバネにして、
世界の本質が浮かびあがる。
◉「なぞる」「傷つく」「うつす」
「黙る」「侵す」など、
それぞれの動詞に潜む
意味の重層、ことばの響きあい。
子どもの書字をも取りこんで、
表現力に富んだ
動詞的タイポグラフィを出現させた。

'99−'00

……動詞の力、文字デザインが問いかける教育の本質……

［呼び交わす声・呑みこむ叫び…］

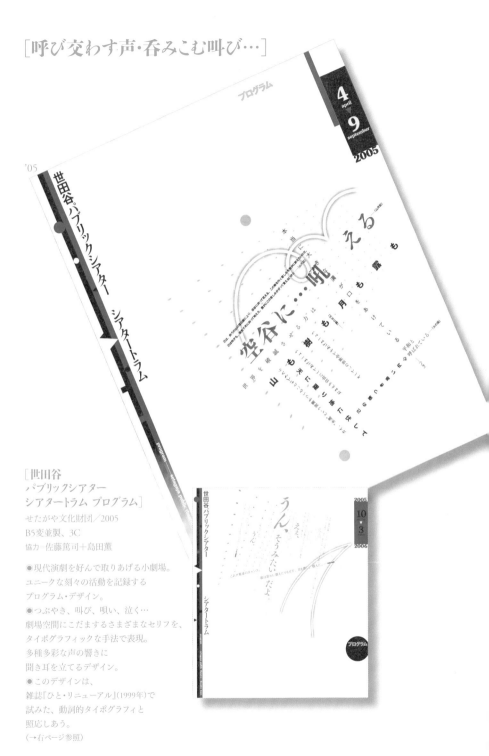

［世田谷
パブリックシアター
シアタートラム プログラム］
せたがや文化財団／2005
B5変並製、3C
協力＝佐藤篤司＋島田薫

●現代演劇を好んで取りあげる小劇場。
ユニークな刻々の活動を記録する
プログラム・デザイン。
●つぶやき、叫び、唄い、泣く…
劇場空間にこだますするさまざまなセリフを、
タイポグラフィックな手法で表現。
多種多彩な声の響きに
聞き耳を立てるデザイン。
●このデザインは、
雑誌「ひと・リニューアル」(1999年)で
試みた、動詞的タイポグラフィと
照応しあう。
(→右ページ参照)

◉特産の花筵の原料の
藺草（いぐさ）を刈る人の肉声を
そのまま採録し、18ポで組む。
炎暑の中の過酷な労働を語る
方言が、梅雨明け直後の
むっと暑い備前の空気感を
表現する…

◉紹介する店舗の写真。
企画の中でとりわけの
見どころ、読みどころを
簡潔に編集部が記す。
方言の部分とはまた異なる
静謐な説明文を、
14ポで組む…

……「語り」が集まる……

'71

季刊[銀花] 1971 第七号 秋

特集◉ 南岡山
備前（びぜん）
実り豊かな国

◉特集のタイトル「備前」を
書で表す。
身体表現としての
「書」を配することは、
以降もたびたび行われた。
活字組みのただ中に
置かれた、肉太の文字の
独自の存在感…

◉藺草（いぐさ）を材料に円座を編む
職人の手の動きを追った
写真を3カット使用。
編集者が採集した言葉が
臨場感を持つように、写真も
現場感覚のあるものを
選びとる。生き生きとした、
動きが表紙を飾る…

さ中の仕事じゃ。
朝くれえうちから起きてくろうなるまで働く。
めしゅう食くるんは四けえから
五けえ。
藺草ぁ干しょうるときな
に夕立でもしたら、
戦争のよう
な大騒ぎじゃあ。あこうなって
れんの懐かしいこと。

家の中も商売のやり
方も、明治のころと
少しも変えない。谷
敷の呉服屋の表のの

藺草ぁ十一月から十二月に植えつ
きょうして、七月の十日前後から
三週間くれえのえ。だに刈り取っ
てしまう。 刈り取りゃあ、あちい

◉織機にのめりこむように
花筵を織る職人の手わざ。
永年この仕事に携わった人
ならではの息づかいが
こもる…。
◉書体を変え、10ポで組んだ
方言の傍らに、ルビで
漢字や仮名を入れ、
方言理解の一助に…

◉竹筆作りの
男性の問わず語りを、
7.5ポで組む。
黙々と仕事に
携わってきた人の
訛りの強い口調から、
歳の頃さえ測れそうだ…

子す女の背中で神楽の笛コネ
あつましく眠てる少年の懐中
ドンドロだの鼠花火だのア
温くなてたネ
りんこの花の下の指切
彼女ア先ネ
死ンてまたオンなアー
独楽ア廻てた傍
孫爺コア居眠してたネ

◉大きな活字は声高に、小さな文字は囁いて…。
読者は目を凝らし、耳をそばだて表紙から
聞こえてくる幽かな声を聴きとろうと試みる。
◉杉浦のデザイン理念の一つである、
「読者と雑誌が、問い・応えるような表紙」が
デザイン化され、生まれでた。

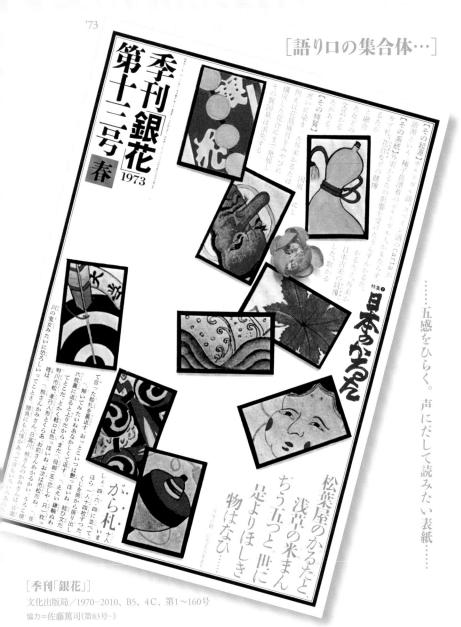

［季刊「銀花」］
文化出版局／1970−2010、B5、4C、第1〜160号
協力＝佐藤篤司（第83号〜）

●70年代、雑誌の表紙の多くは絵や写真による構成であった。思想系や評論系の雑誌に文字組を多用した表紙を見つけることはあっても、そのほとんどが素っ気なく、表紙から「声」や「ことば」の響きなどが聞こえてくることは、一切なかった。

●杉浦は写真や絵といったビジュアル・エレメントだけでなく、日本語の文章表現を積極的に表紙に取り入れてみたいと考えた。

●表紙という限られたスペースに声を乗せた言葉、すなわち声に出して読みたくなる文章を配することで内容を表す…という異例の試みに到達する。表紙デザインには、響きの美しい日本語や方言交じりの語り口、一編の詩などが大小の活字によって形よく組みあげられた。市井の民や工匠の声が表紙から立ちあがり、聞こえてくるかのようであった。

◉『銀花』第55号の表紙は
右に、左に、23.5度の傾き。
◉『銀花』第77号の場合には
メインの題字・文字組が
11.75度(23.5度の二分の一)傾き、
周囲の文字組、写真などは
23.5度、35.25度、66.5度など
地軸の傾きから割りだされた
さまざまな角度の
混合体として配置され、
見る者の垂直軸を
攪乱しつづける。

23.5° 地軸の傾き

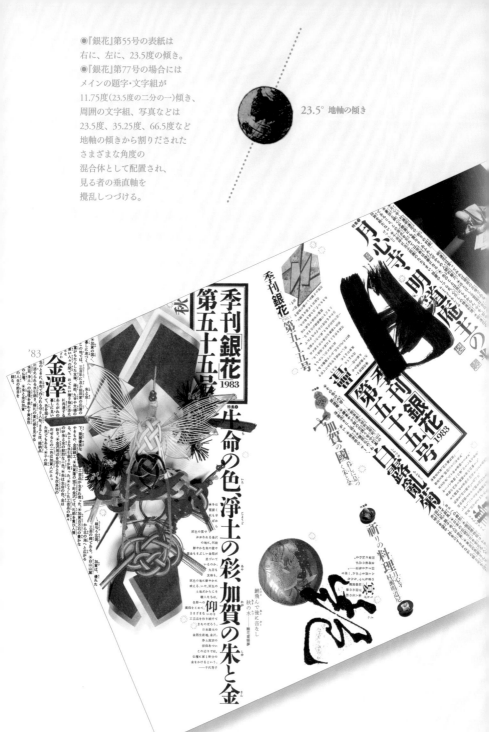

［地軸の傾きに同調する…］

［季刊「銀花」］

文化出版局／1970–2010、B5、4C、第1–160号
協力＝佐藤篤司（第83号）

●1983年、『銀花』の表紙のデザイン軸が、突然、大きく傾いた。
表紙の上に、地球の地軸と同じ23.5度の傾きをもつ斜めの軸が
現れたのである。第21号で兆しをみせた斜めの文字軸は、
第53～56号で顕著になり、第77～80号で鮮明となった。
●地球に住む人間は日頃、地軸の傾き(地球の自転軸の傾き)を
意識することなく過ごしている。ましてや、地球という、
太陽の周囲を高速で旋回する惑星の表面に立ち、日々何事もなく
生活していることなどに、関心を向けるはずもない。
●しかし杉浦は、この「歴然たる宇宙的事実」を表紙デザインに
持ちこむことを試みた。文字を傾け、写真を傾け、
『銀花』の誌名までも、宇宙軸に添わせて傾けた。
●傾斜した『銀花』を目にした読者は、不思議な浮遊感覚を
味わったのではなかったか。
掌の上で雑誌を右に左に回転させながら、生命の発生にまで遡りうる、
体内に潜む宇宙的記憶を呼び覚ましていたのかもしれない。
●『銀花』の表紙は読者の五感を幽かに揺さぶり、日常生活のなかで
排除されがちな宇宙意識との交歓を誘いだしていたのではないか…。

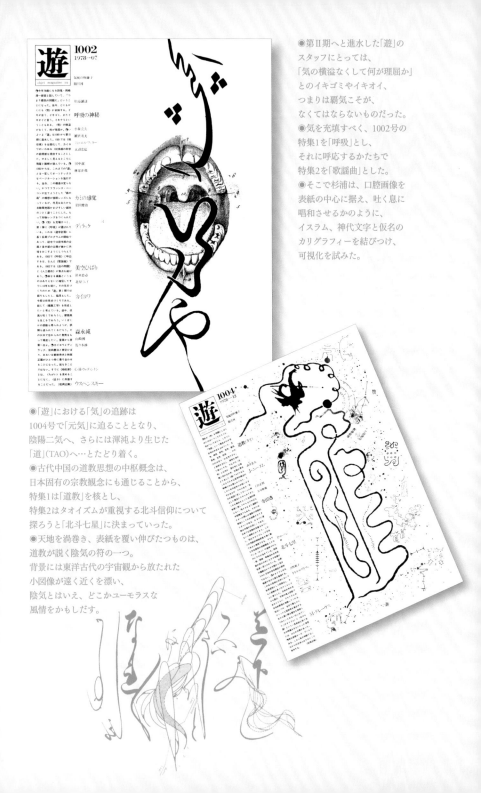

◉第Ⅱ期へと進水した「遊」の
スタッフにとっては、
「気の横溢なくして何が理屈か」
とのイキゴミやイキオイ、
つまりは覇気こそが、
なくてはならないものだった。
◉気を充填すべく、1002号の
特集1を「呼吸」とし、
それに呼応するかたちで
特集2を「歌謡曲」とした。
◉そこで杉浦は、口腔画像を
表紙の中心に据え、吐く息に
唱和させるかのように、
イスラム、神代文字と仮名の
カリグラフィーを結びつけ、
可視化を試みた。

◉「遊」における「気」の追跡は
1004号で「元気」に迫ることとなり、
陰陽二気へ、さらには渾沌より生じた
「道」(TAO)へ…とたどり着く。
◉古代中国の道教思想の中枢概念は、
日本固有の宗教観念にも通じることから、
特集1は「道教」を核とし、
特集2はタオイズムが重視する北斗信仰について
探ろうと「北斗七星」に決まっていった。
◉天地を渦巻き、表紙を覆い伸びたつものは、
道教が説く陰気の符の一つ。
背景には東洋古代の宇宙観から放たれた
小図像が遠く近くを漂い、
陰気とはいえ、どこかユーモラスな
風情をかもしだす。

［文字のゆらぎに眼を向ける…］

［「遊」1001相似律］

編集長＝松岡正剛、工作舎／1978、B5
協力＝赤崎正一

●似て非なる「遊」文字を
難なく生みだす人は、誤字を
書きなれているのかもしれない。
なぜなら、身体に記憶された文字を
間違えて書くのは、
思いのほか難儀なことであるからだ。
●杉浦のアイデアで、
20人前後の出版社スタッフに
「遊」文字もどきを書いてもらった。
それら正否のはざまを揺らぐ、
「遊」らしさを集めてみれば…
どうだろう、
どれも「遊」ではないか！
見た目ばかりか、
意味までも…。
●こうして、
「遊」1001相似律からの
第2期(隔月刊)が
始まることとなった。

'78—'80

おぼろげな眼差しを通して

……しかし、Kの喉には一人の男の両手が置かれ、もう一方の男のほうは小刀を彼の心臓深く突き刺し、二度そこをえぐった。Kは見えなくなってゆく眼で、見えなくなってゆく眼で、Kはなおも、二人の男が頬と頬を寄せ合って自分の顔の前で決着をながめているのを見た。恥辱が生き残ってゆくように、彼は言ったが、〈まるで犬だ!〉と、彼は言った。

カフカ『審判・城』世界文学より　原田義人訳

私の確信によれば、死者たちの最後の映像なるものは、それが死後にも残存するか否かは別として、立って歩く動物である人間が見おとしがちな、地面にうちのめされた、番低いところから上を見あげる視角になるはずだと思う。それはなんとも名状しがたい悲しい視角であって、あるいは抱き込んだ者の姿であっても、自分の胸を圧迫し、せめて最後の一瞬ぐらいは抱きしめられたものであってみれば…（中略）

そしてもし死者がこの世で最後に見た映像を復元しうるものとすれば、その映像こそが、なによりも鮮明に現在の人間関係のあり方、その恐ろしい真実の姿を、象徴するはずな
のである。

高頻和巳『死者の視野にあるもの』
一九七一年より

[東京大学 近代知性の病像]
折原浩＝著、三一書房／1973
四六上製、1C
協力＝辻修平＋鈴木一誌

◉「近乱鈍視（きんらんどんし＝金襴緞子のモジり）」。
近視、乱視、あわせて鈍視…
これは、杉浦の両眼視力につけられた
巧妙なあだ名である。
だが、この乱雑な視力が、杉浦流の
デザインに独自の味わいをもたらした。
◉ボケ、滲み。明視距離への独自の関心、
網点による濃淡表現や、重力感覚に
ゆらぎを与える垂直軸の傾き…など。
端正なデザイン語法からは嫌われがちな
さまざまな歪み感覚が好んで取りあげられている。
◉眼をパチクリさせ、改めて見直したくなる
デザインは、じつは人間の視覚・聴覚などに
秘められた認知の特性と深くかかわるものである。

'73

[ボケ文字、間違い文字で、認知をゆする…]

（書影）東京大学　近代知性の病像　折原浩　三一書房

［網点追跡 新装日本版］
トーマス・バイルレ
ウナックトウキョウ／1981
177×108mm
協力＝鈴木一誌

微塵の光のただ中を星屑を身に纏う本が遊泳する……

★三階の部屋で
本を読んでいたら、
「どうだ、面白い
かね」
と云う声がページ
の裏側から聞えた。
「こんなもの何が
面白いか!」
と返事すると、
「何が面白くない
のか? 何が面白
くないのか?
何が面白く、
ないのか?」
ページの裏から、
むくむくと起き
上ってきた者が
自分の両肩を
押して部屋の外へ
おじ出して
階段の上から
一等下まで
突き落した。

加速剤

稲垣足穂

人間人形時代

工作舎

［星屑から情報が生まれる…］

［人間人形時代］

稲垣足穂、松岡正剛＝編集
工作舎／1975、A5変並製、2C
協力＝中垣信夫＋海保透

◉既成の枠を軽々と超えるタルホ文学の
風変わりな3篇の宇宙論をとりだし、
鬼才・松岡正剛が編集し、
杉浦がデザインしたオブジェ・ブック。
◉タルホ独自の「人間＝腔腸動物」論にヒントをえて、
中心に一つの小孔をもつ、腔腸動物化した本となる。
この孔は同時に、表紙全体を覆いつくす宇宙空間の
ブラックホールにも見立てられた。
◉本表紙の背に収まった、極小短篇の書きこみや、
1975円(1975年刊行にちなむ)の定価設定…など、
この本の随所に、楽しい仕掛けが隠されている。
◉ブリキオモチャのオブジェ図像が浮遊する、第1部。
マイブリッジと宇宙線が交錯する、第2部の本編。
第3部「宇宙論入門」には、宇宙百科がちりばめられる。
◉全ページにあふれる遊戯的過剰は、
星屑を愛するタルホ的想像力になぞらえたもの。
宇宙論を胎蔵する1冊の本が、
ノイズにみちた銀河大宇宙に、浮遊する。

'75

'71

［自我の喪失］
W.サイファー、河出書房新社／1971
A5上製、色紙の上に、
シルクスクリーン1色刷り

◉漢字仮名交じり文。
日本語独自の文字組がはらむ
ノイズ性の高さに杉浦は着目し、
深い敬意を払っている。
◉ランダムノイズと文字組の
混合配置。
「日本語の文字組もまた、ノイズである」
との杉浦の宣言が、20世紀の文化を
論じたサイファーの
「自我の喪失」カバーデザインの背後に
潜んでいる。
◉カバー、本表紙、見返しを
埋めつくすのは、
原初の混沌をちりばめた
デュビュッフェによる絵画。
この本の内容を示す引用句が、
カバー上部、デザインの中央部に
見えがくれする。
◉カバーデザインは、グレー地の
色紙の上に、オレンジの一色刷り
（シルクスクリーンによる）。
明度が近接したこの2色は、
極度のぎらつきで拮抗しあう。
◉版元が求める可読性への配慮などは、
あまりにも根拠に乏しく
常識への傾倒でしかない。

……ノイズを多用し、ノイズの本質をすくいあげる……

［新鋭作家叢書］
古井由吉ほか＝著、
河出書房新社／1971−1972
195×130mm、上製函入り、2C
協力＝中垣信夫＋海保透

◉一つのノイズの塊から、
多様なパターン（秩序）が生成される。
もとになるのは、たった1枚の
ドット・ノイズ。
◉部分を切り取り、鏡像反転を繰り返し、
あるいはネガポジを反転することで、
画面の中にシンメトリーの顔とも見える、
奇妙な形が浮かびあがる。
◉偶然性と秩序に支配された
幾つもの操作を経て、
無秩序の中から
原初生命に似たパターン構造が
起ちあがる。
◉ノイズに満ちた現代社会に
拮抗して生まれでた
活力あふれる新鋭作家たち。
それぞれの際立つ個性の象徴として、
強靱な表情をもつ
シリーズパターンが生みだされた。

［ノイズパターンで包みこむ…］

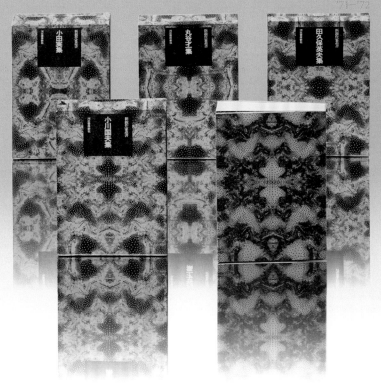

左下の原パターンを中心に鏡像展開された、対称形パターン　　　　同一パターン‥‥‥‥‥‥原パターン

原パターン‥‥‥‥‥‥‥‥‥‥‥‥‥‥‥　　　　右上の原パターンを中心に鏡像展開された、対称形パターン

［ダイアグラムで包みこむ…］

［背に12大ニュース］

◉百科年鑑の背には、
その年の12大ニュースが
国内（赤）・世界（赤紫）の
2色分けで積みあげられ、
列挙され、一目で総覧できる。
1973−80年の既刊8冊を
並べた背からは、
年ごとの出来事の推移と消長が、
連続して見てとれる。

◉背の記号が示す
数値指標は、書棚の背上に、
年を追って推移する
折れ線グラフを出現させ、
世界と日本人の
生活の動向を物語る。

◉プレ・コンピュータ時代。
情報化・ビジュアル化には
多くのスタッフによる
データ収集が必要だった。

◉1973年に始まるこの情報の
ビジュアライゼーションは、
すでにコンピュータ時代を
先取りするもの。
今日の「インフォグラフィックス」の
アイデアのほとんどが
取りこまれている。

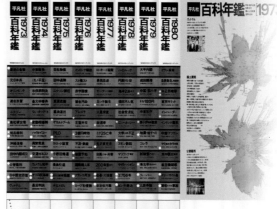

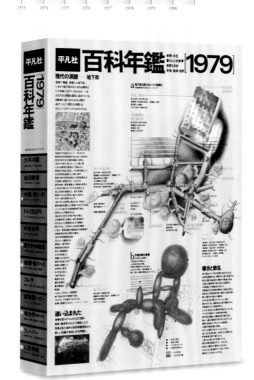

……今日の「インフォグラフィックス」のアイデアのほとんどを網羅……

平凡社 百科年鑑 [1978]

宇宙・地球・自然
学問・文化
暮らしと出来事
世界と日本

経済大国とテロ

《人命か》《法力か》、1977年秋の二つの
ハイジャック事件は日本・西独両政府の
対応の違いが際だち、国際的な
論議を呼んだ。また、《国際経済戦争》
のなかで集中的批判を
浴びている二つの
経済大国が事件の
当事国であることも、奇妙な符合を
みせた。しかし、問題は《人命か
法力か》の二者択一では解決しない。
取締法や条約の強化という国際的
テロを生む現代世界の病巣を直視
する必要がある。(※308ページ参照)

日航機事件から2週間あとの10月13日、
西独ゲリラがルフトハンザ機をハイジャック
するガディシュにおいて、西独特別部隊の
奇襲によって《電撃的な解決》を
図るは、1970年以降、日本、西独の
通貨高がどのように国際テロ事件を
起こしたかを示している。西独の強硬派も、ミュンヘン事件以来の
数次、試行錯誤と世論づくりのうえにたって
厳密に行なわれたことがわかる。

a ダッカからアルジェーまでの134時間

日航機乗取り

1977年9月28日午前10時45分
（日本時間）、乗客142人、乗員14人を
乗せたパリ発東京行き日航472便
DC8-62型は、ボンベイを飛びたった直後、
日本赤軍に乗っ取られた。同機は
ハイジャックのダッカに強行着陸。

参加者数は世界一

体力と時間に挑むだけではなく、
群衆という気楽さのまま参加できる
青梅マラソンは第11回目。1万人を越す
老若男女のうち、完走者は55%。

[平凡社 百科年鑑] 全8冊

平凡社／1974-1980
AB並製、4C
協力＝中垣信夫＋鈴木一誌＋
谷村彰彦＋赤崎正一ほか

●『世界大百科事典』（全35巻）の
増補改訂をめざす出版元が、

年度補足版としての
「百科年鑑」の制作を全面的に
委ねたのが、杉浦だった。
●『世界大百科事典』の項目を
アップデートするとともに、
この年鑑のブックデザインを
1年間の社会文化事象からの

特集テーマの視覚化で包みこみ、
大小のダイアグラムや有機的な
図版構成を隅々に配して、
これまでに例をみない、画期的な
情報の集積体を生みだした。
●全8冊が刊行された。

季刊銀花 創刊号
季刊銀花 第二号
季刊銀花 第六号
季刊銀花 第八号
季刊銀花 第九号
季刊銀花 第十一号
季刊銀花 第十二号
季刊銀花 第十四号
季刊銀花 第十六号
季刊銀花 第十九号
季刊銀花 第二十号
季刊銀花 第二十一号
季刊銀花 第二十五号
季刊銀花 第二十六号
季刊銀花 第二十七号
季刊銀花 第二十八号
季刊銀花 第二十九号

遊３

［特集］叛文学非文学

Ceci n'est pas un plaisir

文学は創造または想像ではなく最も峻厳な
言語の消耗作用だった。その言語は或る波動
エネルギィの音から光への遊流であった。

objet
magazine
1975

此の遊八号文学の夢を観る観る裡に遠方の遊星に変じると遊。

……製本技術の粋を集め煌めく背幅十一ミリの、極小ギャラリー……

［季刊「銀花」］

●この季刊誌を特徴づける
二大特集を、1cm角の
カラー図像つきで、背幅1.1cmに
紹介するというデザイン。
創刊号以来160冊。
このスタイルを踏襲した。

●その結果、集めて楽しい
極小背幅ギャラリー、
「見るインデックス」
が生まれでた。

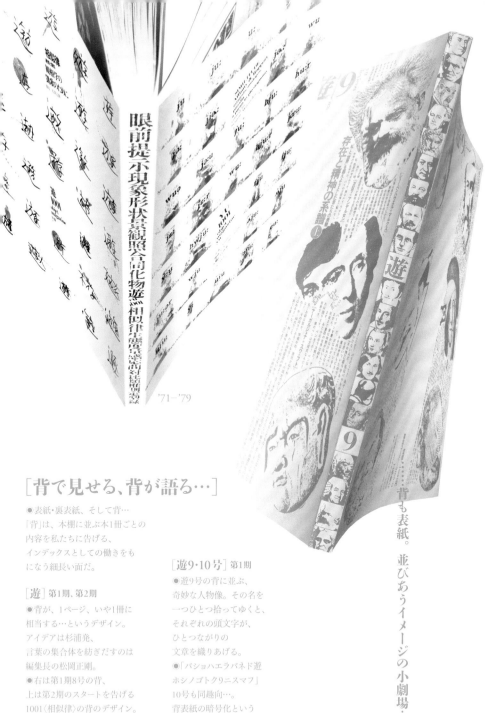

眼前提示現象形状景観照合同化物遊 ∞相似律生態学燕雀史暗号記憶録

'71–'79

存在と精神の系譜1.

遊9

遊9

［背で見せる、背が語る…］

●表紙・裏表紙、そして背…
「背」は、本棚に並ぶ本1冊ごとの
内容を私たちに告げる、
インデックスとしての働きをも
になう細長い面だ。

［遊］第1期、第2期
●背が、1ページ、いや1冊に
相当する…というデザイン。
アイデアは杉浦発、
言葉の集合体を紡ぎだすのは
編集長の松岡正剛。
●右は第1期8号の背、
上は第2期のスタートを告げる
1001〈相似律〉の背のデザイン。
●経文を唱える気分にまきこまれ、
本の内容がゆらゆらと立ちのぼる。

［遊9・10号］第1期
●遊9号の背に並ぶ、
奇妙な人物像。その名を
一つひとつ拾ってゆくと、
それぞれの頭文字が、
ひとつながりの
文章を織りあげる。
●「バショハエラバネド遊
ホシノゴトク9ニスマフ」
10号も同趣向…。
背表紙の暗号化という
かつてない主題に、スタッフが
無我夢中で挑んだものだった。

背も表紙。
並びあうイメージの小劇場……

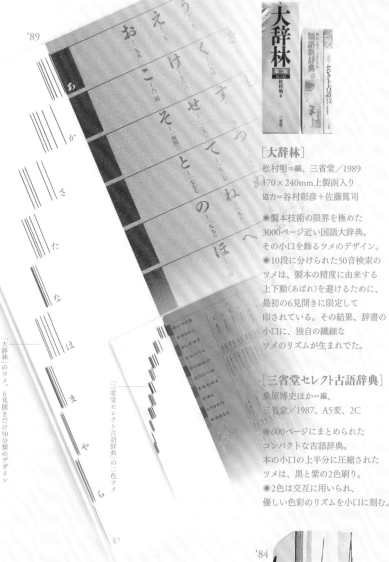

'89

い　う　く　す　つ　て　ね　の　ほ
え　け　せ　そ　と　な
お
あ
か
さ
た
な
は
ま
や
ら

[大辞林]のツメ。6見開きだけ50分類のデザイン

[三省堂セレクト古語辞典]の二色ツメ

[大辞林]

松村明＝編、三省堂／1989
170×240mm上製函入り
協力＝谷村彰彦＋佐藤篤司

●製本技術の限界を極めた
3000ページ近い国語大辞典。
その小口を飾るツメのデザイン。
●10段に分けられた50音検索の
ツメは、製本の精度に由来する
上下動（あばれ）を避けるために、
最初の6見開きに限定して
印されている。その結果、辞書の
小口に、独自の繊細な
ツメのリズムが生まれでた。

[三省堂セレクト古語辞典]

桑原博史ほか＝編、
三省堂／1987、A5変、2C

●600ページにまとめられた
コンパクトな古語辞典。
本の小口の上半分に圧縮された
ツメは、黒と紫の2色刷り。
●2色は交互に用いられ、
優しい色彩のリズムを小口に刻む。

'84

[エピステーメー] 第2期1号

朝日出版社／1984、B5変並製、4C
協力＝谷村彰彦

●海外思潮を紹介する哲学雑誌、
600ページ近い厚さの小口。
偶数ページの側で押さえると、
100ページを区切りにして
上下に激しく動くジグザグ運動が

現れる（→右の写真）。
●奇数ページで押さえる小口には
論文の長さに応じたツメが
ランダムウォーク、ざわめきと
秩序を鋭く、反射させる。

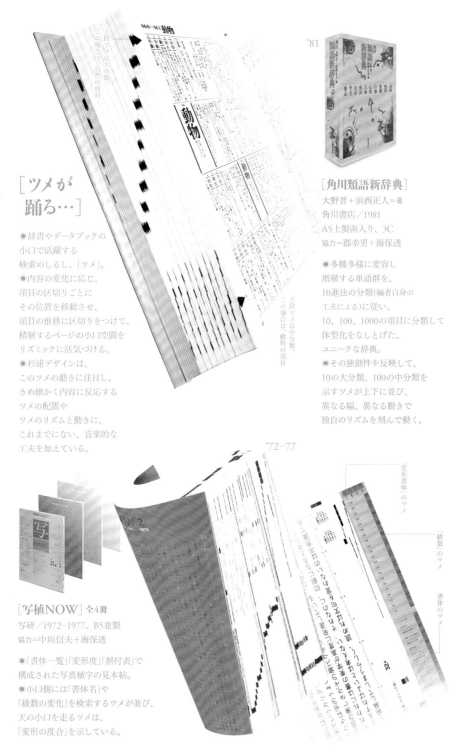

'81

[角川類語新辞典]
大野晋＋浜西正人＝著
角川書店／1981
A5上製函入り、3C
協力＝郡幸男＋海保透

◉多種多様に変容し
増殖する単語群を、
10進法の分類（編者自身の
工夫による）に従い、
10、100、1000の項目に分類して
体型化をなしとげた、
ユニークな辞典。
◉その独創性を反映して、
10の大分類、100の中分類を
示すツメが上下に並び、
異なる幅、異なる動きで
独自のリズムを刻んで動く。

［ツメが 踊る…］

◉辞書やデータブックの
小口で活躍する
検索のしるし、「ツメ」。
◉内容の変化に応じ、
項目の区切りごとに
その位置を移動させ、
項目の推移に区切りをつけて、
積層するページの小口空間を
リズミックに活気づける。
◉杉浦デザインは、
このツメの動きに注目し、
きめ細かく内容に反応する
ツメの配置や
ツメのリズムと動きに、
これまでにない、音楽的な
工夫を加えている。

'72-77

[写植NOW] 全4冊
写研／1972-1977、B5並製
協力＝中垣信夫＋海保透

◉「書体一覧」「変形度」「割付表」で
構成された写真植字の見本帖。
◉小口側には「書体名」や
「級数の変化」を検索するツメが並び、
天の小口を走るツメは、
「変形の度合」を示している。

……本の内容が滲みだす地層としてデザインする……

'86　小口　小口

［小口に模様が浮かびだす…］

［記号の森の伝説歌］

吉本隆明＝著、角川書店／1986
四六上製函入り、4C、協力＝赤崎正一

◉吉本隆明の7篇の長編詩。
函・表紙・見返し・本文へと続く、
一貫したデザイン手法の複合体と評される。
◉浮き沈む本文組の三方に現れる
絵巻の残影は、小口をパラパラとめくり、
動かすと見開き紙面の四隅を
ゆっくりと右旋回して、
小口に、動く地層模様を出現させる。

［アジア舞踊の人類学］

宮尾慈良＝著、
パルコ出版／1987、A5並製
4C、協力＝谷村彰彦

◉アジア各国の布を彩る
文様が小口に滲みだし、
新たな縞模様を
織り上げているかのように
思われる。

小口　'05

千年の修験 Shugendo The World of the Hagura Yamabushi 羽黒山伏の世界

［千年の修験］

島津弘海＋北村皆雄＝編著
大内典ほか＝執筆、新宿書房／2005
A5並製、3C＋バーコ
協力＝佐藤篤司＋島田薫

◉日本古来の「修験道」世界に迫る、
「羽黒山伏・秋の峰」を体現した研究者たち。
◉表回りは、修験者の法衣「鈴懸」を彩る
市松模様。本文全ページの周囲の
空間には、霊山を巡る雲海と、
山容の移動を暗示する画像が、
フリッカー動画として刷りこまれている。
小口には、その残像が
「ゆらぎ」となって滲みでる。

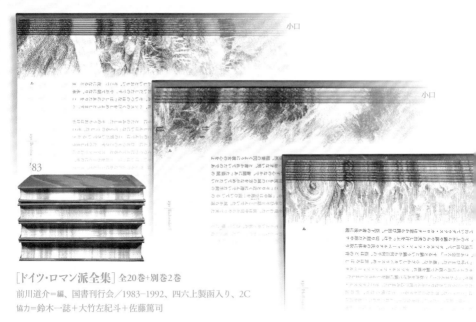

小口

小口

'83

［ドイツ・ロマン派全集］ 全20巻＋別巻2巻

前川道介＝編、国書刊行会／1983-1992、四六上製函入り、2C
協力＝鈴木一誌＋大竹左紀斗＋佐藤篤司

◉無限の高みを志向したゲルマン精神が、全22冊に結晶。
作家たちの想像力の源泉であるアルプスの山容、
黒い森、潮騒、オーロラなどを題材としたイラストが
見開きページの左脇に置かれ、小口からは、まるで
本の地層が滲みだしているかのよう…

'84 小口

小口 '87

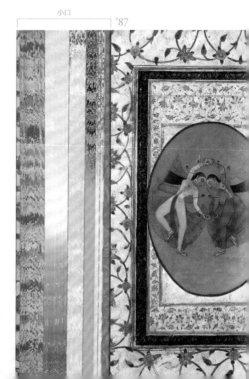

［相田武文 積木の家］
建築・NOTE 全5冊
丸善／1981-1984、220 × 178mm 並製、2C
協力＝谷村彰彦＋赤崎正一

◉「積み木」のモチーフですべての
造形を貫く建築家の空間技法。
その幾何学的形態素が露出するように
各ページの小口を塗り分けると、
閉じられた本の小口断面に
「積み木」の重なり文様が現れる。

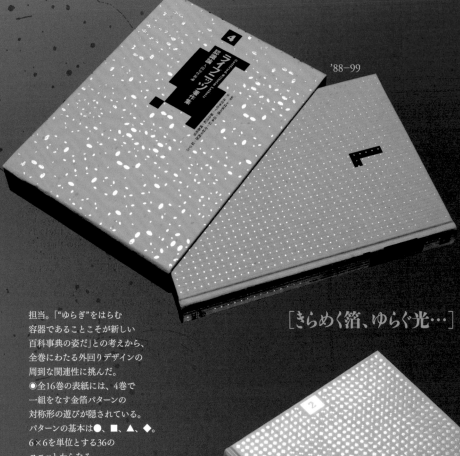

'88–99

[きらめく箔、ゆらぐ光…]

担当。「"ゆらぎ"をはらむ
容器であることこそが新しい
百科事典の姿だ」との考えから、
全巻にわたる外回りデザインの
周到な関連性に挑んだ。
◉全16巻の表紙には、4巻で
一組をなす金箔パターンの
対称形の遊びが隠されている。
パターンの基本は●、■、▲、◆。
6×6を単位とする36の
ユニットからなる。
4巻をある構成で集めると、
対称軸を持つ鏡像展開が
浮かびあがる。
◉見る方向が変わるごとに、
群れなす箔の光り方が
変化をみせる。

'84–85

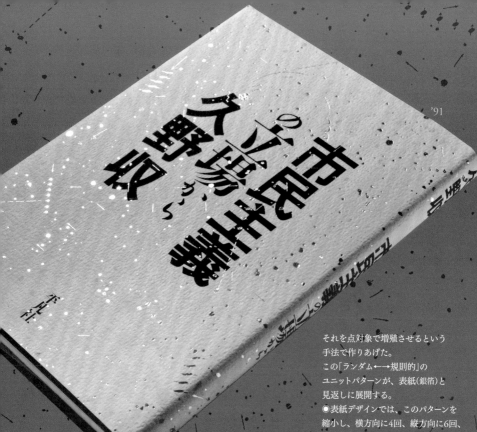

それを点対象で増殖させるという
手法で作りあげた。
この「ランダム←→規則的」の
ユニットパターンが、表紙(銀箔)と
見返しに展開する。
●表紙デザインでは、このパターンを
縮小し、横方向に4回、縦方向に6回、
鏡像反転させて作りあげた
24ユニットのシンメトリーパターンを
銀色の箔で押している。
●箔押しをすると、●と▼の
微妙に凹んだ部分が入射光の角度を
反映して、異なるきらめきを発し、
一つひとつのユニットが浮かびあがる。
●題字まわりの黒枠は、平が
5×7の格子構造。背は、5×9の
格子となる。巻を追って、
黒枠の形が微妙な変化を見せる。

[市民主義の立場から]

久野収=著、平凡社／1991
四六上製、1C＋箔、協力=谷村彰彦

●まっさきに、書籍売場の店頭で
人目をとらえるものは、金箔押しで
きらめく、星屑的放射ノイズの
鋭角的ひろがり…。
●飛び散り浮遊する散乱図形。
突き刺さるような光の動きが、
カバーデザインの中央に黒々と
記された3行のタイトル文字に
動的なゆらぎをあたえて、
その存在を際立たせる。
●このカバーデザインは、
箔押し1回＋スミ刷り1色。
金箔による「光の粒」と
黒インク刷りの「タイトル」。
装幀技法における、

主役となるものの逆転が
鮮やかに試みられた。
●箔押しはコスト高だ。
多くの場合、タイトルを
強調するために用いられる。
だがこのデザインでは
その主従関係を逆転させ、
タイトルでなく、光エフェクトを
主役とすることが意図された。

[ライプニッツ著作集] 全10巻

下村寅太郎ほか=監修
工作舎／1988-1999
A5上製函入り、1C＋箔
協力=谷村彰彦

●●と▼をランダムに並べながら、
7×7のマトリックスを作り、

[大百科事典] 全16巻

下中邦彦=編、平凡社／1984-1985
B5変上製、本表紙2箔、協力=谷村彰彦

●ライプニッツの普遍哲学の志を
受け継ぐ編集ポリシーのもとに
生まれた百科事典。
編集長は加藤周一。執筆陣は
約7,000人に及んだ。
●杉浦は装幀とアートディレクションを

'79

[印 Chiffres]

ロジェ・カイヨワ＝文、森田子龍＝書
阿部良雄＝解説
座右宝刊行会／1979
箱入り、墨書のリプロダクション
帖本（テキスト）、経本（解説）
レインボー箔によるテキスト本文
協力＝海保透

◉フランスの哲学者、
ロジェ・カイヨワのテキスト本と、
戦後の前衛書道運動の唱道者、
森田子龍による
墨蹟（シート＝台紙貼り）を出会わせ、
経巻書（経本仕立て）を加えた
豪華本。

◉そのデザインは、カイヨワの
鉱物嗜好が反映された、
物質に内在する「光の輝き」が
テーマとなった。
◉レインボー箔押しや、
3色削りだしの手法で印刷された
本文の文字組が、
鉱物質のきらめきを放ち
霊妙な色彩の乱舞をかもしだす。
◉銅の板のような
肌理（きめ）をもつ重厚な表紙。
30cm近い正方形の本を開くと、
雲母を連想させる「きらびき紙」の
柔らかく光るページの中から、
キラキラと輝く光の文字が
テキストとなって、飛びだしてくる。
◉さまざまな用紙や、
装幀素材の集合体。
物質そのものに内在して力を
放つ文字たちの、多彩な微光が
立ちのぼる。

形の中

にちがいない。もっとも、多くは平行をなすまっすぐな稜、直角に近

い稜頭、ごくわずかな面に削ったなめらかな…、それらの…の先端の姿

を…であって、…な幾何学を…したり変形をほどこすような…

なるのはひとつ…ない。せいぜい、その構造は、ルサ…ロ…のような

ラチェ…リの半分…で半ロボットの立体的な人形を思わせるから種

れないが、それも、これらの人形の暮らしい…と規則…という

…であったり、ここには動きを…を…

あって、それに、動ひとねたり、超自然

…を…させるような…が

いう…を…れ…でしょう。…ぼかえりをう…たりなど、

奇蹟的な静けさがその力をくらひろう

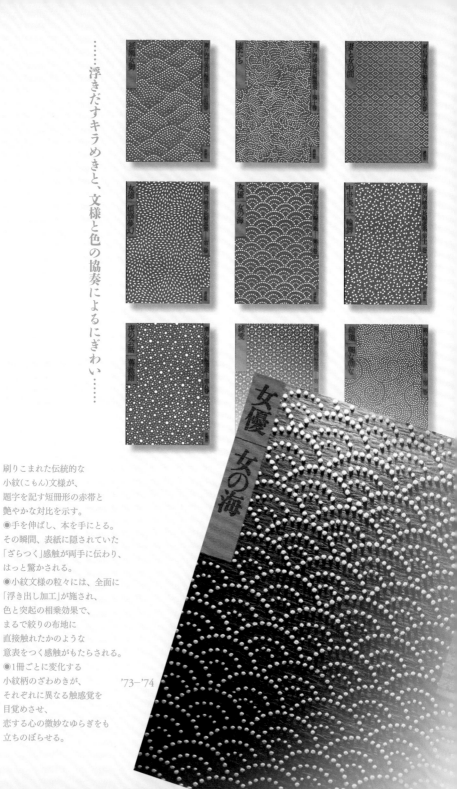

……浮きだすキラめきと、文様と色の協奏によるにぎわい……

刷りこまれた伝統的な
小紋(こもん)文様が、
題字を記す短冊形の赤帯と
艶やかな対比を示す。
◉手を伸ばし、本を手にとる。
その瞬間、表紙に隠されていた
「ざらつく」感触が両手に伝わり、
はっと驚かされる。
◉小紋文様の粒々には、全面に
「浮き出し加工」が施され、
色と突起の相乗効果で、
まるで絞りの布地に
直接触れたかのような
意表をつく感触がもたらされる。
◉1冊ごとに変化する
小紋柄のざわめきが、
それぞれに異なる触感覚を
目覚めさせ、
恋する心の微妙なゆらぎをも
立ちのぼらせる。

'73–'74

女優 女の海

撰集＝日本の科学精神2

監修＝伏見康治

自然と論理

「自然に論理をよむ」

[浮きだす文様、
触感覚を
目覚めさせる…]

[日本の科学精神] 全5巻
彌永昌吉＋伏見康治ほか＝監修
工作舎／1977-1980
A5並製、IC＋箔、協力＝海保透

●明治以降、自然科学に取りくんだ
精鋭科学者による
論文・エッセイの集大成シリーズ。
●各巻のテーマに沿った
記号的パターンが、カバー全面に
浮かびあがる。
パターンは印刷されたものではなく、
浮き出し加工による特殊なものだ。
●「キラびき」紙にほどこされた
浮き出し文様とレインボー箔の
コラボレーション。
微細な光沢の変化を生みだし、
このシリーズ全体を、
やわらかい突起で包みこむ。

[瀬戸内晴美長編選集] 全13巻
瀬戸内晴美＝著
講談社／1973-1974
四六並製、3C、協力＝海保透

●女性の生と性、恋愛の多彩な
機微を描ききる多産な作家の長編小説集。
●カバーには、手触り（触感覚）を
刺激する、風味に富む特殊紙、
「新だん紙」が選ばれた。
藍染を模す濃い青色で

[人間人形時代](→082–083ページ)
◉稲垣足穂の小説「人間人形時代」の
テキストを囲む、マイブリッジの
連続写真。フリッカー仕掛けで、
スムーズに流れる
マルチスクリーン動画を生成する。
◉宇宙線の軌跡が動画の動きに
オーバーラップし、マイブリッジの
動く身体を通り抜ける。

[フリッカーで遊ぶ…]

[月刊 エピステーメー] 第Ⅰ期
編集長＝中野幹隆、朝日出版社／1975–1979
B5変形(150×252mm)

◉創刊準備号('75年7月)から終刊号('79年7月)まで、
3冊の臨時増刊号(「リゾーム」を含む)を
加えた全44冊。協力＝鈴木一誌

[エピステーメー] 特集＝映画狂い
◉'78年の映画特集号では、
ポップス歌謡・映画界の両分野で
頂点に登りつめようとしていた
スター・山口百恵のオリジナル・インタビューを掲載。
◉公開されたばかりの映画『霧の旗』の
一場面を、左ページ上部にフリッカーで
配置した。対する右ページ上部には、
名作のスチール写真が網羅され、
一冊の雑誌の左右ページで対峙し、
拮抗しあう動く映画館が出現した。

'78

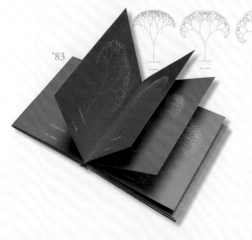

'83

[樹木]
出原栄一＝著、築地書館／1983
160×180mm、上製1C

◉コンピュータ・グラフィックスの
胎動期の成果。
◉著者自らが作成した、樹木の
枝分かれプログラムの複雑な
バリエーションがグリーン地に白抜きの
樹木線画のフリッカーとなって、
音を立てずに繁茂する。

● 多数のページが、一つの背で綴じられた本。自由に開く小口側のページ。
その柔らかい動きは、「フリッカー（パラパラ動画）」を仕込むためのよき場である。
●「ひらく」「めくる」「パラパラめくる」…。ひらひらと動く自由なページの
集合体としての本。ページの端に取りこんだ時間的連続性を担う
図像たちが、思いがけずパラパラ動画を生成させる。
● 静止した画像、文字列などが几帳面に並びあうブックデザインのなかで、
ページの縁に仕込まれた連続的画像は、未踏の領域での「遊び」となる。
● 本に、雑誌に、フリッカー遊びを仕掛けることに杉浦は熱中した。

'75-'79

[エピステーメー 創刊準備号]
●『パイデイア』最終号で、
フーコーの特集号の編集をなしとげ、
注目を浴びた中野幹隆氏が、
新しい場の構想を携えて、
再度、杉浦の前に現れた。
● フーコー、バルト、デリダ…を
主役とする現代フランス哲学を
中核にすえ、先端科学と
思想・芸術領域の交錯を
もくろむ雑誌の着想である。
1975年春であった。
●『エピステーメー』創刊について
話しあううちに、杉浦は、
その予告マニフェストを拡大し、
一冊の「準備号」とすることを
提案した。
● フーコーの「エピステーメーと
アルケオロジー」を核とし、
それに続いて蓮實重彦の

レクチュールを加えた二つの
テキストが、左ページに
悠然と流れる。
● このクールな流れを
断絶するかのように、
右ページには、薄絹をまとう
フォンテンブロー派の美女の
姿態が刻々と傾斜し、
旋回しはじめる。
● もろもろの
「残留の同時的たわむれ」、
「継時的諸偏位の複合関係」
（M・フーコー）を
実証するかのように…
● 連続と切断を対峙させ、
文字と図像を拮抗させ、溶接する、
フリッカーを加えたこの手法が、
その後の『エピステーメー』の
誌面構造を特徴づけて、
ただならぬ活気を発散させた。

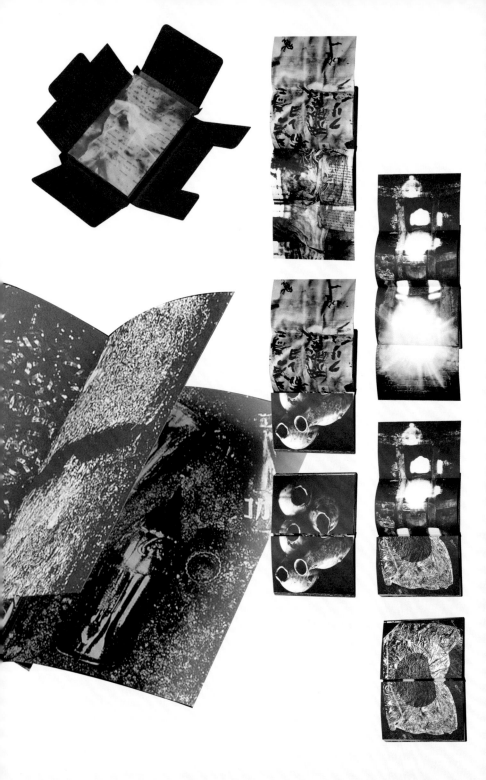

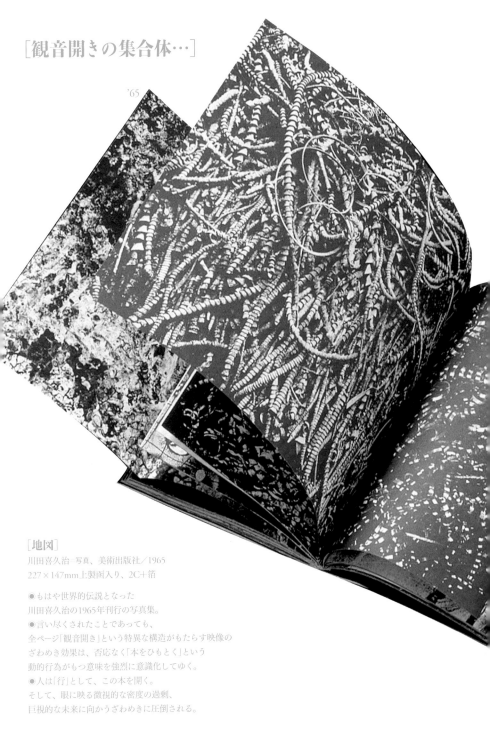

［観音開きの集合体…］

'65

［地図］

川田喜久治 写真、美術出版社／1965

227×147mm上製函入り、2C＋箔

● もはや世界的伝説となった
川田喜久治の1965年刊行の写真集。

● 言い尽くされたことであっても、
全ページ「観音開き」という特異な構造がもたらす映像の
ざわめき効果は、否応なく「本をひもとく」という
動的行為がもつ意味を強烈に意識化してゆく。

● 人は「行」として、この本を開く。
そして、眼に映る微視的な密度の過剰、
巨視的な未来に向かうざわめきに圧倒される。

[星の本]
杉浦康平＋北村正利=著
福音館書店／1986
240×240mm上製函入り、2C
協力=赤崎正一

［3D、空間のひろがりを封入する…］

うみへび座

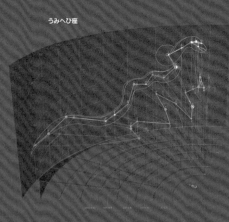

◉一瞬、自らの眼を乱視？と
疑うようなスミレ色の紙上に
点在する図形たち。
ところが、
赤・青メガネで覗くと
立体視できるのだから、
誰もが驚く。
◉それどころか、この延々の
透明な距離感はなにか…、と。
立体視には、そう見ようとする
「見る者の意志」も
働いているのだと聞く。

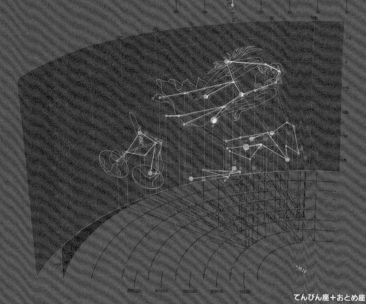

てんびん座＋おとめ座

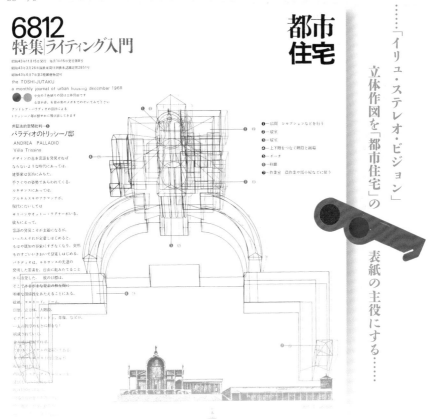

6812
特集｜ライティング入門

昭和43年11月15日発行 毎月1回15日発行第8号
昭和43年3月26日国鉄東信13號承認認定第2851号
昭和43年6月7日第3種郵便物認可

the TOSHI-JUTAKU
a monthly journal of urban housing december 1968

赤と青の2色線の色はこの体図面です
左図が赤、右図が青のメガネでのぞいてみてください
アンドレア・パラディオの設計による
トリッシーノ邸が鮮やかに飛び出してくる!!

弁証法的空間批判─❸
パラディオのトリッシーノ邸
ANDREA PALLADIO
Villa Trissino

❶―広間 レセプションなどを行う
❷―寝室
❸―寝室
❹―上下階をつなぐ階段と廊場
❺―ポーチ
❻―柱廊
❼―作業室 農作業や馬小屋などに使う

都市住宅

［月刊「都市住宅」］

編集長＝植田実(100号まで)鹿島出版会／1968–1970
A4変(220×297mm)

6810
特集★アメリカの草の根

都市住宅

1968年5月号(創刊号)から1970年5月号まで、25冊が
杉浦によるデザイン。磯崎新氏による、「弁証法的空間批判」の
解説を伴う最初の12冊が、ステレオ作図による3Dシリーズ。
協力(データ収集)＝月尾嘉男＋山田学
◉「都市」←→「住宅」の空間概念を流動させ70年代の
ラジカルな建築思潮を先取りした……
月刊建築雑誌の表紙デザインは、「立体図面を主役にしよう」
という杉浦の直観による編集者への提案で始まった。
◉左右の両眼視差が生みだす、ささやかな幻覚。
赤と青の神経質な線と、色褪せたような、はかなげな色面を
刷り重ねるのは2次元平面の印刷技術でしかないのだが…
◉建築雑誌にメガネの付録という、前代未聞のたくらみ。
そのメガネで、子どものように覗いてみてほしい。
◉赤版と青版2枚のはかなげな透視図から、紙の上に指先で
つまめるほどの幻覚空間が立ち上がり、浮遊する。
それは、建築家の夢に似ていないだろうか。

都市住宅／「イリュ・ステレオ・ビジョン」立体作図を「都市住宅」の表紙の主役にする……

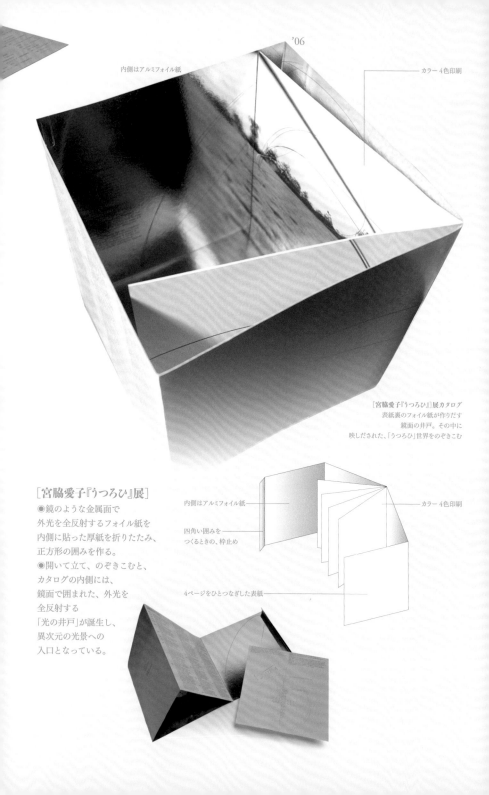

内側はアルミフォイル紙

カラー4色印刷

［宮脇愛子『うつろひ』展］カタログ
表紙裏のフォイル紙が作りだす
鏡面の井戸。その中に
映しだされた、「うつろひ」世界をのぞきこむ

［宮脇愛子『うつろひ』展］
◉鏡のような金属面で
外光を全反射するフォイル紙を
内側に貼った厚紙を折りたたみ、
正方形の囲みを作る。
◉開いて立て、のぞきこむと、
カタログの内側には、
鏡面で囲まれた、外光を
全反射する
「光の井戸」が誕生し、
異次元の光景への
入口となっている。

内側はアルミフォイル紙

カラー4色印刷

四角い囲みを
つくるときの、枠止め

4ページをひとつなぎした表紙

［立体造形のミニアチュア化…］

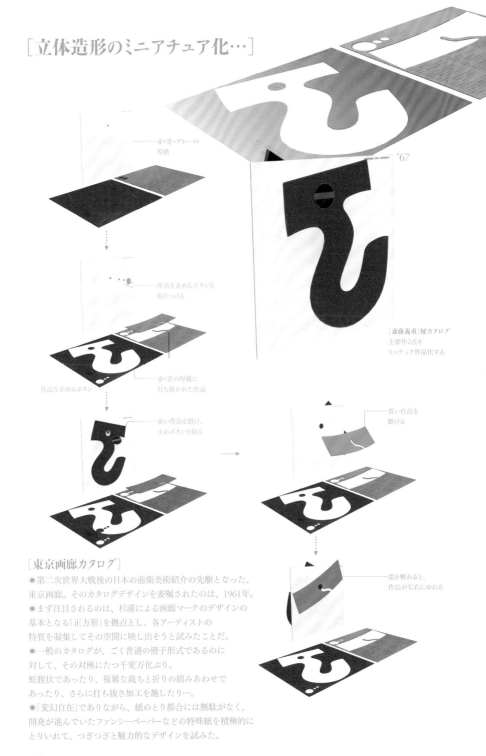

赤・青・グレーの
厚紙

作品を止めるボタンを
貼りつける

作品を止めるボタン

赤・青の厚紙に
打ち抜かれた作品

赤い作品を掛け、
止めボタンを貼る

青い作品を
掛ける

指を触れると、
作品が左右にゆれる

'67

［斎藤義重］展カタログ
主要作2点を
ミニアチュア作品化する

［東京画廊カタログ］

●第二次世界大戦後の日本の前衛美術紹介の先駆となった、
東京画廊。そのカタログデザインを委嘱されたのは、1961年。
●まず注目されるのは、杉浦による画廊マークのデザインの
基本となる「正方形」を拠点とし、各アーティストの
特質を凝集してその空間に映し出そうと試みたことだ。
●一般のカタログが、ごく普通の冊子形式であるのに
対して、その対極にたつ千変万化ぶり。
蛇腹状であったり、複雑な裁ちと折りの組みあわせで
あったり、さらに打ち抜き加工を施したり…。
●「変幻自在」でありながら、紙のとり都合には無駄がなく、
開発が進んでいたファンシーペーパーなどの特殊紙を積極的に
とりいれて、つぎつぎと魅力的なデザインを試みた。

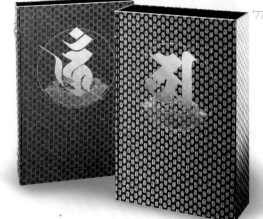

'77

アー 刃	掛軸 ┬ 胎（胎蔵界）	東洋的製本
	└ 金（金剛界）	
	経本 ┬ 胎 刃 金	
	└ 金 青 銀	
フウン 言	解説本（全体） 刃 金	西洋的製本
	写真集（細部） 青 銀	

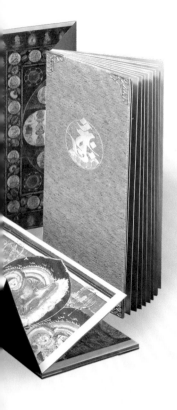

……一冊でありながら、数冊の本を胎生する……

納められ（上図）、
さまざまに一対をなす造本・印刷技術に
支えられて復元された。
◉ページを繰ると、400尊をこえる仏たちの
多彩な姿が、石元泰博氏の撮影と現代の
高度な複製技術により、精緻によみがえる。
◉弘法大師空海が招来し、教王護国寺（東寺）に
伝わる両界曼荼羅。
「胎蔵界」と「金剛界」。一対の曼荼羅は、
陰陽の二元世界を緻密な構造で展開する。
その対構造を、この本では、金色（胎蔵界）と
銀色（金剛界）二巻の帙（木箱）に収めている。
胎蔵界の帙からは、
一対の掛軸、一対の経本が現れ、
金剛界の帙からは、金と銀を基調とする
一対の洋本が現れる。
◉東洋式造本と西洋式造本を対置させた、
全6冊からなる重層世界。
「一即二、二即一、多即一」を実現する
ブックデザインの金字塔である。

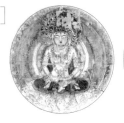
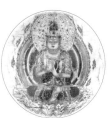

［両界曼荼羅を展示する…］

［教王護国寺蔵 伝真言院両界曼荼羅］

石元泰博＝企画・撮影、杉浦康平＝構成

平凡社／1977、2帙各560×374mm

写真集・解説本・経本・掛軸などから構成

協力＝谷村彰彦＋甲田勝彦＋郡幸男

●日本の国宝として京都の東寺が所蔵する
「伝真言院両界曼荼羅」。

●「胎蔵界」と「金剛界」二つの曼荼羅が一対をなし、
この図像の中心に姿を現す大日如来の功徳を
精緻な彩色図像の援けをえて解き明かす。

●1977年に豪華画集として刊行されたこの本は
म(アー) **हूं**(フウン) の二つの大きな木箱に

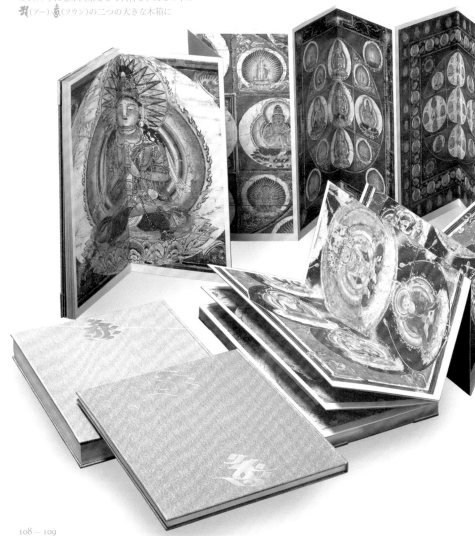

……幽かなる白い光の密やかな力を取りだす試み……

［光を生みだす…］

［杉浦康平デザインの言葉］シリーズ

工作舎／2010−
A5変並製、2C、4C
協力＝新保韻香ほか

●ブックデザインを
引き受けると、
デザイナーの手元には
できあがる本に
姿・形が限りなく近い
一冊の本が届けられる。
●「束見本」と呼ばれる
外観も内容も白一色で覆われた
素っ気ない本だ。
杉浦はこの束見本の寡黙な白を
こよなく愛し、
手元に置いて両手で触れ、
来るべきデザインの発想の
訪れを待ちわびた。
●ある日、ふと
気づくことがあった。
白いページが続く
束見本を開くと、
「のど」と呼ばれる
右ページ・左ページの
くぼんだ合わせ目に、
白く輝く
幽かなる「光の動き」が
見えることに
気づいたのだ。
●「光を宿す本」
「白い光を生みだす本」…。
数多くの
光る見開きページの
連なりを束ね、
本が抱く
密やかな力を取りだす試みが
この「杉浦康平デザインの言葉」
シリーズの
章扉デザインで実現した。

1.『多主語的なアジア』、
2.『アジアの音・光・夢幻』、
3.『文字の靈力』に
本書『本が湧きだす』がつづく。

メディア論的「必然」としての 杉浦デザイン

—— 石田英敬さんとの対話　進行=阿部卓也さん

杉浦デザインの「構造」

●阿部──記号学会大会では、素晴らしいご講演をありがとうございました。いっぽうで今回のご講演を記号学はどのように捉え返すか、そのような宿題を杉浦さんからいただいたとも感じています。

この対談では、いわゆる杉浦康平のデザイン思想と言われているものが、書物というメディアが持つ物質性や記号性というものとどう結びついているかという問題を核に議論できればと思っています。

●石田──杉浦さんのご講演は、書物の宇宙を知り尽くしたデザイナーが、これまでの創作において、いかにテクノロジーを駆使してきたかを語る、極めて美しいものでした。記号学会会長の吉岡洋先生が感想として、このようにおっしゃっ

石田英敬［いしだ・ひでたか］一九五三年生まれ。パリ第十大学大学院、博士課程修了。フランス文学および記号論、メディア論を専門とする東京大学大学院総合文化研究科教授。著書に、『記号の知』(東京大学出版会)、『大人のためのメディア論講義』(ちくま新書)ほかがある。二〇一九年より東京大学名誉教授。

阿部卓也［あべ・たくや］一九七八年生まれ。環特任講師当時の日本記号学会にて本論の進行および構成を担当。デザイン論、記号論を専門とし、『知のデジタル・シフト』(共著、弘文堂)、『メディア表象』(共著、東京大学出版会)がある。現在、愛知淑徳大学創造表現学部准教授。

この対談は、二〇一四年五月二十四日、日本記号学会第三四回大会で行われた杉浦の講演「一即二即多即一」に続くもの。同じ会場で実施された。司会・構成は阿部卓也。

ていました――今回紹介いただいた作品の中には、三十年前に読んだきり、すで
に内容を忘れてしまったものも少なからずある。それなのに、「杉浦デザイン」だ
けは視覚的記憶として鮮明に残っている――と。私も高校生のときに読んだ高橋
和巳の『わが解体』のカバーを、はっきりと覚えています。

では書物の意味や価値とは一体どこに宿るのか、テクストになのか、デザインに
なのか、メディアそのものになのか、ということをあらためて考えさせられまし
た。

また『エピステーメー』や『パイディア』など、記号論と関係の深い本も多く紹介さ
れました。それらの本は、この国が現代思想を受容する際のメディアとして、多
くの人々の記憶に刻まれています。今回のご講演で、それらの本がどのようにし
て作られたかを、つぶさに解説されたことを、とても感慨深く思います。

さて、今回の講演では、まず宇宙にまつわる本《全宇宙誌》が紹介され、本は宇宙
であるという命題が出されました。

私は博士論文のときに、フランスの詩人ステファヌ・マラルメの研究をしました
が、マラルメは「精神の楽器＝装置としての書物」(Le Livre, Instrument Spirituel)とい
うことを言いました。マラルメにも活字と星座、あるいは書物と宇宙をなぞらえ
るという考え方がありますが、そうした立場と響き合う書物論だったと思います。
そうした宇宙論的考え、あるいは杉浦デザインの構築性というものは、杉浦さん

1　メディア論的「必然」としての杉浦デザイン

113

のなかで、どのようにして確立していったのでしょうか。

● 杉浦──── 最初にお断わりしておきたいのは、今日私がお話ししていることは「今にして思えば」という現在の視座を交えた話だということです。

じつは私は、この五十年のあいだ自分の作品を振り返るということをしてきませんでした。展覧会の依頼も断って、作った作品は倉庫にしまい込んできた。

二〇一一年に初めて武蔵野美術大学 美術館・図書館で 回顧展〔「杉浦康平・脈動する本」★1〕を行いましたが、その時、いままで顧みることがなかった本たちが、一斉に湧きだしてきたのです。それをあらためて振り返り見ながら、ふたたび自らの仕事について総括し、言葉にしている。幾つかのものは後から時を俯瞰するような視点で語られているのであって、制作した当時にそのすべてが見えていた…といういうわけではありません。

それで、私のデザインのスタイルに関してのご質問ですね。それから、書物と宇宙の関係を論じた先達がいるという話題ですね。

私はグラフィックデザイナーですが、もともとは東京芸大の建築出身で、そのことがまず大きく関係していると思います。

建築家は、依頼された建物を作るために、空間の制約を考えながら、必ず設計図を作ります。これが画家であれば、下図を書いたりすることもある。だがカンバスはあくまで自己表現の自由な場であって、厳密な設計をするという感じではな

★1─二〇一一年十月二十一日から約一か月間、武蔵野美術大学美術館・図書館にて開催された。

い。グラフィックデザインの世界でも、設計という考えはあまり一般的ではあり
ません。しかし、建築、あるいは本来の意味でのデザインには、設計という概念
が非常に強く存在している。しかも建築の場合、取り組む対象は空間で、空間と
は「容れ物」です。ものを入れるところ、その細部を考えていくのが建築である。
学生の頃はそこまで考えていませんでしたが、社会に出てデザインをするように
なると、建築を学んでいた頃の訓練が頭をもたげるようになりました。

デザインは、まず器を創りだす行為である。私の場合、設計図を必要とする建築
という行為が、たまたま本という容器〈と移っていった。デザインという思考を、
本という容器の中に住みつかせる、という思想で活動していたのだと思います。

それからもうひとつは、図鑑の影響ですね。子供の頃から図鑑が好きでした。ペー
ジを繰るごとに、めくるめく世界が現れる。それこそ宇宙についての図鑑であれ
ば、ひとつの見開きに宇宙が展開し、さらにめくると星々の世界にもっと近づき
…というように視覚世界が一転する。

小さな一冊の本の中に、時には宇宙が呑みこまれ、日本列島が存在し、人体のミ
クロな世界が詰まっている…というようなことが、どうして可能なのか。幼心に
とても不思議でした。そういう記憶が潜在的に積み重なったこともあると思いま
す。一冊の本が膨張し、縮小して宇宙を呑みこんでいる…ことの不思議さでしょ
うか。

西洋との**出会い／アジア**の**自覚**

●石田——　本を平面ではなく空間的なもの、三次元として捉える。そして本の中には、アーキテクチャー（建築様式、構造）が明確にある、という立場でデザインをなさっているわけですね。

アジアという問題についてはいかがですか。今回の講演では、「東洋」という言葉をしきりにお使いになりました。それから「色即是空」「二而不二」など、ご自身の方法を説明する言葉として、東洋の哲学の語彙を使っている。ところが、講演で扱われた本のおそらく半分以上が、『エピステーメー』や、ライプニッツ、セリーヌなど、むしろ西洋の作品あるいは西洋の思想を紹介するものでした。

これはどういうことかと考えると、つまり杉浦デザインは、西洋の書物をいかにして日本語の本にするか、という問いを通じてこそ築かれたものではないかと思われました。

●杉浦——　鋭いご指摘だと思います。自分の中での西洋と東洋の関係については、うまく答えられるかわかりませんが、ひとつには、ドイツで教員をしたことが決定的な経験になっています。

私は一九六四年から一九六七年にかけて、西ドイツ（当時）のウルム造形大学に客員[★2]

教授として赴任する機会を得ました。それは、西洋文明の精髄とじかに接する機会だったと思います。ウルム造形大学は、バウハウスの系譜を直接継いで、その思想を継承、さらに現代的なもの〈と発展させた…と自認するデザインの大学です。当時の私には、戦前に日本に紹介されたバウハウスのデザインは、ごく表面的な方法論だけのうわべのもので、理論の本質は導入されていなかった…という思いがあった。

本質というのは「デザインとは科学であり、工学である」という思想です。レンガを積み重ねて教会を作るように、あるいは記号学の皆さんが理論を積み上げていらっしゃるように、社会が生みだす（意味、モノ、かたちといった文化的な単位の）ブロックを積み上げてより大きなものを作っていくという態度です。そのような西洋の文明の土台にある基礎としての思想面は、戦後なお日本人には充分に咀嚼されていなかった。

けれど明らかにウルム造形大学は、そのように連綿と続いてきた西洋の分厚い思想の延長に位置する大学でした。当時のウルムにはヨーロッパの先端的な学者がたくさん訪れて、情報論、記号学といった六〇年代の最新の思想や概念に関する講義が世界に先駆けて授業として行われ、実習に持ち込まれていたのです。

ドイツの教育システムと接することでひしひしと感じたのは、生半可な勉強で、この人たちが作りあげた文化や社会構造と同列に並ぶことはできないということ

1

メディア論的「必然」としての杉浦デザイン

一一七

★2—一九五三年から六八年まで、西ドイツ・ウルム市にあったデザイン教育の大学。六〇年に東京でひらかれた世界デザイン会議で、同大学の創設者オルト・アイヒャーが杉浦と知り合い、のちに杉浦をウルムに招聘した。

です。そして、自分の身体の中に潜む日本的な特質やアジア的特質を、否応なく自覚するようになりました。

ドイツで教えているとき、最初は自分の顔を無意識に、鼻の高い西洋人と同じだと思って話しています。けれど、部屋に帰って鏡に写された顔を見ると骨格が全然違う。ひと月、ふた月…を経過すると、自分の顔が平らな、明らかに東洋的な顔だということを刻々と自覚するようになりました。

そういう経験を繰り返すうち、西洋の歴史が積み上げてきた生活や文化をわれわれ東洋はどういうふうに学びとり、移し替え、乗り越えれば良いのか。どうすればそれができるのか…という問いを、ゆっくりと重ねて考えるようになったのです。

象徴的な話があります。ウルムでの教師の役割とは、学生の試行錯誤に対して、いいか悪いかを即座に断定することでした。私も教師としてそういう立場に立たされた。学生は皆「先生、これでいいですか、どうなんですか?」と私に訊いてくる。けれど私には、どうしても一瞬の断定で「それでいいんだ」ということが言えなかった。

学生の迷いのなかには、はっきりとはしていないが可能性がある。あるいは、今はこのなかに可能性はないのだが、やがてもしかしたら…というように判断が揺らぎ続けたからです。だがこの「ゆらぎ」に対して西洋的な知の積み上げをしてき

た人たちは、非常に明快に仕切る、線を引いてしまう…ということをする。

この線引きができるのは、彼らが拠っている思想の歴史的な厚みと実践に根ざしているからであって、そういう歴史に根ざす差異を見つける分別方法を日本人が表層的に真似ても、実体をともなわない、首から上の理念だけの分別になってしまう。そのことをつくづく思い知らされました。

では、私には存在理由はないのか？　彼らのように一言ではっきりと「ヤー（はい）／ナイン（いいえ）」と言えない自分とは、一体なんだろう…ということを強く意識するようになる。

そうこうするうちに学生たちも、「なんだかこの先生は変わっているぞ」ということに気づきはじめ、私のことを「フェライヒト先生」（Vielleicht：ドイツ語で「たぶん」）というあだ名で呼ぶようになった。私は、このあだ名をとても気に入りました。

それは今回の講演のテーマ「一即二即多即一」とも関係するのですが、「即」という字によって、迷いの「あいだ」や、良い／悪いという区別を一瞬で繋いでしまう。曖昧と言えば曖昧ですが、そもそも決断をしないまま固めてしまうとか、あるいは決断を超越するような、そういう思考法を取り入れるためのきっかけ、方法を押し進めるバネをドイツでの体験を通じてもらったような気がしています。

●石田──　まず西洋との出会いがあり、その中で東洋というものを意識されるようになった。そこにおいて「即」という概念がひとつの手がかりになったという

●杉浦──今にして思えば …といっことですね。七〇年代に仕事をするなか
で、「即」という言葉が浮かんでいたわけではないのですが…。

ことですね。

曖昧さ──否定と肯定、テクストとイメージの環

●阿部──いまお話になった、ゆらぎや曖昧さを積極的に導入していく方向性
と、最初にお話にあった建築的な構築性、方法的厳密さは、むしろ相反する態度
であるようにも感じられます。

両者の関係はどのようなものだったのでしょうか?

六〇年代末にウルムから帰国、さらには七二年のインド旅行などを経て、杉浦デ
ザインのスタイルがアジア性を導入したものへと大きく転換することはよく知ら
れていますが、もう少し具体的に、曖昧さと厳密さの問題は、どういった実践を
通じて、どのように響き合いつつ変化していったのでしょうか?

●杉浦──厳密な設計でデザインを組み立てるような訓練は、ドイツに行く前
の六〇年代の日本ではくりかえし行っていましたが、ドイツに行って「フェライヒ

ト先生、曖昧先生」と言われるようになってからはむしろゆらいで、自己再発見へ
と向かってゆらぎつつ離脱することになったのですね。仮名文字的な表現から漢字
的な表現へ、という例を講演で話しましたが、このような視点の転換が生まれた
きっかけが、ウルムでの滞在であったと思います。

それで、日本や東洋を強く意識し、このままではいけないということで再勉強を
する志しを固めていたのですが、幸運なことに帰国した後に、朝日新聞社から「日
本の形」★3という連載の話があったのです。

日本民藝館の水尾比呂志（武蔵野美術大学名誉教授、美術史家／民藝運動家）、民俗学者の宮
本常一（武蔵野美術大学名誉教授）といった五、六人の名だたる執筆者のなかになぜか私
が加わることになる。この連載は、日本の伝統的なかたちについて原稿用紙二枚
半くらいの分量で、写真付きで紹介するというものでした。この連載のなかでい
ろいろなテーマに出会い、西洋体験をバネにしながら日本のかたちの本質につい
て逆照射するという作業をすることになりました。

そのなかで強い関心を寄せるようになったのが、密教における両界曼荼羅の図像
や、智拳印（大日如来が示す指の組み方）といったものが内包する、対立と融和の構造性
です。

そこで現れたものは「言葉による記述だけで絵が描けるか？」という問題でした。
もちろん、ある詩が拠り所になって一枚のタブローが生まれるとか、聖書にキリ

★3——「日本の形」は
一九八〇年六月四日から
八二年五月二五日、
「続・日本の形」は一九八三年
六月七日から
一九八五年五月二八日に、
いずれも「朝日新聞」夕刊に
連載された。

ストの肖像に関する緻密な記述があって、その言葉をたよりに彫刻を作るといっ
たことはあるでしょう。だが、密教の曼荼羅の場合には経典に記された言語のレ
ベルを超えて、世界の構造を「イメージだからこそ可能な形」で提示し、言語の枠
をゆるがせ拡張していくということを行っている。

いっぽうで曼荼羅のような世界は、経典に書かれていない、言語記述がない表現
を含むので、仏教の世界でも教学的な観点からしばしば眉唾のように見なされる
こともあります。経典に記されていない、言語にならないものに基づく推論はし
てはいけない。…とは言わないまでも、正統な証拠にはならないという考え方です。

一九八〇年代に須弥山宇宙や曼荼羅を中心としたアジアの宇宙観についての展覧
会を企画しました。そのとき問題になってきたのが、「経典の記述だけで絵が描け
★
4
るのか」ということです。

仏たちの姿や持物・印相…については、厳密な記述がある。しかし仏の周囲の空
間をみたすものはどうなのか？　仏の姿を描いただけでは、画面の四分の三くら
いしか埋まらない。　空の色は、大地の形は？　花が咲いているのか、業火が燃え
さかるのか…？

このような細部の情景は、経典には書かれていない。それでもチベット仏教では
瞑想行を行う僧侶たちの手で、数多くのタンカ〈Thangka〉と呼ばれるめくるめくよ
うな仏画が生まれています。

★4－一九八二年に
国際交流基金により
開催された
「アジアの宇宙観コスモス編
／マンダラ編」展。

それは絵師が描いたもの、多くは僧侶自身が絵師になって描いたものです。

そのとき、仏像以外のものは文字の記述がないから大事ではないのかというと、そうではない。なぜなら仏を取り巻く世界は、仏の慈悲の力で眼に見えるもの、仏が生みだすものだからです。

経典に書かれている言葉をじっくり読んで想像力の翼を広げれば、こういう絵が描ける。それは、画家の力量であるとか、僧たちの深い瞑想が生みだす言葉にならない想像力が土台になって、はじめて埋め尽くされるものなのです。言語に記述されたことをバネにして、拡張して空間を埋める。これが一枚の仏画を描くときに必要なことだ…ということが分かってきました。

今日の話も、両界曼荼羅の構造性という仏教経典に明記されているものを紹介した後で、智拳印という十本の指で作りあげた印相が示す無限循環の複合螺旋が対極世界を溶けあわせる…という話で締めくくりました。智拳印のような考え方をもちこんではじめて、「一即二即多即一」という言葉に一つの輪ができる。そういうところまで羽ばたかせないと世界が理解できないし、東洋というものはそういう世界を必要とした言語記述の世界だ、というふうに思ったのです。記号学会の方々が、このような考えをどのように敷衍されるのかは分かりませんが…。

●石田――私は今回の記号学会大会のゲストであるキム・ソンド先生とともに韓国の禅寺（海印寺）を訪ねたことがあります。ご存知のように、韓国は、仏教との

紙を折る——物質としての書物

関係のなかで印刷技術が大変発達した国で、大蔵経の木版のアーカイブなども拝見してきました。

杉浦さんが今おっしゃったことからは、東洋における否定と肯定、そしてテクストとイメージの分節、この両者はどういう関係にあるのかという非常に大きな問いが立つと思われます。

● 阿部——杉浦さんの方法をめぐり、建築的構造性、東洋と西洋、そして肯定と否定の間、言葉とイメージの関係、というところまで議論を進めていただきました。

ところで、いま印刷技術という話題が出ました。紙の本と電子書籍の関係といったこともこの対談のテーマの一つですが、杉浦さんのデザインにとって、本が持っているメディア性、つまり物質としての紙であったり、物理的に刷られたインキであることによって実現しているリアルな本であるということが、どのような意味を持っているのかを伺いたいのですが。

● 杉浦——普段の仕事では、もちろん紙を多用しています。

「紙」は、じつに魅力的な主題です。事務用紙は、十枚つまみあげると〇・八ミリ

ほど。普段は一枚の厚さなど意識しないで使っていますが、コピー用紙は、〇・

〇八ミリ〜〇・一ミリくらいの厚さなんですね。

〇・一ミリとはどのような厚さなのか…じつはこの紙を直径四、五センチほどに

丸く切って、この二つを目の前に置くと、ちょうど人間の網膜と同じ厚さと大き

さということになります。さらに〇・一ミリの紙から直径八ミリの小さな円を切

り取ると、これは人間の鼓膜と同じ大きさ・厚さになる。

普段何気なく記録に使う紙ですが、この記録する紙自身に、観ること、聴くこと

という五感に関係する数が潜んでいた。このことに気づいたとき、私はとても衝

撃を受けました。

普段は〇・一ミリの紙なんて…と馬鹿にしていますが、たとえば一冊の新書は一

体、何枚の紙で出来るのかご存知ですか。★5

B1の紙三、四枚からです。私は、よく印刷所に出かけて行くので、こうしたこと

は実感としてわかる。けれど普通の人は、三、四枚のペラペラとした刷り上りの紙

を持ってこられて、あなたが書いた一冊の本はこれですよ…と言われたら、ショッ

クを受けるでしょう。

一枚のB1の紙は、一回折り、二回折り…続けて五回折ると、一枚の紙が六十四

ページに変容します。B1四枚で二五六ページの書物ができる。★6

★5—B1判の紙は
一〇三〇ミリ×七二八ミリ。
新書サイズはおよそ
一八二ミリ×一〇三ミリなので、
B1の紙一枚からは、
新書サイズの紙が
四十枚切り出せる。
新書の判型を「B40」と呼ぶのは、
このことに由来する。
四〇枚の紙に裏表印刷をすると
八〇ページなので、B1原紙を
三枚使えば最大で二四〇ページ、
四枚使えば三二〇ページの
新書本を作ることができる。
新書のページ数はふつう
二五〇〜三〇〇ページ程度であるが、
新書のサイズと束幅上限の
ルールは、このような紙取りの
事情にも由来する。

さらに驚かされるのは、〇・一ミリの紙を折って、折って、折っていくと、次第に厚くなりますよね。巨大な紙を想像して、それを十回折ると、二〇四八ページ、厚さは十センチになる。十四回折ると、厚さが一六四センチになる。二十四回折ると、厚さ一・七キロにも膨らんでしまう。むろん、そんな大きな紙は存在しませんから、あくまで計算上のことですが、こうやって考えていくと、月まで行く（約三八万四〇〇〇キロ）のに何回折ればよいか？ 計算すると、たった四十二回だそうです。太陽まで（約一億五〇〇〇万キロ）も、五十回折るだけで届いてしまう。そのように私たちが扱っている現実の物質は、捉え方次第で融通無碍といいますか、予想をこえて多彩に変容していく。

たとえばＡ４判一枚の紙の上に文字を刷れば、原稿用紙何枚分かを並べられる。だが日本列島を刷りこめば、たとえば一〇万分の一に縮小すれば、世界が一枚の紙に入ってしまう。全天の星座を刷ると、何億万倍の一となって、宇宙が一枚の紙に収まってしまう。

一枚の紙というのは、そのように多彩なイメージを包み込むものだということを、日常の仕事を通して、私は痛いほど実感しています。本だけでなく、紙もまた宇宙である…。

● 石田────一般に思想というのは、人の頭の中にあるものと思われがちです。しかし、杉浦さんのデザイン思想とは何かということを考えたとき、むしろ本の

★6──B1を
五回折ると、B6サイズ
（一二八ミリ×一八二ミリ）の
紙が三二枚取れる。
つまり裏表で
六四ページ分になる。
B6サイズは一般書籍や
青年コミックなどに使われる。
学術書などに使われる
四六判（一二七ミリ×
一八八ミリ）も、
結果的にこのサイズに近似する。

★7──二の十乗＝
一〇二四なので、
裏表で二〇四八ページ。

構造が必然的に杉浦思想を作りだしているのではないかと思いました。一枚の紙を折っていくと月まで届くといった、一即二即多即一という思想は、メディアとしての本のロジックに先見的に指示されるかたちで導かれているものではないでしょうか。それから杉浦さんは『ライプニッツ著作集』をデザインされていますけれども、ライプニッツは中国の易経との出会いに触発されつつ、二進法の研究をしたことが知られています。そうしたことも、お話を聞きながら思い出されました。

私は、しばらく前に磯崎新さんと対話をする機会があったのですが、そこでも肯定と否定の間ということが話題になりました。磯崎さんは七〇〜八〇年代に、「間」という概念で西洋的パラダイムを揺らがせることを追求しました。それは、ジャック・デリダの「間」(espacement：余白、行間、間隔化)の概念と響き合うものでもありました。杉浦さんの折りたたみ＝即というロジック、本に対する思想は、磯崎さんの「間」と対応するようなものとしてあったのではないかという気がしました。受け止めて捉え返す、折り返す、という部分です。

● 杉浦────非常に興味深いですね。話が膨らんで、私の思考範囲を超えてしまいそうですが(笑)、ただ私の場合、あくまで実際のものを作っている間に考えたことです。概念や手法は、体験的に少しずつ拡張してきたものです。「一即二即多即一」にしても、東洋的思考法に印刷や本作りのプロセスを重ねあわ

せて生まれてきた考えです。そういう意味ではまだ、じっくりと自分の仕事を振り返れていないとも感じます。

磯崎さんは毎年、自らの活動を位置付け、自己批評し、年譜をしっかりと作っていくタイプの人ですよね。僕は、五〇年溜め込んだものをいまこうして振り返って、どうやって処理するかというところで、とりあえず「即」と呼ぶしかないと、半ば諦めながら言っているような部分もあります。

でも、石田先生が解釈された、受け止めて捉え返す、折り返す…という磯崎さんの手法との対比は、言われてみるとそうかなと思える部分もありそうですし、自己を捉えるもう一つのキーワードをいただいたという気がしますね。

書と縦書き――漢字の世界像を問う

● 阿部――文字についてはいかがでしょうか？　ここまでに語られたメディアや書物の問題、東洋と西洋の問題とも、もちろん深く関係しますが。

● 石田――私としては、特に「書」について議論できればと思います。

韓国では表音文字のハングル、中国では簡略字体を採用していますが、そのようになってくると、書の問題は、もう日本しか問いを立てられないのではないか、

と思うことがあります。書というのは、決して単なる字の書き方の練習ではあり
ません。書は建築などにも影響を与えている、文化全体の問題だと思うのですが。

●杉浦──────非常に大きな問題ですね。もちろんグラフィックデザインという分
野は、文字を積極的に使いこなすという活動です。

しかしたとえば井上有一の書などを見直すと、書とは身体運動の帰結であり、文
字のかたちが生まれでる瞬間への、原点回帰なのだということがよく分かります。
あるいは中国の太極拳の手の動きのように、空間に気の流れを描く行為に似る…
といってもいいでしょうか。

さらに楷書を草書体に変えるときのことを考えると、文字としての意味を維持し
ながら、一点一角の動きを辿ってひとつづきの線に還元してしまう。たとえば、
「飛」という文字の草書体の流麗な手の動きを見ると、本当に飛びたつような動き
へと変容していたりする。

書とは、紙の上に記された動きの軌跡なのですが、これを建築空間に拡張して考
えてみると、まるで一階から階段を登り何かの仕草をして、三階に行き飛び降り
る…といったような、運動そのものを時空間化したものが書ではないか。中国や
日本の書を見るときは、紙の上に描かれた筆跡というだけではなく、もっと時空
に拡張されたものとして感じ取る必要があるし、また本来的にそのようなもので
あると思います。

あるいは、今は所作について問題にしましたが、声の問題とも繋がっている。呼吸をし、声をあげながら字を書くというように、書は声をのせてその姿・形を変容させ、一点一画に響きを塗りこめている。そうした様々な意味でのインター・メディア的な広がりを内包するものが、書だと思います。

● 石田——漢字という文字と、書物の縦書きという問題は、いかがでしょうか？　杉浦アーキテクチャーにおいて、縦書きというのはかなり大きな位置を占めていると思うのですが。

● 杉浦——まったくそうですね。漢字は縦の動きが、根本的な心柱になっています。今回紹介した作品の中でも、縦の線をテーマにしたものが多くある。たとえば『パイディア』のフーコー特集における、表紙の項目の並べ方などがそうです。あれはすべて縦書きですが、日本の雑誌としてはありえないデザインなんです。

雑誌を書店で棚差し（面陳）すると、上四分の一しか見えない。だから雑誌の表紙は上四分の一こそが勝負だということになる。だが私は、本の表紙を組むときは縦書きで…という手法をかなり初期から決意して行ってきた。日本語や中国語を組むときは縦組みが基本…と思って取り組んできたのです。

漢字の一文字一文字を見ていくと、縦棒、つまり垂直性の重要性が基本になっていることが分かります。

柱や書といった漢字の姿・形を考えてみてほしいのですが、縦線は天と地を結ぶ

垂直感覚を担っている。対する横線は、水平感覚ですね。

では漢字がなぜ縦棒を重要な柱として捉えているかというと、漢字とは天から地

へ、天命を記す文字だという造字法に貫かれているからでしょう。

このことの意味をあまり考えずに、今日の日本人や中国人は簡単に文字を横並び

にしていますが、それは漢字が持つ神性をないがしろにしているということでは

ないかと思います。

石田先生が、この漢字や私のブックデザインに潜む垂直性というテーマに注目し

てくださったことを、とても嬉しく思います。

日本記号学会編『ハイブリッド・リーディング』叢書セミオトポス11
「ブックデザインをめぐって」より（新曜社／二〇一六年）

想い出すと、なぜかその本を、すばやく
たぐり寄せることができる。——
「眼球運動的書斎術……」

写真集『地図』の観音開きからは、戦争の痛々しさを
忘れえないものにしようという強い意志の光、決断の光が放たれる。——
「一九六〇- 七〇年代の写真集のデザイン……」

2 感覚の地層

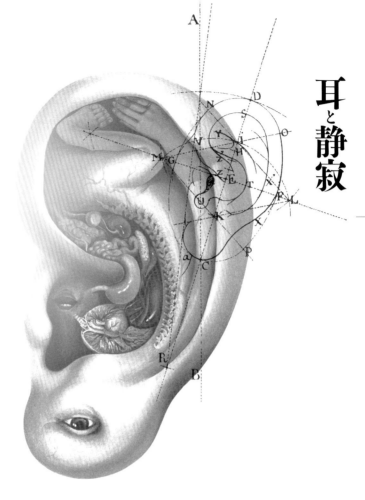

杉浦康平デザインの言葉——本が湧きだす

装画＝渡辺冨士雄

134

● ヒトの耳には、人がたが潜む。鍼灸のツボの分布が、耳殻の表面に、子宮内と同じ姿勢でうづくまる胎児の姿を浮き出させる。

この、嫋やかに空間に張り出した軟骨を集音器として、ヒトは、宇宙にざわめく微音の襞をとらえきる。我々を包みこむ宇宙に、静寂はない。

● ヒトの胎内は、轟轟たる雑音の奔流に満ちている。

激しい心臓のビートと、血行の飛沫。生あるかぎり繰りかえす、呼吸音。筋骨たちの軋み。胃と腸のユーモラスな鼓音など…。

頭蓋内もまた、例外ではない。眼球や脳は、脈うつ微細な血管にみち、口腔には瓦礫のような咀嚼音が埋積し、声の旋風が激しく渦巻く。

● しかし、何故か、ごく自然な状態におけるヒトの耳は、自らの体内にあふれ出る鳴動する胎内音響を、決して聞くことがない。

静寂のなか、虚空を切りさいて落下する針音すらとらえきる、あの鋭敏な耳が…。

● 何故か…?

これは私がいまだ解くことの出来ぬ、めくるめく一つの謎である。

(東京の地下鉄銀座線「赤坂見附駅」ホームに掲示された
「草月」出版部の企画によるポスターより。一九八〇年頃)

眼球のなかの宇宙

宇宙を見る、眼球のしくみ…

● まずはじめに、星の光が、眼のなかに映しだされる状態を想像してみることにしましょう。

人間の眼は、直径が約二・四センチほどの、ほぼ完全な球体です。この球体は、光をとおさない厚い外壁(鞏膜とよばれる)でしっかりと包まれています。この外壁の前方には、光をとり入れるための透明な窓、瞳孔があいています。その反対側にひろがる球状の内壁の四分の三ほどが、光に感応する視細胞がびっしりと並ぶ薄い膜になっている。これが網膜です。

つまり網膜とは、眼球の内部におわんのような形をしてひろがる薄膜で、瞳孔を通して外から入ってくる光を待ちうけていることになります。

右は人間の眼球の正面、
中央に瞳孔があいている。
隣は網膜上に投映された
北天の星
（赤経三〇度以北、
ほぼ原寸大、
5等星までの星、
約六五〇個）

● ここでちょっと、網膜の面積を概算してみることにしましょう。眼球を包む外壁（鞏膜）の厚さが約一ミリ。そこで内壁の直径は、二・二センチほどになる。その表面の四分の三ほどが、網膜の面積だというわけです。

しかし、中心からはなれた外周では視細胞の数が少なくなり、感度も弱くなるので、やや少なめに、内壁の三分の二の面積だということにしてみましょう。

球体の表面積は、$4\pi r^2$です。rは半径ですから、半径一・一センチの球面の三分の二、ほぼ十平方センチほどが、網膜のひろがりだということになります。これは、約三・六センチの直径をもつ円の面積にほぼ等しい。

つまり私たちの眼は、空に散開する星の光点のひろがりを、三・六センチほどの円盤、視細胞がびっしりと並んで待ちうける網膜という円盤の上に投影して見ていることになるのです。

視覚の超絶的なメカニズム…

● ところで、網膜をうずめつくす視細胞の数は、一億三〇〇〇万ほどだといわれています。

一億三〇〇〇万個というと、たいへんな数だ！…と思われるでしょう。だが、日

本の人口は現在、ほぼ一億二〇〇〇万人ですね。また一万個の玉を一万列並べると、その総数がちょうど一億になります。

身近なもので例を示せば、タテ・ヨコが三・一センチの正方形の切手があるとしましょう。その上に、ヨコ一万一四〇〇個、タテ一万一四〇〇列の細胞をびっしりと並べると、それが網膜のおおよその模型になるわけです。だからこの切手の表面に天の半球の星々を印刷したとすると、それは網膜に投影された星の光とほぼ同じ状態になるのです。

● 星の光は、微小な一点の閃光にしかすぎません。さらに星と星の間には、宇宙空間の暗黒がたっぷりとひろがっています。だから、かりに眼に見える星の数が三〇〇〇個であったとしても、その光は、一億三〇〇〇万の網膜上の視細胞の一つひとつに合致するかしないか…というほどの、微小点なのです。

じつに驚くべき、繊細きわまりない対応関係ではないでしょうか。

● それでも人間の眼は、遙か彼方からやってくる星々の微細な光をきっちりとした小光点としてとらえ、明るさや色味さえも見わけています。

人間の網膜がいかに精妙に光に感応しているかが、これでおわかりいただけると思います。

生命現象と星座…

● ところで、天を飛ぶ鳥たちは、もっと不思議な仕方で星の光を見ています。

たとえば、ルリノジコという鳥がいます。この鳥は、北米大陸から南米大陸へ（と

むかう壮大な「渡り」をするときに、北極星周辺の星座の光を渡りの方位をはかる

目印としながら、飛びつづけることが知られています。

● この小さな鳥の網膜の面積は、おそらく、人間のそれの四分の一以下でしょう

か。その小さな網膜の上に、天空の星々の配列が濃縮されて映し出される。その

中から、特定の星の光りのパターンをとりだし、見とってゆくのです。

しかも鳥たちは、空中をまっすぐに飛翔するあいだじゅう、翼を上下に激しく動

かしつづけています。同時に、胴体もそして頭も、その羽ばたきによって絶えま

なく振動しつづける。それにもかかわらず、この激しくゆれ動く網膜が、天の微

小な光の粒の分布をとらえ、見とってしまう。これはじつに、超絶的・神秘的な

出来事だと思いませんか？

● 人間はもちろん、鳥のような渡りをしませんが、かつて広大な海洋や平原を移

動しつつ生活をした人びとは、天を仰ぎ、夜空いっぱいにたちあらわれる不可思

議な光の粒にさまざまなイメージを投げあげ、明るい星に呼び名をつけて、移動

する方向を知る目印にしました。これが、星座のはじまりです。

● おそらく、この地上の生きとし生けるものと星の光の間には、こんなぐあいに、生命現象の奥深いところで結ばれあう、深いきずなが存在していたにちがいない…と思うのです。

心の内にきらめく星々…

● 星と網膜との関係について、もう一つ、おもしろい問題があります。

天空の星の光が、光子の波動として眼の中にとびこんでくる。それが網膜にならぶ視細胞を刺激するわけですから、すべての光の存在感覚は、まさに、網膜の上で起こっているといえるでしょう。

「網膜という、感覚皮膜の上で星々が輝いている」、あるいは、「星の光は眼球の闇のなかにあってはじめて輝くものだ」とさえいってよいのではないか…と思われるのです。

網膜感覚から見れば、宇宙は外にひろがるものではない。眼のなか、つまり人の身体のなかにあるもの、体内化されたものである…ということになります。

このことから、人間における光の知覚がはじまるのです。世界にあふれる光の現象を、皮膚の上にひきよせてしまう。それが「見る」ということのはじまりだ、とさえいってよいのではないでしょうか。

●しかし人間のだれもが、「外界のすべてが自分の肌にくっついている」とは思っていない。むしろ世界の諸現象は人間の外にひろがっている…と実感しています。それは、「立体視」と呼ばれる奥行きを見とる感覚と、それにもとづく脳の情報処理機構が、ものを見る過程に加わっているからなのです。

●なぜ立体視、つまり奥行きの知覚がうまれるのか、というのはむずかしい問題ですが、この能力は生後五〜七か月の乳幼児の頃に獲得するといわれている、生存に必要な重要な感覚です。

動物は、その名のとおり動きまわる生き物ですが、その動きにともなって、遠くのものはあまり動かず、近くのものが素早く移動して視野から消え去ってゆくかのように見えています。このとき、右眼と左眼の網膜に映し出される対象物の位置がちょっと違う。少しズレている。近いものほど、ズレが激しい。これが遠近感となって、対象物の存在を網膜の上、つまり皮膚からひき離し、外部の世界の存在物と感じさせることになるのです。

●しかし星は、地上からあまりにも遠い存在であるために、人間の眼だけでは遠近を測ることができませんでした。古代の人びとは、星を、丸い大きな天球にはりついているものと信じていたのです。ビッグバン理論のような宇宙論が説かれて、宇宙が膨張し星々は拡散しつづける…といわれても、人の眼には、それは光の明暗の差としてしか映らない。

★
1—山口真美『赤ちゃんの視覚と心の発達』補訂版より。（東京大学出版会／二〇一九）

しかし実際には、星座として結びつけられた星たちは、その一つひとつは途方もなく広い宇宙空間にばらまかれ、たがいの遠近の差はとても激しいのです。

天空を縫いとる星座の姿…

● 地球から等距離に見える星たちを、その遠近にしたがって配列しなおし、それを眼で見えるようにしたら、どうなるでしょうか。これは、いままでの人間が体験することの少なかった、新しい感覚世界のできごとです。

この本『星の本』につけられた赤と青の色メガネを、眼にあててみてください。見なれた星座を構成する星たちの光が、遠のいたり近づいたりして奥行きが変化し、神々や聖獣たちがあらたなイメージを天空に描きはじめるのを見いだして、驚かれるに違いありません。

● たとえば白鳥座の星々は、まさに飛びたとうとするかのように両翼を曲げ、首をもちあげているかのように見えますし、巨大なこん棒を握るヘルクレス座は、大きな体を自在に折りまげ、力をこめてふりおろそうと身がまえている。ふたご座では、二つの明るい首星カストールとポルックスが、われわれにむかいちょっと頭をかしげています。

壮大なうねりをみせる北天のりゅう座や、南天のうみへび座、エリダヌス座など

は広々とした天空を自在に動きまわり、妖しい魅惑をたたえています。

これらはほんの一例で、ほとんどすべての星座が遠く近く位置を変えて動きはじめ、いままでとはちがう表情をみせることに気づかれると思います。

● 天空の闇を縫いとるかのようにのびあがり、曲折する、ダイナミックな星たちの連結をつぎつぎとたどりながら、想像力をふくらませて、その絶妙な動きをゆっくりと楽しんでいただきたいと思います。

杉浦康平、北村正利『立体で見る 星の本』宇宙の謎を感じとろうとする若い人々への解説より

（福音館書店／一九八六年）

眼球運動的書斎術

知的書斎の時代だ、という。

● 本がきちっと整理され、インデックス化されて、パソコンなどでデータ処理をする人は数多い。また、キーボードを打って作文をすると語句が順序立てて並べられ、言語感覚までもがきちんと整えられて、打ち出されてくる。体系化され、理論化された明るい書斎。それを理想とする知の時代の到来です。

だが私の書斎の整理法は、そうした現代的な論理化の方式からは、ほど遠い位相にあります。

● まず、買った順に積み上げられた一群の本の塊。その一部は自然に崩れて、こんどは拾われた順に並び替えられている。その周囲には、一つのテーマに添った図像を揃えるために、あちこちの本棚から集められ積みなおされた、いくつもの本の山が巡っている。

いずれにせよ、空間的・時間的な軸をジグザグに蛇行する本の山。超乱脈な「聖なる」叡智の塊が、時とともに、まるでアリ塚のように書斎のあちこちにごく自然に聳えたつことになるのです。

● こうした超バラバラな状態であるにもかかわらず、不思議なことに、「たしかあの本の中にこういうことが書いてあった…」とか、「こんな挿図があったはずだ…」とかいったことを想い出すと、なぜかその本をすばやくたぐり寄せることができる。その背後には、私なりの、独特な手順があるようです。

● 十進法分類や検索カードによるのではない。どうも、手の動かし方や視線の運動といった、身体が無意識に憶えこんでいるものが媒介となって、探そうとするものがごく自然に目の前にたち現れる。

つまり、皮膚感覚や運動感覚の延長線上に、本が並んでいるのだと思われます。

触覚的、身体的整理法

● たとえば朝、うとうとと微睡みながらある本のことを思い出すと、「あれは、机から五〜六歩進んでひょいと身体を右に曲げたときの、左手側の先にあ

るはずだ…」とか、「そこから四十五度斜め上に視線を動かすと、その次の著作が見つかるな…」というように、おぼろげな意識のなかですでに空間を触視している。

歩き、手を動かす。しゃがみ、身体をかしげる。視線が動く…。そのような身体運動の断片の連続として、本のある場所を記憶していることになるのでしょうか。

これは、「触覚的、身体的整理法」とでも名づけるべきものだと思います。

まず身体を動かす感覚があって、はじめて、本の所在がみえてくる。本の位置と身体感覚の間に、身体に刻みこまれた運動の記憶による深い結びつきがある…といっていい。

● たとえば、鳥が木の実をついばもうとするとき、鳥たちはごく自然に好ましい樹木をえらびだし、彼等なりの方法でつぎつぎに実をついてゆく。

あるいは、トカゲの散歩を見ていると、ツーッと走ってはひょいと立ちどまる。トカゲの場合には、全感覚で光の散開や地熱の差異などを鋭く読みとっている。

あるいは、体内のリズム感覚に従って、走り・止まる…を繰りかえす。

だが、それをぼんやりと見ている人間には、いっこうに予測がつかない選び方、動き方をしている…ということになる。

● 私の本の整理法は、おそらく、そのような動物感覚的なものに近い。他の人には全く通じない、自分だけの行動様式に従っているものです。そこで、他人に触

れられて本の配列が少しでも動いたりすると、これはディスオーダーだ！……ということになる。

「凝視」とは微振の集積…

● ところで、こうした整理法を考えてみると、これは人間の知覚様式、とくに対象を見とる「視覚」の認識過程によく似ている。とりわけ、眼球運動そのものに、とても似ていると思われます。

…ややこじつけ気味だということを承知でいえば…。

● 人間の眼。これは、不思議な特性をたくさん備えています。

たとえば、よく、「対象を凝視せよ！」という。まなこを開き、見るべきものをじっと見すえる。

ところが人間の眼球、その内部にひろがる光の受容器である網膜は、特殊な固定装置をつかってその上に同一画像を投影しつづけると、数秒のうちに画像が消失してしまう…という奇妙な特性をもつことが知られています。見えているはずのものが、見えなくなってしまう。

● それにもかかわらず、「凝視する」という感覚が、どうして生まれるのだろうか。

じつは人間の眼球は、意識にのぼらないような微細さで、絶え間なく振動してい

る。それによって、網膜の上につぎつぎと新しい画像が投影されて、見えること
が持続してゆくのです。この微振動は、毎秒三十〜百回にもおよぶ激しいものだ
…といわれています。

人間は身体の中心に心臓をもち、その鼓動によって、生命体としての内力を力強
く漲らせています。体内のすみずみにまで脈動が及び、全組織がゆれ動く。さま
ざまな波動を信号として受容する感覚器さえも、全身体と同じように、まさに「振
動のただなか」にひたりきって存在している…といってよいのでしょう。

つまり凝視とは、静寂な心の集中作用をまったく裏切るかのように、身体内の動
的な微振の集積によって、はじめて産み出される。

凝視とは、じつは、逆説的なものなのです。

ランダムジャンプしながらの探索

● こうした固有振動をもつ眼球は、さらに加えて、素速い跳躍運動を次つぎとお
こなっています。見とろうとする対象の特徴ある部分部分を点々とたどり、視線
の動きでつないでゆく。

痙攣的な運動と呼ばれるこの眼球移動は、ときに最高速度毎秒三〇〇回にもおよぶ
という。振幅の激しい、瞬間的な鋭い動きです。

微振と跳躍運動。この二つを重ねあわせた複雑な痙攣的動きを絶え間なくしつづけるもの。それが眼球だ、ということになる。

● 眼球が見とっているものは、おそらくとても発作的で、断片的で、非論理的な構造をもつ画像です。

時間の経過にそって、対象の形態的な特徴を、ランダムな順序で見とってゆく。見とったものの切片を、超モザイク的な映像として脳内に積層させながら、一つのイメージへと結像させる…。

ある意味では、現代文化の表現様式と同じようなスキゾ的な情報処理過程を、眼球自身がすでに行っている…と考えられるのではないでしょうか。

● 人間も動物（イヌ・ネコなど）も、浅い睡眠（レム睡眠）時における、眼球の激しい痙攣

アイカメラによる眼球運動分析。上は女性の顔の正面を、また下はエジプトのネフェルティティ女王の胸像を走査する視線を追跡したもの。

眼筋と眼球の動き。
眼球周囲の六つの
筋肉の緊張が
引き起こす運動方向を
図示している。
オーストリアの
精神科医アルフレッド・
アドラーによる。

が観察されるといわれます。

この時、頭蓋内には「夢」が発現しています。「夢」は、時空のなかを自在に翔びまわり、超現実的なイメージ連鎖を生み出してゆく。私はその原因の一部が、微振と跳躍運動の産みの親である、眼筋に潜むのではないかと想像しています。

対象を見ようとするとき、眼筋はその動きとともに、視覚的イメージをおぼろげに記憶してゆくのではないだろうか。レム睡眠中の微振が、その記憶をつぎつぎに呼び醒まし、イメージの切片を積層させ、時間・空間の流れにのせて極度に入り乱れた物語を構築してゆくのではないだろうか…と。

● こうした眼のしぐさを考えてゆくと、私の書斎の本の整理の仕方は、まさに眼球的。「ランダムジャンプを得意とする眼球運動感覚的」なもの…といっていい。

乱脈な本の山塊を点々と結びつけ、一冊の本から次の本へと移ってゆく身体を駆使した探索行。それはまさに、書斎大に拡張された、ゆっくりとした眼球の跳躍運動にあたるのではないでしょうか。

同時に、いま例にあげた眼筋と夢の関係、つまり私の内部にひそむ深層イメージの誘発と再配列といったことにも深く関係づけられるものだと思います。

それらがもたらす、麻薬的な陶酔感。その酩酊感が、私の書斎をますます眼球感

覚的なものへ、身体運動的なものへと走行させ、進化させつづけてきたようです。

イメージの挑発・発酵・融合へ…

● おもしろいと思われるのは、その間のプロセスです。この探索移動の過程で、幾冊もの相異なる領域に属する本の背を、舐めまわすように見ることになる。見とられた一冊一冊の背、それらの本のすべてが、私自身の行動本能、あるいは思考様式、過去・現在から未来へとむかう時の流れにかかわりをもつであろう…という予感のもとに書斎にまぎれこみ、存在しているのです。

いずれはある主題のもとにゆるやかに集合してゆこうとする、ベクトルを包みこむものたち。私にとってこの本の群れは、前言語的な、発想の蜜をたっぷりと含んだものなのです。

● だから、このゆっくりとした跳躍運動は、その一瞬一瞬に頭蓋内に霧状に散開するさまざまな記憶を誘いだし、点火してゆくことになる。その過程で思いがけない主題の本の背が視線にとらえられ、ふと手にとると、その内容が別のひらめきや思考へと誘う。

つまり眼球の跳躍運動は、めくるめくイメージの挑発と発酵、あるいはイメージ

の豊かな融合へとみちびく、拡散思考の誘発の旅なのです。

移動運動のなかで見るものの一つひとつを拡大し、まるでスローモーションビデオを見るかのような、濃厚なイメージの旅を体験させられることになる…。

私の書斎は、諸感覚の融合炉

● 私の書斎のなかでは、身体の運動をほんの少しだけ拡張すると、指先はすぐにレコードやテープ、CDの群れをさぐりあてます。本棚がそのまま、それらの置き場に連結しているからです。

「見るもの」が、いつの間にか「聴くもの」へと連続し、融和してゆく。これも私の書斎の一つの特徴といってよいでしょう。

さらに手近な机上を見わたせば、そこには、イタリアから来たばかりのテレックス、私がデザインしたブータンの切手の出来上り、インドのミニアチュール絵画の切片、ジャワの影絵人形、バリ島の天駆ける天使像、ヴェトナムの月琴演奏のカセットテープ、中国産の陶磁製の首飾り、韓国のお坊さんの手になる霊力こもる呪符…などが積層し、空間の中で混在しています。

● ありていにいえば、「超混沌」そのもの。視・聴・嗅・触・味、それに第六〜七感が入り乱れる、諸感覚の融合炉。だが、すべての素材が混合され、再結晶化することを待ちうけている…。

それが、「私のデザイン」を支える、親和的雑音に満ちた「私の書斎」です。

現代新書編集部編『書斎——創造空間の設計』（講談社現代新書850）／一九八七年三月

熱い宇宙を着てみたい

天地をひらく豊饒の色

―― 松岡正剛さんとの対話

松岡正剛

［まつおか・せいごう］一九四四年、京都生まれ。『遊』編集長
時代に、《全宇宙誌》《工作舎》をはじめ、杉浦との画期的な本
づくりを展開。八七年に編集工学研究所を設立。現在も所長、イシス編集学校校
長。『外は良寛』《芸術新聞社》、『空海の夢』『松岡正剛千夜千冊』《求龍堂、全7巻の文庫化も進
行中。書店空間や大学図書館の企画にも携わる。埼玉県所沢市に開設《二〇二〇年
《以上、春秋社》ほか著書多数。『17歳のための世界と日本の見方』、『擬』
一〇月》された角川武蔵野ミュージアム館長。

赤から始まる色彩体験

● 松岡――――杉浦さんは色というものをどう見ていますか。

● 杉浦――――ぼくは仕事で、日々色を扱っているわけですが、まず色見本帳に並ぶ色たちに出会う。これはスタティックな、たんなる断片の色なんですね。ところがその中の一つの色チップと別の色チップを出会わせた瞬間に、それぞれの色が輝きをもち、動き始める。

色はまずこの出会い、この動きから始まるのだとおもいますね。

● 松岡――――なるほど、一色は色ならず。

● 杉浦――――「色」という文字は、人間の男女二人の交わりに由来するといわれる。まずその始まりから複合的であるということですね。

じつはその無数の色を見取っているのは人間であり、人体の中でこれだけ大きな完全球体というのは、眼球以外にない。その人体が立っている地球も球体です。さらにその地球は、天空に輝く二つの球体、つまり赤く輝く太陽と白く光る月を戴いている。人間はいつのまにか、自分の二つの眼球とこの二つの天体を照応させて考えるようになった。

こうしたイメージのかさなり合いの中に、人間の宇宙意識というものが宿命的に縫いとられ、色彩体験にも照応している…と言っていいとおもいます。

● 松岡——自己相似的で、フラクタル（無限に分解しても部分が全体の縮小図になっている図形）な関係がある。

● 杉浦——マクロコスモスとミクロコスモスが、相似してかさなりあう。そしてごく自然に、人間は太陽と月の光にさまざまな対極性を見いだした。それを表現して、日本や韓国の日月屏風では太陽を金で、月を銀で象徴し、あるいは太陽を赤、月を白に彩っているんですね。

● 松岡——われわれが眼球を通して受けとっている色の世界は、つねに微振動していて、ふらつくグラデーションになっていますよね。いろいろちらついている。ところが、それを天体や植物、動物や、幻想的な神々において色を配色しようとすると、たちまち定位性が強くなって、色の感覚がきわだってきますよね。

● 杉浦——ある色をきわだたせて見せるためには、「対極の色」というものが必

要になる。このことがわかるには、色のひろがりは環である、あるいは球体であるという認識が必要なんです。

「色環」や「色立体」★で対極に位置する色を選び並べると、主役の色がとたんに活気づく。だから太陽の光を眼に入れると、まず強烈な白光を感じ、それがたちまち赤色に包まれ、ついで一瞬青がよぎったり緑がよぎったりしながら、最後に赤という色に収斂していくんですね。「対極」と「ゆらぎ」にたすけられて、色はよりいきいきと輝いていく。

● 松岡 ── ぼくはよく太陽に向かって、眼球の日光浴をするんですよ。（ただし太陽を直接見るのではなく、眼を閉じて太陽のあたたかさをまぶたに感じる程度がよさそうです。）

● 杉浦 ── ぼくもやったことがありますけれど、直接見ると、緑色の残像がまぶたの中に残りますね。

● 松岡 ── イギリスのアルダス・ハックスレーが書いた本の中に眼球の日光浴のすすめがあって、眼球の網膜も太陽光を受ければ活性化するらしい。太陽の白光を素早いまばたきをして見つめると、目の中にはたくさんの色が出没し、やがて眼球の中が「赤浸け」になる。網膜が赤く火照（ほて）ってくる。

● 杉浦 ── 何十色、何百色の赤でね。

● 松岡 ── この赤の色は、まぎれもなく眼球をとりまく血管の色、血液の色なんですね。このことから、人間の色彩感覚の形成過程を考えると、まず羊水の中

★ ── 1 ── 赤→橙→黄→緑→青→藍→紫は、虹色として知られる七色。この七色に赤紫を加えてリング状にならべたものを色環（カラーサークル）。または色相環という。
さらに十二色、二十四色、四十八色で作られる。
「色立体」は、色の三要素である色相・彩度・明度を三次元空間の座標とし、各色をその空間内の位置で表した立体図形のこと。マンセル色立体、オストワルト色立体がよく知られる。

で浮遊する胎児は、親の胎内に外光が射しこむとき、子宮や胎盤をとりまく血の色で網膜が赤浸けになる。人間と色との出会いは、まずこの赤浸けの胎内体験から始まるといっていいのではないですか。

● 松岡───生まれたての胎児は、血管がまだ全部むきだしで、いわば太陽の血脈で包まれたネットワークになっていますね。

● 杉浦───そうなんです。でも一方で人間の感覚器は、一つの刺激を受けつづけていると、数分でその感覚が消えてしまうという、不思議な「消去力」をもっています。

たとえば赤い色を見つづけていると、眼球の中に白が広がる。刺激の持続が通奏低音のように沈みこみ、意識の上からは消えてしまう。このことは、人間と色との関係を考えるときに、じつに根源的な問題ではないかとおもうんです。

● 松岡───それは部分知覚と全体知覚ということとも関係しますね。部分知覚で認知したものも、閾値が上がりすぎると、全体知覚として失ってしまう。ちょうど足の裏が、砂粒ひとつでも知覚できる能力をもちながら、ふだんはベタ面で感じている感覚情報を、すべて脳に送るのをカットしている、というようなことですね。

● 杉浦───だから、赤は人間の色彩体験にとって、まるで絨毯のように根底に敷きつめられた色なのだけれど、それは事がないと浮上しないようになっている。

★2───在胎二十五週前後から、胎児は胎内で眼を開くようになるという。そのとき胎児は、外光によって自らをとりまく血色の赤い世界に出会う。

157

● 松岡──色が対比されるという感覚は、古代からあったんでしょうね。

● 杉浦──どうなんでしょうね。ぼくは何度かブータンに行きましたが、空気が清浄だから自然のありとあらゆる色が輝いていて、色の粒子がきらきらと乱舞している。まるで極楽のような感じなんです。ところが陽が傾くとみるみるうちに夕闇が訪れて、夜には真っ暗闇となる。昼と夜がはっきり二分される。だがこのとき、夜の闇のなかで、自分の「内部世界にひそんでいた色彩」がいきいきとあらわれ、活動しはじめるんです。

チベットの仏尊やマンダラをみると、日本人には辟易（へきえき）するくらいに色鮮やかで、ギラギラした光を放っていますね。あれは、昼と夜が二分されている世界。つまり原初に近い自然の力を体験しうる人々が、自分の内部から呼びさまされ、生み出される色を、現世の光に重ねて的確に表現した結果なのではないかとおもいます。

● 松岡──おもしろいですね。白昼の色彩は夜によって奪われるけど、それが再生されたときには白昼の記憶をともなった内的世界の色があるために激しい色になる。

昼夜の分離ということとも関係があるんですが、世界の神話の起源に天地分離神話がたくさんありますね。マオリ族の神話では、大地母神のパパと、天空神のランギがずーっと抱擁し合っていて離れないので、子供たちは窒息しそうで苦しく

てたまらない。そこで父母を切り離そうとした。こうして、パパは大地に、ランギが天に分離する。こういう型の話が世界中にありますよね。

あのように本来は合体しているものが分離するということに秘密があるようですね。胎児と母親もそうですが、その分離と、われわれが色を色覚で分離していくことが、関連しているような気がしますね。

●杉浦──そう。そのとおりだとおもいます。

色は じっとしていない

●杉浦──色の根本問題のひとつに、色を「線状」にとらえるか、「環状」でとらえるかということがあるんです。物理学でいうと、電磁波による軸があって、波長の短いものから長いものへ、紫から赤へと続く七色が並ぶ。つまり可視領域の色が、直線上に並ぶものとしてとらえられている。

しかし、二つのプリズムを用いて分光された、両端に現れた紫と赤の光をかさねあわせると、電磁波のスペクトルには現れない澄んだピンクが出現する。このピンクの光を媒介にして、短い波長と長い波長、つまり紫と赤の光が見事に結びあうわけです。こうすることで、人間の色彩体験にとってごく自然だと感じられる、

「色の環」が生まれ出るんですね。

● 松岡——リニア（直線的）なスペクトルでは紫と赤という両極は出会わないけど、これが環になれば、多様な色がいっぱい出てきます。

● 杉浦——そうです。音のばあいには１オクターブ上がると、ドレミファソラシドのドの音にまた戻るのだけれど、あきらかに上昇感が生まれている。色のばあいには意外にスタティックな環（球体）のように感じられて、垂直軸の方向は白から黒にいたる光の明暗が座るんですね。

われわれをとりまく森羅万象に付着する色は、ほぼ水平軸の広がりに分布し、天や地を象徴する光と闇が、垂直軸を形成する。

この二つが組み合わさって、色立体を認識することになるのでしょうか。反対色、対極の色も、この「色環」や「色立体」によってよく理解できる。

● 松岡——人間が最初に色を取り出してこれを書物の中に人工再現したのは、写本に施されたイルミネーション（飾字・飾画）ですね。これはまさに「意味を着色したい」という人間の願望です。これがやがて印刷、自動車のボディ、服飾、ついにはカラー・コピーにまでいたるわけですが、こうした人間の色再現史というのは、まだ誰も思想化していませんね。

● 杉浦——色を「受容」する人間の感覚器のはたらきとその「再現」の方法のあいだには、根本的な矛盾があるんですね。

人間の眼球は光そのものを知覚し、光をかさね合わせて色覚を生んでいる。光がかさなるほど明るくなり、「白光」に近づく。これは「加法混色」です。★3 ところが自然の物質から抽出された顔料や染料の色は、混ぜ合わせるたびにどんどん濁って、果ては「玄」という黒い色へと降下してゆく。これは「減法混色」ですね。

この、光世界の色彩は加法混色で、その光を再現する印刷インクの色彩が減法混色であること、これは、人間をとりまく色彩世界の大矛盾のひとつです。でも動物も体内で色素をつくるということになると、これは減法混色なんですね。

●松岡——そうすると、加色で受け入れられて減色で出すというのは生命の本質かもしれない。

●杉浦——しかし、現代の主役はテレビ。これは発光体だから、じつは加法混色なんです。だからこれからの色彩再現の主役は、明るさに向かう加法混色へと移っていくんでしょうね。

ところで、人間の色彩再現史でおもしろいことといえば、今日の印刷の分色などを見ると、黄・赤・青の三原色（イエロー マゼンタ シアン）のインク量の分布は、均等ではない。黄色のインクが果たす役割が圧倒的に多く、ほぼ全面に分布しています。つまり「主役は黄色」で、赤と青が色再現の両極を抑えるためにつかわれる。

●松岡——じゃあ、黄色をいちはやく世界の中心に据えた中国はえらい（笑）。

ぼくは色盲検査表というものがすごく不思議でしてね。われわれは普通、色の主

★3——加法混色。三原色（赤・緑・青）の光を、ほどよく混合することにより、目的とする色を作りだす方法。カラーテレビや映画に利用されている。

★4——減法混色。カラー印刷などに応用。シアン・マゼンタ・イエローの三原色を、混ぜるか重ね合わせることによって、望む色を生みだす。

従関係をつかんで「地」と「図」を見分けるとか、色のエクリチュールをつかみ出す
ということをしているわけですよね。ところが、あの色盲検査表はそういう文法
をまったく奪い去ってしまう。内なる混乱を見せつけられるんです。ある意味で
はすばらしいアートですよ。

● 杉浦——「ちらつき」の感覚なんですよね。人間の感覚系が、なぜ肌理（きめ）やテク
スチャーを必要とするかということも関係ありますね。たとえば、いま洋紙より
も和紙を好む人が増えていますが、和紙のテクスチュアにはちょうど、森を真上
から見ているような光の翳りや輝きが感じられるからですね。それは色彩の微妙
なちらつき、その躍動感を追体験するということでもある。

● 松岡——なるほど。色には運動性がある。つねにじっとしていない。

● 杉浦——それをとらえる人間の眼球も、じっとしていない。相互にせわしな
く出会い、すれちがう。この両者の運動がダウンすると、色は輝きを失い、深い
響きをなくしていくんです。

目が、光る。目が、触る。

● 杉浦——色が存在し、あふれ出る領域というのは、じつは、地表に密着した

ほんの「薄い層の出来事」にすぎないんです。飛行機に乗るとわかるのですが、千メートルほど上空へ昇っただけで、地上に見える色は都市や道路のコンクリートのグレー、山野の自然色だけになってしまう。何万もあったはずの色が急激に収斂されて消えてゆき、見えなくなる。

さらに宇宙から地球を見ると、もっと大きな色面に収斂して、海の色、原生林の色、山肌や砂漠の色、雲や雪の白…、だいたいこのような色だけになる。むろん微細な地表の色の変化、日の出入りや日中の色の変化があるのですが…。

逆に顕微鏡で覗くようなミクロの世界へと入っていったときも、たちまち多彩色がなくなっていくとおもいますね。

● 松岡——すると、われわれの色の世界は表面だけが極彩で、中はどんより
し、外は錯乱しているというようなイメージですか。

● 杉浦——そう。地球がリンゴ一個の大きさだとすると、大気の厚さはその皮の厚さくらい。人工色の世界はその皮の何千分の一の厚さにしか分布していないんじゃないでしょうか。だから「色即是空」という文字をタイポグラフィーで組むとすれば「色」の字を0.3ポイントくらいで、「空」を一万ポイントくらいで組まないとバランスがとれなくなる…(笑)。

● 松岡——いわゆるギリシア自然哲学とよばれる科学者たち、とくにエピクロスなどは薄膜像ということをたいへん重視しますね。エイドーラ、後にイドラ(偶

★5——視覚が捉える色は、光波のスペクトル組成の差異がベースとなって区別される。地表の色も海や山の色も。

像）という英語になるんですが、これはコップならコップの薄膜が剝がれてわれわれの視覚像になっているという考え方です。もちろんベーコン以降の近代科学によって排斥されちゃったけど、この考え方はなかなかおもしろいとおもうんです。

当時は「光素」というものが考え出されて、これは実際にはフォトンとして存在が認められたんですが、この光素が対象と目のあいだを行き交って、目の方に像が残るというんですね。これはアルハゼンの『光学宝典』をはじめとしたイスラムなどでちょっと蓄積されただけでしたが、この考え方も非常にいいですよねェ。

● 杉浦──うん、それはものすごく賛成です。ギリシアなどには「触視する」★6 という考え方、目線が物質に触れて帰ってくるのだという説があったでしょう。この目線で「触る」という感覚が、いちばん原初的でおもしろい。

現代科学でも、網膜の中の視細胞がどのように光子を取り入れるかというと、その最初の瞬間は、レチナールという部分があって、それが光子を捕捉するという考えがありますね。

● 松岡──レチネックス理論ですね。★7 あれもおもしろい。

● 杉浦──視細胞は、ただたんに受容するだけじゃなく、喜びをもって光子を迎え入れる、というイメージですね。触視に近い。そのときに、世界が輝く。

● 松岡──相手が来て、パッと色めく。

● 杉浦──だからね、眼球の光に対する働きかけに、もっと注目していいんで

★6 視線が対象を捉え、見る。触視は古代からの仮説としてあった。

★7 一九七〇年代、アメリカでレチネックス（Retinex）理論という色彩理論が発表される。Retinex は Retina（網膜）と Cortex（大脳皮質）からの造語。脳が色や光をどのようにとらえるのかをモデル化し、映像の画質改善などの技術に適用されているという。

すよ。

インドのジャイナ教の聖堂には、マハーヴィーラを含む五十二人の成就者とよばれる教祖たちの大理石像が並んでいます。この大理石像の目が、聖堂の暗闇の中で猫の目のようにギョロッと光っている。薄暗い寺院の中で出会うと、少し異様な光景です。

それは、水晶をはめ込んでいるせいもあるけれど、実際に行者たちが瞑想行を深めたときに、夜行動物のように「目が光り輝く」という状態があったんでしょうね。おそらく、石器時代にも、人の眼は光っていたにちがいない。目の放射説と重ね合わせて、私には深く納得できるんですね。

●松岡——目が発する光という考え方はルネッサンスまでつづきますね。それがニュートンの光学、ホイヘンスの波動説、ゲーテの色彩学を経ていくんですが、近代光学で完全に否定されてしまう。

けれどもヨーロッパのイコンやイコノグラフィを見ていると、やっぱり目の光という考えは生きているんですね。ダ・ヴィンチの『モナリザ』は、バックが遠景になっていて、われわれの目の光がむこう側へ奪われていく。これがダ・ヴィンチのワニスによる空気遠近法ですね。

それから中国の山水画論をまとめた張彦遠の『歴代名画記』や石濤の『画語録』などを読むと、目から光が出ているという考え方がとられていますよね。それが「三遠」

世界の縁にスペクトルがあらわれる

というアジア型の遠近法を生む。高遠・平遠・深遠です。ヨーロッパの一点透視型の遠近法とはちがうけれど、ある意味では人間と自然の照応関係をとてもうまくとらえていたんだとおもいます。

● 杉浦——イコノグラフィの色ということでいうと、世界中で共通してつかわれる基本色に、五色や七色の色がありますね。ゲーテは「物の縁」や「境界」に虹色があらわれると言っていますが、これは象徴的に考えると非常におもしろい。

● 松岡——縁に主要色がスペクトルで現れるんですね。畳の縁繧縁もそうですし、ペルシア絨毯の端や着物の裾模様、菱餅の色、お皿のまわりなど、縁になぜか色が並ぶ。外側をまつるということが「祭り」なんですが、なにかの縁でお祭りがおこなわれているという感じですね。

● 杉浦——マンダラでも結界色と言って、中心の聖域を周縁から区別するために、五大や五智を象徴する五彩の色を撚りあわせ、虹のように表現する。文字の一点、一画というのは、ものの形の縁をなぞって生まれ出た。アルファベットの「A」は牛の頭の縁をなぞり、それを逆転

した形ですからね。

● 松岡——知の世界がすべて縁で生産されつづけてきたんでしょうね。

● 杉浦——もちろん中心も大事で、中心か縁かのいずれかが色めく。中間からは生まれない。

でも中心と縁というのは、同じではない。たとえばマンダラの結界には、東西南北に「門」が開かれています。この門からの仏の慈光が世界に向けて放射され、あるいは逆に悟りを求める心がここから中心に向かって入っていくところですが、この門は四方位に向かって開かれている。門には力あふれる霊獣が棲みつき、豊穣のシンボルが重なりあって、色めき湧きたっている。そのパワーが、つねに絶対的な「空である中心」と周辺に向かって、光の循環をおこしているんです。

このような循環力は、目に見えるように造形されていないのだけれど、結界がもつスペクトル性、縁が示す祝祭性に活気づけられて象徴的によく表されています。

● 松岡——鳥居の起源でもあるサーンチー（インド中部にある仏教遺跡）の大塔を初めてみたときに、縁の装飾性ということを感じましたね。中に入るとヴォイドな空間なんだけど、鳥居には大地から湧き立つありとあらゆるものを天地のあいだで司る神々やイコンが付着しているじゃないですか。ゲートや門、アーチといった縁の装飾性こそが、われわれの色や紋様や文字の起源であるとおもいたいですね。

● 杉浦——アジアの神々の色や形も、非常に興味深いですよ。これ以上はない

とおもえる清らかさと、これ以上はない恐ろしさを合わせもつ、激しい二面性を秘めています。インドの自然神は『ヴェーダ』にもあるように、大地に五穀豊穣の恵みを与えると同時に、激しい天変地異をもたらし、世界を破壊したりする。

● 松岡── オーディンも、スサノオもゼウスもそうでしたね。

● 杉浦── 古代の人間は、自然に依存する度合いが大きかったので、いかにその激しい力を受け入れるか、安寧であるように願うかということから、多面的な力をもつ神が数多く創造されたのでしょうか。インドのカーリー神は、その極端[★8]な例ですね。

● 松岡── あれは時間を象徴するカーラです。

● 杉浦── すべてを破壊し、空無に帰してはまた再生する…という時間の容赦なき無情さを、赤い血を見るのが大好きな荒々しい女神の姿で象徴した。

このカーリー神は、シヴァ神（破壊の神）一族の女神で、同じシヴァ神の変容とされるマハーカーラ（大いなる時間）という荒ぶる神と同じ色の、過去と未来の「時間の闇」を表す黒色を体色としている。黒色のシンボリズムの極致ですね。

このマハーカーラは日本にも渡来して、大黒天として崇拝されるんですが、日本での大黒天は米俵に坐る豊穣神になってしまう。

でも、このようなアジアの神々が仏教化され日本に渡来すると、体色が洗われたようになくなり、そのはたらきも一面化されることが多いんです。

★8──インドの、ヒンドゥー教のカーリー神はシヴァ一族の女神。同じく一族である時の神カーラと同じ黒い体色をしている。

● 松岡──たしかにインド、チベット、中国、韓国、日本というふうにくらべると、チベットの神がもっとも極彩色で、日本に行くにしたがって色がなくなる。

やはり風土と関係がありますか。

● 杉浦──宗教学者の山折哲雄さんがチベットで高山病になったとき、色彩あふれる幻覚にうなされつづけたという。この高山病は初めてこの高地を訪れた人を襲う体験であって、チベットに住む人々の色彩感覚に対して一般化はできないけれど、さっきのブータンの昼夜の光の話などをかさね合わせて考えれば、似たところがあると想像されます。

チベット仏教がなぜ極彩色あふれるのか。これはむずかしい問題だけれど、たとえば瞑想成就のはてに「虹の体をもつ」という言い方があるのですね。「タンカ」（布製の懸け絵）の中に、仏の体内に聖なる力が渦巻いてあらわれる瞬間を描く不思議な絵があるのですが、仏や聖者の臍（そ）のあたりから虹の七色がゆらめき放射して、虹の身体へと変容する。成就した力の一瞬の発露を七色の光の渦で描ききる、めくるめく姿で現れる…。

● 松岡──これが一般化し民衆的にもわかりやすくなると、五色の幕や五彩の幡（ばん）になって、仏像そのものから色が失われるかわりに、周辺が着色されていく。

● 杉浦──さらに基本の五色に金・銀・紺・黒などを加えて、それぞれの色にさまざまな象徴性が絡んでゆく。五大（地・水・火・風・空）のはたらきはむろんのこ

2

熱い宇宙を着てみたい

169

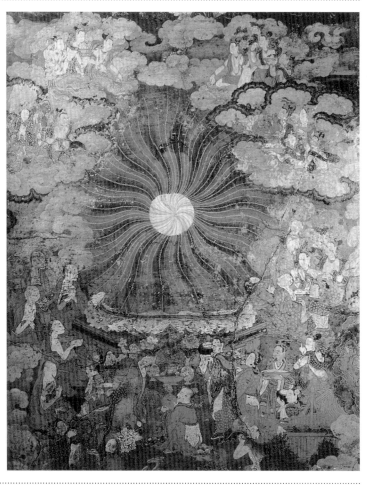

と、仏の五つの叡知、修行の五つの過程、われわれの五感などが、いわば色彩言

語化されてゆくのですね。

ナベット仏画（タンカ）に
描かれた、
「聖なる虹模様のオーラ」。
チベットの仏教美術に
しばしば姿をみせる
この美しい模様は、
「仏陀が五色の霧の中に
身を隠すと、
声は聞こえるが、
その姿・形は
見えなくなった」という
変幻の摩訶不思議を
表すものだといわれている。
『チベット壁画
本生譚壁画選』
（中国人民美術出版社／
一九八二年）

色宇宙を身にまとう

つまり、仏をとりまく空間、寺院の伽藍、仏尊の色、僧衣、供物などの色はすべて読み解くことができる。五色、あるいは七色など、色が配置されている場所と色彩の象徴するものとが、あたかも仏教経典を読みこむがごとくに、ひとつの体系をもつ世界観へと絡みあってゆくことになるのですね。

● 松岡──────仏教の色とヒンドゥーの色はちょっとちがうし、仏教でも大乗と小乗、東南アジアでも色がちがいますね。杉浦さんはアジアをいろいろとまわられていますが、その実体験を含めて、アジアのそれぞれの色宇宙というのはどうなっているんでしょう。

● 杉浦──────一言でいうのはむずかしいですね。それぞれがシステムとしての色彩体系をもつのですが、その中心になる色は国によってちがいます。

たとえばバリ島では、ケチャを唱い芸能儀礼に参加する人たちが腰に白黒の格子模様を巻くのが目をひきますが、じつはあの白と黒はその交差する部分が灰色になっている。この白・黒・灰色という三色で、バリ・ヒンドゥー教の基本的な三体の神、シワ、ウィスヌ、ブラフマをあらわすという。だから江戸っ子の鉢巻な

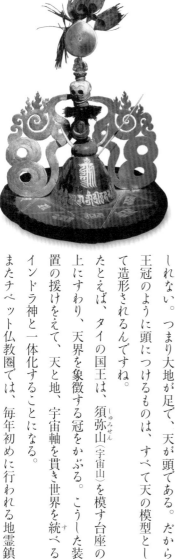

んかとは少しスケールがちがう（笑）。バリ島では神々の力を腰に巻く、あきらかに「神人一体」の意味があるんですね。

● 松岡 —— そうですよね。色宇宙を含めて、われわれの宇宙観をみてみると、天というものにはさまざまな世界模型があって、コスモロジーそのものになっていますね。実際にも天蓋や、傘、冠りもの、頭上の王冠まで、天を象徴するものが日常の中にまでさまざまな形で出ていますからね。

● 杉浦 —— 漢字学者の白川静さんによると、「天」という文字は両手を広げた人間の頭頂を強調する象徴だそうです。天をあらわす「一」の部分は、頭のてっぺんを指すものなんですね。だからすべては人間の身体から発すると言っていいかもしれない。つまり大地が足で、天が頭である。だから王冠のように頭につけるものは、すべて天の模型として造形されるんですね。

たとえば、タイの国王は、須弥山（宇宙山）を模す台座の上にすわり、天界を象徴する冠をかぶる。こうした装置の援けをえて、天と地、宇宙軸を貫き世界を統べるインドラ神と一体化することになる。

またチベット仏教圏では、毎年初めに行われる地霊鎮

めの行事に、行をきわめた僧たちが、黒い不思議な形をした大きな帽子をかぶっ

て踊るんです。この帽子が、じつに巧妙な天空模型になっている。

広い鍔（つば）の上には降魔力あふれる六角形の力強いヤントラ（ヒンドゥー教の呪術力をもつ幾

何学図像）が印され、そこには、五仏の種字が書かれている。頭が入る部分は円錐形

「天の火、大気に満ちる水」が

もたらす五穀豊穣。

「万物流転の力が生みだす

無限の生命力を象るもの」と

されている。

チベット仏教の儀礼の冠、

「シャナ」（右上）。

黒色と金、強烈な

二色を主役とする

この荘重な冠は、

仏法に従わぬ一切の悪霊を

鎮める強大な力を

秘めたものといわれ、

重要な祭礼の初めには、

チベット仏教僧たちが

勢揃いしてこれを冠り、

力強い破邪の舞が奉納される。

宇宙を冠り、天を戴く。

チベット独自のデザイン。

宇宙論を濃縮した衣裳である。

撮影＝田淵晩

で宇宙山をかたどり、太陽を象徴する孔雀の羽と、それに向かってわきあがる竜（雲）の動きが、渦巻く装飾に托されている。この全体で、摩訶不思議な美しい冠を形づくる。

● 松岡──────天や宇宙をポータブル化して、人体の頭頂部にいつも宇宙を戴く。こういうキャップ・コスモス、帽子宇宙はいまなおわれわれから離れないですね。日本でも玉串や櫛が天の力をいつも受容するためのアンテナになっていて、この櫛をかざしているだけで呪力をもつことができましたよね。こういう頭と天の相似性というのは、頭頂部にあらゆる知覚が集中していることと関係があるんでしょうね。

● 杉浦──────そうですね。宇宙を自らの身体に重ねてみるということを、アジア文化圏の人びとはいつのころから始めたのか、おそらく直立二足歩行が始まる以前の動物期には、森羅万象が自らの身体とともにあるという感覚があったんだとおもいますね。

ようするにわれわれの感覚器は皮膚の変形であり、皮膚とともにあるということです。宇宙の隅々でおこっていることも、煎じ詰めれば「体表にまで引きよせられた」皮膚上の感覚で、何億光年も遠い星の光子が飛来して網膜にぶつかったとき、初めてそれが光として意識される…。近代になってやっとわれわれはこのことに気がつくのですが、かつての人々は身体をとりまく世界を、自覚しないままに皮

174

膚に密着させて「着ていた」のだともいえるのではないでしょうか。

だから、「冠りもの」はもちろんのこと、日本の相撲取りの腰には注連縄が巻かれ、中国の皇后の履物には鳥の翼がかたどられる。天の声を受信し、その意識を天空に飛ばして、神人一体になっていたかのようですね。

●松岡――本来、生物が体表にまんべんなくもっていた感覚器官が、直立歩行によって失われてしまった。そのぶん、頭頂部に皮膚感の凝集がおこったんでしょうね。

●杉浦――逆に言えば、動物的な意識の中では、体内にいつもめくるめく虹が生まれ、ロックのような強い振動感覚に包まれていた。それが人間性の自覚とともに、感覚器官の特異化によって連続性が分離し、耳で音楽、目で美術というふうに五感に配当されて、素っ気ないものになってしまう。

われわれも、もう一度、「熱い宇宙」を着てみたいですよね…!。

一九九一年十月九日収録／松岡正剛『同色対談　色っぽい人々』(淡交社)／一九九八年

一九六〇—七〇年代の
写真集のデザイン

写真集『地図』誕生までの長い道のり

● デザインの仕事を始めた初期のころ、いくつかの写真集の制作に携わりました。六〇年代から七〇年代にかけての写真集の仕事を並べてみると、次のようになります。いずれもが、その時代を代表する重要な作品集となったようです。

土門拳、東松照明『Hiroshima-Nagasaki :document 1961』（デザインは粟津潔との共作。原水爆禁止日本協議会／一九六一年）

細江英公『薔薇刑』（集英社／一九六三年）

川田喜久治『地図』（美術出版社／一九六五年）

奈良原一高『ヨーロッパ・静止した時間』（鹿島研究所出版会／一九六七年）

ロバート・フランク『私の手の詩』（邑元舎／一九七二年）

高梨豊『都市へ』（イザラ書房／一九七四年）

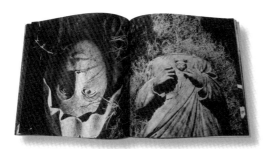

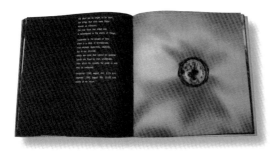

奈良原一高オリジナル・フォトプリント集『Seven from Ikko』(ウナックトウキョウ／一九七六年)

森永純『河 累影』(邑元舎／一九七八年)

● 最初の『Hiroshima-Nagasaki :document 1961』は写真の本道ともいえるドキュメントであり、戦争・原爆をめぐるリアルな写真集です。それにテーマが重なりますが、少し位相を異にするものが、川田喜久治の作品集『地図』です。

土門拳・東松照明
Hiroshima-Nagasaki:
document 1961(1961年)

川田さんのデビュー作『地図』の完成までには、長い年月がかかっています。東京の九段だったか…旅館の大広間いっぱいに写真を広げて眺めたのが、最初です。

しかしこの膨大な写真群は、見れば見るほど活気ある混沌体を形成していて、川田さん自身も困りはてていた。そのとき、写真集をデザインすることは、写真家を援けることだと気づきました。われわれデザイナー、あるいは編集者がレスキュー隊となって手を貸さないと写真集なんてできないのではないか…と悟ったのですね。

● 写真集を開いてページを繰っていくと、一冊の中に畳みこまれている一本の線、あるいは川の流れのようなイメージの線を感じることがあると思います。その線は、写真家が対象に取り組んできた長い道のりの記録です。

では、乱脈に散らばる無数の写真をどうやって一本の線に縒りあげてゆくのか…、現場にどっぷり浸りこみ、さまざまな場面と出会いつづけた写真家には、これは至難の技なんですね。なぜなら一カット一カットに、それを撮ったときの鮮烈な記憶や周囲の状況がたっぷり付着しているからです。雑多なものを追い払い、本当に必要なものをより分けるには、写真の内容を深く読み取れる第三者的な誰かがいなければならない。

『地図』の制作過程で、たぶん川田さんも、デザインの力がどのように自分の作品を救ってくれるのかを敏感に感じとっていたのではないかと思います。

● 原爆の記録、原爆ドームのしみや要塞の廃墟など、戦争の痕跡が感じられる強烈な空間。くわえて、特攻隊をはじめとする若者たちの血書や遺書。それに泥水につかった日章旗やラッキーストライク、にせ札等々…戦後の日本に散乱する雑多な光景が混然一体となってせめぎあう写真集『地図』。当初は「しみ」と「遺品」で上下2巻に、という考えもありましたが、「そんな贅沢をいっていられない」という予算上の制約が逆に有効に働きました。

どのようにして一冊にまとめるか…と考え抜いたあげくに、「観音開き」を挿入しよう…という発想が生まれた。だが最後には川田さんと私がエスカレートして、

「一冊の丸ごとを観音開きにしよう」…ということになったのです。

● 全ページ観音開きの本なんて、この当時は前代未聞のこと。だが、かがりでは製本できないだろう。では、背中の糊固めをどうすればよいか…。幾つもの難問につき当たり、何軒かの製本所を訪ねました。

土門拳『古寺巡礼』第一集（美術出版社／一九六三年）を製本した下島大完堂を訪ねたとき、説明を聞き終えた親父さん（社長）が彼が製本した土門さんの豪華写真集を手に抱えてきて、やにわにこの本を真ん中あたりからパカッと大きく開ききり、表・裏の表紙同士を合わせるかたちでこの本を逆転させてぶら下げて見せた。「どうだ」といわんばかりに…。

「壊れないだろう！　私に任せておきな」と言う。この下島さんの大パフォーマン

★―1
Lucky Strike という
米国生まれ（一八七一年発売）
のタバコのブランド。
赤い円形にロゴを記した
パッケージは一九四二年から。
Lucky Strike は第一次、
第二次世界大戦と
米軍の軍需物資となっていた。

スが『地図』誕生の一大転換点になりました。

全ページ観音開きの『地図』が放つ光

● 「観音開き」という製本の呼び名は、昔の家には必ず置かれていた、仏壇の扉からの発想です。仏壇の扉を折りながら開いてゆくと、仏壇の奥から観音菩薩が現れ、私たち衆生を慈悲の光で包みこむ。

だが、この『地図』の観音開きからは、戦争の痛々しさを忘れえないものにしようという強い意志の光、尋常でない決断の光が放たれる。観音開きというのは、一枚の印画紙がゆっくり時間をかけて画像を現す、モノクロ写真ならではの現像過程を精神的なものに置き替えていく装置だと考えてよいのではないか。

そんなことを教えてくれる造本様式に到達できた…とも考えています。

● 一折で八ページになる観音開き。製本がこわれ、ばらばらになったとしても、それぞれの八ページを一単位とする写真イメージが相互に照応しあい、息づいている。どう並べ変えてもらっても、充分に見応えがあると思います。

観音開きの構造に加えて、折る予定の折り目を逆にひっくり返して逆折りしてみる…などの逆転関係も、デザインの手法として取り入れています。

観音開きという普通の本にない造本様式を取り入れることで、単純な流れになり

がちな写真配列をあえて攪乱することができる。前・後にゆらぐ流れ、濃密な全体の流れを生みだすことができたのではないかと思います。

● 写真集『地図』の制作プロセスには、いくつかの幸運が重なっています。

写真集『地図』には、大江健三郎さんの寄稿が、別紙・折りこみで収録されています。一九五八年、自民党が改正しようとした警察官職務執行法に対する反対運動から「若い日本の会」が結成され、われわれデザイナーも手伝おうと、この会のメンバーだった大江健三郎さんとも交流していました。知名度が高く、川田さんの『地図』を理解してくれそうな人ということで、私から大江さんにお願いした。大江さんは快く引き受けてくださった。

こうして完成した川田喜久治『地図』。この写真集を見るには、手のこんだ仕口（組み手）をもつまっ黒い厚紙の外函を開きます。私の友人のパッケージ・デザイナーが作ってくれた特注品の外函です。函を開くと飛び散るような光のゆらぎが眼にとびこんできますが、それはこの写真集のカバーで、収録作品のテーマが焼き付けられた印画紙です。その印画紙が燃えている。『地図』の内容はひりひりと熱い。火傷するほどの熱気あるものだということを伝えようとする映像で、私のアイディア、川田さんによる特撮です。

写真家はスポーツマン的でエゴイスト

● 私はVIVO★2という一九五九〜六一年に活動した写真家グループと多くの仕事をしてきました。VIVOのメンバーは、佐藤明、丹野章、東松照明、奈良原一高、細江英公、川田喜久治。それに評論家の福島辰夫さんが加わっている。VIVOの名はエスペラント語で「生命」を意味しているそうです。

● ブックデザインの仕事が増えていた七〇年代以降は、両界曼荼羅の豪華本作りで石元泰博さんに協力する。また加藤敬さんや管洋志さん、田淵暁さんとはアジアの仏教や民俗関係の仕事で、そしてボッティチェルリの原画を扱った仕事では、マグナムの写真家とも交流しました。★3

● 写真家というのは、スポーツマン的感覚を持つ人たちだと思っています。われわれデザイナーはいつも机の前に座りつづけ、紙と鉛筆を使って黙々と考えこんでいる。動き回ることは、むしろ禁物です。ところが、奈良原さんなどと散歩していると、突然ポーンと車道へと飛び出して、斜め前のものを素早く撮ったりする。じつにスポーツマン的な仕草です。

一方で、カメラが発する鋭いシャッター音、パチッと打ちこむ鋭い音が、写真家の人生や仕事の区切りをつけてくれる、そんなふうにも感じていました。

● デザイナーの仕事には区切りがない。何度も校正刷を確認しなければならなかっ

★2─存続二年間とはいえ、日本の写真家グループVIVOの存在意義は大きい。日本の現代写真表現をリードし、写真家自身によるセルフ・エイジェントに向け、行動した。

★3─杉浦監修編集『天上のヴィーナス・地上のヴィーナス』は、一九八三年刊行。ボッティチェルリのルネサンス期の名画「春(Primavera)」「ヴィーナスの誕生(Birth of Venus)」を精巧に複写し、当時最高の印刷技術で印刷した。

たり、ようやく校了しても、直後に電話がかかってきて修正を要請されたり。本がでぎあがってからも、あそこはこうすべきだったとか、悩みが尽きない。終わりがない…。

シャッター音という天の声が刻々と降り注ぎ、仕事に区切りをつけられる写真家は、じつに幸せ者だと思います（笑）。だから精神的に、ふっきれているところがあるのだと思う。

● そういう魅力ある存在ではあるのですが、その一方で少し困ったこともありました。写真家というのはエゴイスト、非常に個性が強い。写真家には、偏屈でない人はいないと思う。いわばひねくれ者ですね（笑）。自分が撮ったものにすごく愛着が強く、自分にしか撮れない写真だと思いこむ。

● たとえば画家も彫刻家も、自分が作るものへのこだわりは強いのですが、最後まで一人の力、身体能力を最大限に活かして自分の仕事を完結させます。だが写真家は、少し違う。一枚の写真には他人が写り、そこに撮りきれていない記憶もてんこ盛りに染みついている。どうしてもそれを解き直す人が必要になる。…ということで私たちの出番になる。

● 写真家の友人たちも私も若いころでしたから、火花を散らして議論する場面は何度もありました。とはいえ、お互いの信頼関係があればこそ。写真と対峙できる優れた観察者、眼力のこえたデザイナーとの出会いは、写真集の中に一本の川

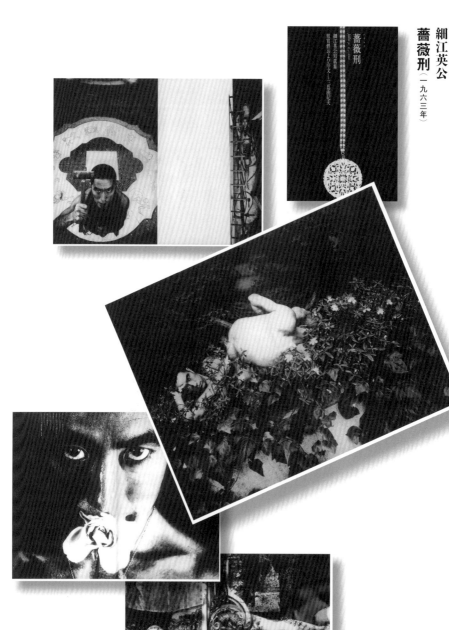

細江英公
薔薇刑〔一九六三年〕

薔薇刑

細江英公写真集
装幀解説および序文＝三島由紀夫

杉浦康平デザインの言葉────本が湧きだす

184

一九六〇―七〇年代の写真集のデザイン

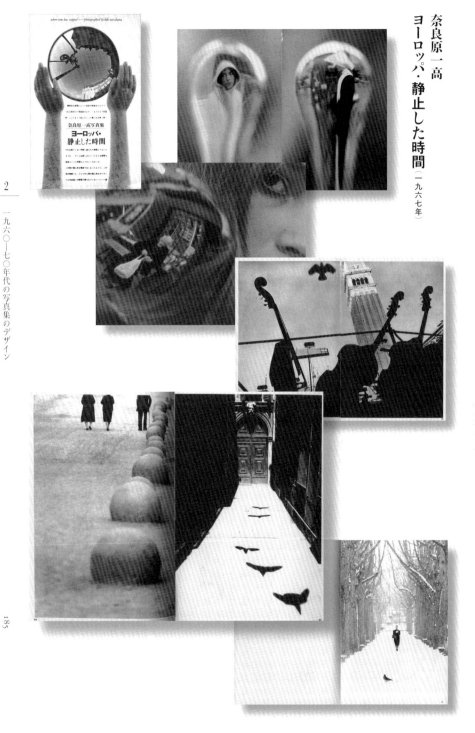

奈良原一高
ヨーロッパ・静止した時間（一九六七年）

の流れを生みだします。

読者がその写真集を開くと、ときに現場のざわめき、被写体の息づかいまでもが聴こえたりする。光や音、匂いに満ちたページに出会うこともあるでしょう。そのようなメリハリのきいた演出、ページ構成は、技があり洞察力にとんだデザイナーと出会うことで、実を結ぶはずです。

矛盾するものを一体化する「本」の形態と力

◉ 大学では建築専攻だった私が、なぜ建築ではなく本にとらわれることになったのか…とよく問われます。

たしかに印刷されたページは二次元ですが、写真に取りこまれた空間は、二次元を三次元に、多次元へと拡張しうる力を秘めている。くわえて本の形態は興味深く、さまざまな文字や記号が、重なりあうページを埋め尽くしています。つまり多情報の集合体が本である。閉じると一、だが本を開きページをめくると多。本を手に取りしげしげと眺めてみればわかるのですが、本という物体は、さまざまな素材の集合体です。

◉ 多なる物質の集合体である本。しかも背中が綴じられているので、順番にめくっていかなければならない。しかし、素早く結論を知りたいときには、瞬間的に後

方に並ぶ目的のページへと行き着ける。こんなふうに、時間と空間を自在に結ぶ「多にして一なるもの」。つまり本は「一即多即一」、──矛盾しあう物事をも一体化してしまう。本というのは、そのような変幻自在な多様体だと思います。

禅的な、東洋的な発想…。八〇年代以降に私自身が仏教や密教の教えに学び悟ったことが、知らず知らずのうちに六〇年、七〇年代の私の本作りに活かされていたのだと、後から振り返って見えてきました。本という空間、本という建築、本という森羅万象に取り組み続けてきたのだ…とも思います。

● 例えば奈良原一高『ヨーロッパ静止した時間』の制作には、五年ほどの日時がかかっています。昨日までの打合わせで、これで行こうと互いに納得していたにもかかわらず、次の日になると、彼が新しい写真を持ってきて「このページに入らないだろうか」と問いかけてくる。奈良原さん自身が、果てしない迷いの繰り返しでした。

仕事はまさに、二十四時間体制。新たに示された写真を写真集に採りこむかどうかについて言い合っていると、たちまち数日が経ってしまう。そうしたことが当たり前のように重なりあって、根気よく付き合うのが杉浦だ、となっていったのではないでしょうか。しかも少し変わったアイディアを付け加えてくれるという期待が抱かれていたのかもしれません。

● 高梨豊さんは、バサッとたくさんのプリントを携えて、私の事務所へやって来

高梨豊
都市へ
付・東京人ノート
（一九七四年）

ました。『都市へ』付・東京人ノートの写真は、もともと月刊誌に連載されたもの。連載時から彼の写真をよく見ていて、私のそれまでの語法には納まりきらない、と感じていました。新しい世代の写真家なのです。

● そこで、高梨さんの写真一枚ずつを単語に置き換えてみた。一つの画像がもっている言葉と、次の画像が持っている言葉が響き合うなら、連続性を作りだせると考えたからです。厖大なプリントを前にして、どう並べればよいのか、くりかえし写真を広げては拾い直す。その結果、私のデザインとしては、もっとも非連続の画面で構成された写真集になりました。

● この場合の「非連続」というのは…「断ち切る」と言った方がよいかもしれません。次のページにこの写真を持ってきたいと思う気持ちを断ち切る。あえて他のものを選んで並べきる新しい手法を開拓しなければ、この仕事を進めていけない…と判断したからです。

写真家が、新しい手法を無言のうちに要求してきたとも言えるでしょうか。そんな風変りな出会いから生まれた写真集でした。

● 『都市へ』のデザインで忘れられないのは、白いページから始まり、四枚ほどのめくりを連続させて、白い紙の中から静かに一枚の写真が現

一九六〇―七〇年代の写真集のデザイン

ロバート・フランク
私の手の詩（一九七二年）

ロバート・フランク
花は…（一九八七年）

杉浦康平デザインの言葉——本が湧きだす

ロバート・フランク
**The Americans,
81 Contact sheets**（2009年）

奈良原一高
Seven from Ikko（1976年）

奈良原一高
光の回廊：サン・マルコ（1981年）

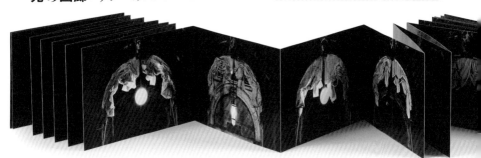

れてくるようにして見せた…という着想です。

当時の写真家はみな、暗室での現像作家を重視していた。私もいろんな写真家の
ラボに入れてもらい、実際に印画紙に焼き付ける現場に立ちあわせてもらってい
ました。現像液にひたされた真っ白い印画紙からゆっくり映像が現れる瞬間は、
とても印象深いものです。ネガフィルムの白黒が反転して、真逆の関係になる光
の濃淡が紡ぎだされる。

そうした白と黒、光のせめぎ合いが印象的だったので、私はそのドラマを『都市
へ』の冒頭で再現しようと考えたのです。

● その後の奈良原一高『Seven from Ikko』は、シート本です。オリジナルプリント
の仕上がりと同じように、綴じることを拒否した製本となる。

同じく〈奈良原の、『光の回廊：サン・マルコ』（ウナックトウキョウ／一九八一年）という
ヴェネツィアのサン・マルコ広場の回廊アーチ上部の照明灯だけを全撮影した写
真集の場合には、折本という東洋的な製本を採用した。あたかも絵巻物と同じよ
うに上部に光る一二八個の光球を包みこむアーチのそれぞれの表情を建築図面の
ように並べてみた。

回廊を巡って歩く空間・時間体験と、それを執拗に撮りつくす奈良原さんの心の
ゆらぎのようなものを表現しようとして選んだ手法です。

● 〈くわえて七〇年代には、ロバート・フランクの写真集の一冊目『私の手の詩』を

デザインし、同じ版元である邑元舎からの森永純『河 累影』の仕事も手がけました。

● 写真の内容と写真集の姿・かたちには、微妙な光のゆらぎ、撮影された対象に感応する照応関係が必要ではないか…。私はいつもそういう点を重視しながらデザインを進めています。

以上が初期の写真家・写真集と私の関わりの歴史です。

「人間」・人と人の間をつなぐデザイナーの仕事

● 日本語の「見る」という文字は、「目」の下に「人」文字が足としてついている。見る力が強調されているのですね。

● それ以外にも、「みる」にはいくつもの漢字があります。看護の「看」も「みる」の一つです。上が手で、下に目が置かれている。手が目の代わりをするということ。つまり患者さんの身体にじかに手を触れて、看る。すると、より深い看取りになる。「看取る」から「見送る」になると、亡くなった人をあの世へと送る。ただ対象を見つめるだけではなく、対象に手を当てて病の状況を触知し、最後はお送りする。「みる」行為はそのように深めることができるのです。

中国の漢字は、その状況をそれぞれに、「視る」「診る」「観る」などの適切な字形で

表現しています。

● 写真家との仕事も同じです。手を当てて看てぬくもりを感じ、手に取って一つの物語の線の中に踏み込んでゆき、やがて本になって世に出て行く写真集を見送る。その結果、エゴイストとしての写真家と、その写真集の出版を待っているかもしれない未知の読者をつなぐことができるのだと思います。

● エゴイストは何人いてもかまわない。ただし、エゴイストを結びつけることができる一種のミディアム(medium)、中間を見通すことができる人が必要です。以前、中国人から、中国では人は「人」と記すが、日本では「人間」、間という文字をつけ加えて人を表す。なぜこのようになったのか…と問われたことがあります。「人間」…これはじつに素晴らしい表現だと思います。人と間を合わせている。とりかこむ空間をふくみ、その空間で人と人を結びつける。それが「人間」、つまり人だというのでしょうね。

● 人と人の間をつなぐ、仕事と社会をつなぐ。活力ある空気、つまり自然のような存在としての役割を果たすのがデザイナーではないかと私は考えています。

● 「人間」という言葉が持つ日本ならではの膨らみ。今ではそれを「絆」という。つなぐ…という意味では同じですね。写真家と読者と次の写真家をつなぎ、大きな場を作り上げる、それがデザイナーの役割ではないかと思う。皆が共通体験をしたように思え活力のある場が生まれることを望みたいですね。

る、浸透力をもった空間を作り上げること。これは、一冊の写真集が持ちえる醍醐味ではないでしょうか。

日本の紙の豊かさ、一枚ずつの本が持つ自由

●　紙はカミ、神さまのカミにも通じます。洋紙の白さは人工的ですが、和紙は植物の繊維を束ねた自然のぬくもりのある色をしている。

和紙を顕微鏡で拡大して見ると、森が見えてきます。和紙の表面を反射する光は木漏れ日のようで、人の心を和らげる。それだけではなく、和紙の持つ白さは昔から日本人にとって、神を思い、神にささげる白に通ずるものです。

●　神社などに行くと、たくさんの白い紙を使った紙垂という飾りを見ることがあります。神主さんが紙を切って折ったものを清めに使ったりする。紙は単なる素材ではなく、ものを清める力を持っていることを、日本人は昔から知っています。

和紙を着てみたり、料理でも和紙を使います。和紙の白と日本人の暮らしは深く結びついています。

●　この世界には「デザイン」という、言葉にしにくい力が潜んでいることを日本に知らしめたのが、一九六〇年の世界デザイン会議でした。

この頃には竹尾という会社が中心となって、和紙を含む紙の多様性を追求し始め

ていました。われわれがデザインの仕事を始めたのと、竹尾による紙の開発はほ
とんど並行しています。だから日本のデザイナーは世界のどこのデザイナーより
も、紙についての知識と語法が豊かだと思う。そういうことの根源に、白く漉か
れた和紙のすがすがしさがあるような気がします。

● デザインの仕事にとって紙は、最重要なものの一つ。たとえば私たちデザイナー
は、本を作る段階で「束見本」という実際の製本時と同じ紙で製作された見本を発
注します。この束見本ができあがってくる瞬間を、楽しみに待ちます。

完成へ向けての仕事が立ちあがって見えてくる、一番うれしい瞬間だからです。
紙の一枚ずつをそのまま活かすということでは、私自身が六〇年代の初めから取
り組んだ東京画廊のカタログ作りを思いだします。その基本コンセプトは「綴じな
い」ということ。絵のプロポーションで紙を切り、切り出されて残った紙をまた別
のものに使ったりしました。 表紙以外は綴じないというカタログ作りを、二年間
くらい続けました。

バラバラは昔から大好きだったのです。 多様性と選択性がありますからね。

● 本は綴じていないと不安に思う人も多いようですが、本来は、ばらばらが一番
いいはず。 私は音楽が好きでCDをよく買います。そのCDを自分でダビングし
て、いらない曲は捨て、残った曲を好きなように配列換えしてみることができる。
余裕があれば二、三枚のCDの曲を合わせて自分の音源を一つ作る。本の場合も、

読者の自由を触発するデザインになる。ただし、整理好きな人でないと無理。ゴミの山になる恐れがあります。

写真家たちのもっともフレッシュな時代の写真を編む

● 私は編集好きなデザイナーであったので、写真家とも根気よくつきあうことができました。手掛けてきた写真集それぞれの出来ばえを問われたなら、どれも、百点と答えたい。

● ユニーク度においては、やはり『地図』でしょうか。世界にただ一冊、川田さんの写真でなければこうした発想は生まれえないし、断片的でひりひりとした痛みをともなう、一枚一枚の写真が互いに鋭く反応しあう…という構成・造本になっている。昨今はアメリカなどで、この写真集のユニークさが改めて評価されているようです。

● 七二年の『私の手の詩』に続き、八七年『花は』、二〇〇九年『The Americans, 81 Contact Sheets』にいたるロバート・フランク写真集の三冊は、すべて邑元舎から出版された。版元の元村和彦さんの依頼でデザインしました。元村さんはフランク信者と言っていいほどの熱意ある方だった。

私からの提案にフランクさんが反対することはほとんどなく、最後に刊行したコ

ンタクト集にいたるまで、フランクさんと元村さん、私との間に、なにがしかの共感性があったと思っています。彼の写真には日本人にはない、えも言われぬ香り、背後に潜む雰囲気がある。ヨーロッパの人の顔かたちが日本人のそれとは異なるように、異質な民族性や文学的な情緒を彼の写真がもしだしています。

● 一九六〇〜七〇年代に出会った日本の写真家はみなそれぞれに若く、まだフランクのようにでき上がった世界を持ってはいませんでした。全体を菫色と感じとればどの写真も菫色と思えてくるのがフランクの写真ですが、川田さんと奈良原さんとは同じ色では語れないのはもちろん、それぞれの写真が一貫した色に収まるような単純さではなかった。

このように、勢いのよかった写真家たちがもっともスパークした時代に出会えたことが、新鮮な形式の写真集を生みだす原動力になったのだと思っています。

二〇一六年十月、「A/FIXED Vol.1」インタビュー(便利堂/二〇一六年)

一冊の本には身体性があり、

一冊の本は多数の物質や観念の集合体として生まれでる。

——「エディトリアル・デザインの周縁……」

私のデザイン思考の底に潜む原風景となったのです。

アジア文化に触れて以来、「あらゆるものがある」ことが

——「現在進行形のデザインのために……」

3 本の活力

エディトリアル・デザインの周縁

気脈が流動する杉浦デザインの深奥

──赤崎正一さんとの対話

赤崎正一
［あかさき・しょういち］一九五一年東京生まれ。武蔵野美術大
学造形学部建築学科卒。エディトリアル・デザイナー。一九七六
年から杉浦康平事務所に所属し、多くのブックデザインやポスターを制作。九六
年に独立。神戸芸術工科大学大学院ビジュアルデザイン学科教授。二〇一七年に
杉浦康平の両面印刷ポスターをテーマに『表裏異體』（新宿書房）を編纂する。現
在、神戸芸術工科大学名誉教授。

音楽の手法を、自らのデザインにかさねる

● 杉浦────私がデザインの仕事を始めたのは一九五六年で、自分なりにデザインをやっていけそうだと思えたのは、一九六〇年頃だったと思います。

それからもう五十年が経ってしまった。本のデザインは、一九五五年に日宣美賞の受賞後、間もなく依頼されるようになり、最初の頃は暗中模索でした。六〇年には世界デザイン会議が開催されたのですが、あの頃の潜在的なテーマとして関心を持ちつづけていたものは「音楽」でした。

小さい頃から音楽が好きで、私の叔父が歌舞伎俳優だったこともあり、三味線と西洋音楽の両方の音がいつも私の耳に響いていた。だから、音楽にまつわるデザインは、今もごく自然にイメージとなって浮かんできます。

買ったレコードのデザインが気に入らないと、自分でそのジャケットを手直しし
たこともあった。それが私にとって、初めてのグラフィック・デザインでした。
私の耳にとどく音の響きは、私の体内に潜むイメージを引きだす良い刺激であり、
ごく最初から聴覚的なイメージを視覚的表現に置き換えることを抵抗なく試みて
いました。

● 赤崎―――杉浦さんのいう音楽とは、一般的に耳に心地のよい音楽というより
は、当時としてもかなり尖端の部分にあるような音楽ですね。

● 杉浦―――現在の感覚でふりかえると、王道をなす音たちなのですね。高校時
代、自分の小遣いで初めて買ったSPレコードは、ドビュッシーの『海』でした。
十二インチ三枚組のアルバムです。よくわからなくても、繊細で複雑な音のざわ
めきに何か強く惹かれるものがありました。
ドビュッシーのオーケストレーションは、楽器群がそれぞれの動きで音を奏で、
キラキラと光る海の波のうねりやざわめき、その上を吹きすぎる風を繊細に表現
している。つまり音楽というよりも、絶え間なく変化する光、運動しながら揺ら
ぐ響きそのものです。いわば「共感覚的な騒音の集合体」のような作り方をしてい
たと言えるのだろうね、それがじつに面白かったんです。

● 赤崎―――今回の「杉浦康平・脈動する本」展を拝見していて、ポストモダンな
んて言葉が現れる以前から、杉浦さんの中には近代以降の見通しというか、ある

★1―――「杉浦康平・
脈動する本」展
二〇一一年十月二十一日～
約二か月間、武蔵野美術大学
美術館・図書館にて
開催された。
図録『脈動する本』も
好評を博す。

いはそれを相対化するような、近代に対する違和感があったのではないかと思い
ました。それが、今うかがった音楽の嗜好にも予めあったという。ドビュッシー
も従来のハーモニーではなく、いわば雑音に近い。（非常に美しい雑音ですが）そういう
意味ですでにノイズ的であった。

●杉浦── 初期の発想の基本に、「影」のモチーフがあるんです。太陽の運行に
従って、大地には物体の影が映しだされる。実体ではなくて、影だけが投影され
る。三次元的な、立体性が生まれます。一方で数理的というか、さまざまな物の
配列に隠された数の秩序、魔方陣のようなものが元になっているシリーズ作もい
くつかあります。今それらを分析する元気はないのだけれど、昔のトレーシング
ペーパーなどを探しだせば、数の分布、数の関係を懸命に探りつづけた、そんな
発想の元チャートが記されていると思う。

●赤崎── それは主観的な表現であるよりは、あるシステム数にのっとって形
ができあがるということですね。

●杉浦── ちょうどあの頃（一九五〇〜六〇年代）、現代音楽の世界でいうと、「十二
音音楽」や「ムジーク・セリエル」という新しい作曲技法が流行しはじめた。シェー
ンベルクが提唱した十二音音楽とは、音階を構成する十二の音の主従関係をとり
去って、十二の音の全部を平等に等価に扱い、音の民主主義化、あるいは社会主
義化を実現しようとした作曲手法なんですね。世界各地に賛同者が現れた。私も

二〇一一年秋に開催された
「杉浦康平 脈動する本」展。
（会場＝武蔵野美術大学
美術館・図書館）
半世紀にわたり
刊行されつづけた
膨大な作品の中から
厳選された八〇〇余冊が
総床面積四〇〇平米におよぶ
会場に並ぶ。
単行書、全集・シリーズ、
新書、美術書・写真集、
辞書・百科事典までの
多彩なジャンルの
書籍に加えて
東京画廊のカタログや
時間地図などの
テーマ・ジャンル別の
ダイアグラム…。
展示構成に工夫を凝らし、
手法解説の動画が新たに
作成され、展覧会場に
独自のダイナミズムが
生まれた。
現物展示ならではの
リアルな迫力が
見る者を魅了し、圧倒した。
撮影＝佐治康生

当時、そのような音楽に興味をもちました。

一方のムジーク・セリエルは、曲の内部構造に精密な数理構造を隠しもつ。その上で、音の響きの聴覚的な喜びを重ね合わそうと試みるような音楽でした。

●赤崎──音楽好きという人の多くは、聴覚的な喜びを情緒で表現しようとします。また、情景的なものに依拠して語りがちです。けれども杉浦さんの場合は、システムというか、作り方の発想や技法が参考になるということですね。

●杉浦──その後にカンディンスキーの『点・線・面』[★2]やパウル・クレーの『造形思考』[★3]に触れ、二〇世紀半ばのとりわけドイツ、ロシアの構成的な造形手法とも通じ合うものがあること、同じような志を持っていることがわかってきます。

●赤崎──私自身が、杉浦事務所にスタッフとして加わったのは七〇年代でした。ついこの間の武蔵野美術大学での展覧会記念シンポジウム（二〇一一年）で、原研哉さんの「杉浦康平という謎」という気になる発言がありましたが、私たちにとっても謎の部分はたくさんあった。なかでも特に、非常に早い段階で明確にアジアを志向された決定的な理由がわかりませんでした。

●杉浦──あまり説明しなかったからね。一つには、ドイツのウルムにいた間に軽井沢に山小屋を作り、六〇年代に制作した作品を送りこんだということがあります。一種の封印をしたというわけです。ドイツから帰ってきても、それを手元に戻す余裕はないし場所もない。そのままずっと置きっぱなしにしていたので、

★2──カンディンスキー
『点・線・面
——抽象芸術の基礎——』
西田秀穂＝訳
（美術出版社／一九五九年）

★3──パウル・クレー
『造形思考』上・下
土方定一ほか＝訳
（新潮社／一九七三年）

★4──一九六四年、ドイツのウルム造形大学に客員教授として招聘。翌年にかけての三か月間、さらに六六年から三か月間、この大学の教壇に立った。

幾つもの作品が虫喰いになって、振り返ろうにも振り返れない。自然消滅、自然に還ってしまったんです。

「後ろ足」の役割を忘れた日本人

●杉浦————ウルム以前は、日本のデザイン全体、とりわけ前向きにデザインを展開しようという当時の私たち若い世代には、「世界のデザインに追いつき、追い越せ…」という共通認識がありました。七〇年代までは、レースで言えば先頭を切っているのはヨーロッパ、あるいはアメリカです。それに続こうと懸命だったのが日本の若いデザイナーたちでした。

七〇年、万博が成就した瞬間に「これで日本は世界に並んだ」「もうヨーロッパを手本にする必要はない」と未来学の人たち(小松左京や梅棹忠夫など)が宣言した。私は、そのような現状評価に非常な違和感をいだきました。その違和感の背景には、しばらくドイツで暮らしたというヨーロッパ体験があったのだと思う。私は、現在の日本の社会構造や民衆の生活意識と、ヨーロッパ、とくにドイツの一般市民の生活意識との間には、ものすごく大きなギャップがあると感じつづけていたからです。

例えば階段を上るときには、利き足を一段上に出し、そのあと後ろ足を蹴っても
う一段上がる。つまり、両足を交互にしっかり働かせないと前に進むことはでき
ませんね。

当時の日本の「追いつけ追い越せ」主義は、後ろ足を蹴ること、つまり身体を支え
る足の働きの重要性をすっかり忘れてしまっている。つまり、前足さえ踏み出し
ていれば文明は手に入るものだとシンプルに思いこむ。事実、日本が比較的速い
スピードでアメリカやヨーロッパに追いつけたのは、それまで西洋が培ってきた
近代の多種多様な科学技術、その成功の歴史を素早くコピーしつづけたからです。
歴史に書き記され残されているのは、主に光が当たった表層の出来事です。

だがヨーロッパ人の生活意識には、その裏側に潜む「後ろ足の記憶、失敗を重ねた
後ろ足の蹴る力」が宿っています。つまり失敗を重ね、失敗の挙句に成功したとい
う、五回失敗して一回成功するというような、暗さと明るさの対比がある。科学
技術の進歩の背景には、この二つの足の動きがセットになっています。

ところが日本人は、成功の前足の動きだけを学びとって、後ろ足に印された失敗
の辛さ、その重要性をすっかり見落としてしまった。

それは昨今の原発事故の後処理にも見られます。「原発導入」という技術に対して
は素早くポジティブだけれど、ひとたび事故に見舞われると、何の対応策も用意
されていない。つまり後ろ足の重要性を学んでいなかったのです。

一見ポジティブに現代文明と対峙しているかのようでも、ドイツ人の生活の隅々には、後ろ足、支え足が記憶する過去への反省や厳しく辛い評価がある。ヨーロッパは、アメリカのような大量生産・大量消費を許さない市民社会です。普段の何気ない日常会話の中にも、物に対する厳しい見方や評価がある。中途半端なものは許さない。これはアメリカとヨーロッパの大きな違いです。

ヨーロッパに行く前から、私はアメリカ文化をあまり好きではなかった。今でもアメリカには足を踏み入れていない。一生、行かないだろうと思っています。

● 赤崎──七〇年代の大阪万博以後の楽観的な未来主義みたいなものが、アメリカ的な大量生産的な空気に重なると感じられたわけですね。

● 杉浦──そのあとに渋谷を覆いつくした西武文化、「おいしい生活」★6などは、消費文化の最たるものだったんですね。

● 赤崎──そうした姿勢や経緯から、杉浦さんはいわゆる「デザイン界」からは圧倒的に孤立しているように見えました。

● 杉浦──そうですね。デザイナーと呼ばれる人とはあまり付きあわない。企業とも付きあわないから、今回展覧会を開くにあたって、お金を集めるのに苦労した(笑)。

★6──「おいしい生活」は一九八二年、コピーライター糸井重里による西武百貨店の広告キャッチコピー。

エディトリアル・デザインの **成立**

● 赤崎────六〇年代には、いろんな領域の多彩な人たちと交流されています。

● 杉浦────デザイナーではなくて、違うジャンルの人たちと……。

音楽が始まりだったから音楽家とはたくさん付きあうし、草月アートセンターの勅使河原宏プロジェクトの仕事を頼まれたりしていました。私自身もデザインをやっているというよりは、芸術家意識ではないけれど、新しい創造に賭ける……という姿勢で取り組みました。

もう一つ象徴的なのは、当時のデザイナーは作品を発表するとき、ポスターを出品することが多かったことです。ポスターが、デザイナーの力量を表示するものだと考えられていた。私は仕事を始めた六〇年代から、レコードジャケットを試みたり、本のデザインやタイポグラフィについて考えたり、デザインの領域を文化的な仕事として開拓することに興味を向けていました。

● 赤崎────「エディトリアル・デザイン」というカタカナ語の概念は、現在でもあまり一般的ではないかもしれませんが、それがまさに当時成立しつつあった。杉浦さんの仕事の中からしか出てこなかった概念ではないでしょうか。六〇年代の表現の社会が、かなり領域横断的であったということもあるし、また一方では、

表現の領域の人間関係がもう少し狭い範囲に、濃密にあったのかもしれません。

● 杉浦───グラフィック・デザインでは広告デザイン、ポスターが主流だった。私ももちろん、ポスターのデザインをしています。

ポスターは街に貼られ、見る人は距離を置いて見る。「動きつつ見る」という視覚体験をどう捉えるかは、デザインの仕掛けの重要な点です。動くことで、見える形・見える部分が違ってくるし、情報の精度も変わってくる。こうしたポスターデザインの動的な手法は、目で世界を捉える、視覚デザイン＝ヴィジュアル・コミュニケーションの根源にあるものでした。つまり「眼とは何か」「形とは何か」、さらに「動くこと」と「形」との関係なども課題になる。

もう一つ大切なことは、紙は三次元の物体、両面をもつ物体だということです。★7 だがポスターになると、片面が完全に殺されている。紙の表面しか使わない。裏面は、壁に貼られてしまいます。しかも、ポスターを貼る垂直面は、誰かが買った場所である。目につきやすい場所、都市の利権に支配された場所に貼られる。貼られた瞬間から商業的な物体に変わってしまう。

だが紙についての見方を変えると、B全サイズのポスターと同じ用紙を二つに折り、四つに折る…と細かく折って断裁すると、六四ページの文庫判が生まれる。このように考えると、一枚のポスター表現が六四ページの小冊子の言語表現力に拮抗しうるのかどうか…？ 詩人ならこの紙の上に六四篇の詩を記せば、深い世

★7─赤崎正一＝編『表裏異体』〔新宿書房／二〇一七年〕では、杉浦デザインの両面印刷ポスターを透明アクリルページの表裏に印刷するなどの工夫をもりこむ。

界が一つ生まれる。小論文も充分書ける。そうした考えにとらわれて、単純な絵

一枚で表面を飾るポスターとはいったい何だろう…と思索して、デザインの主題、

デザインの対象をシフトさせることになったのです。

音楽については、大学に入った頃にLPレコードが普及しはじめて、音楽鑑賞の

スタイルが変わっていく。LPの初期のビニール盤はとても柔らかくて、傷が付

きやすかった。私はノイズは好きだけれど、ビニール盤が立てるスクラッチ音だ

けは嫌でした。

音楽を聴くためにはレコードをジャケットから出し、さらにビニールの袋から取

りだして、静電気を除去する布で塵をきちんと拭き取る。つまり音楽を聴くため

に幾つものセレモニー、儀式めいた行為がある。まずジャケットを見る、ジャケッ

トから盤を引き出す、盤を磨く。ターンテーブルの上に置く。再生用の針をチェッ

クする。こうした行為を加えた総体が音楽だった。手のこんだセレモニーは聴く

喜びを膨らませるものにほかならなかった。

あとから考えると、そうしたものの総体が、音を聴くための「エディトリアル」だっ

たと言えるのではないかと思う。

● 赤崎　────まさしく本の冊子形式は、手を使ってページをめくる行為の中に初

めて再現されます。読むというのは目だけの行為ではなく、掌の上で生じる自在

な時間軸上での身体すべてにかかわる行為でもあります。

本には血脈が、気脈が存在する

● 杉浦──────今回の展覧会のタイトルはいろいろ迷った挙げ句、「脈動する」と名付けました。私が意味する脈動とは、血液の流れ、心臓の鼓動のように、生命の根源をなす血が脈打つということです。実際に手を切れば血が流れ出る。つまり、見える物質の流れ、エネルギーの流れが生命を支えている。

中国では、もう一つ、「気脈」という経脈・絡脈の気の流れを見いだした。中国医学では治療にそれを活用します。見えないものの脈動を重ね合わせて、初めて生命の脈動が活気づくと考える。眼に見える「血脈」と、眼に見えない「気脈」の複合体。本で言えば、物語だけではなくそれを取り巻くさまざまな気脈が、一つの物語の周辺に、地球を取り巻く大気のように存在する。

そういうものの存在を感知させることが、デザインの一つの重要な働きではないか…と気づいたんです。

● 赤崎──────その「血脈」と「気脈」の関係を本に喩えてみると、本にはもともとあるカバーから表紙に続くような定型的な構造がある。それだけではなく、杉浦さんの本の場合は別の構造、仕掛け、あるいは別の見せ方があります。一枚の紙が表面／裏面という二つの面の二ページを持つという特性。誰でも知っているけれ

ど、誰も深くは思い至っていない重要性です。それは電子書籍批判においても重要な視点です。

● 杉浦——自分でも、これは変革した…と思えるものは、「ページの見開き性」についてですね。

「一」であり「二」であり「多」である本

● 赤崎——私が本の構造について知ったのは杉浦事務所に入ってからでした。見開きが当たり前だと思っていたのですが、伝統的には「丁」が単位だということを知るようになって、「丁」と「見開き」の関係の差、概念の捉え方が実はけっこう深いものであることを知りました。

● 杉浦——これはかなり決定的な問題で、編集者とも印刷所とも長い間に渡って、言いあってきました。私が主張していた、見開き起こしのゲラを出してもらえなかった。だが、七〇年代初めには、それが当たり前になりましたね。ついに変革が訪れました。杉浦事務所が関わる文字ゲラは全部見開きゲラ。それは「一即二即多即一（…本をめくれば多数のページがばらばらと折り重なり、本を開けば左右のページが「対」をなし、本を閉じれば「一」になる。本は「一」であって「二」。「二」であって「多」。そして「多」で

あって「二」であるという、本の特性を表す杉浦の造語)」にも関わってきます。

一冊の本には身体性があり、一冊の本は多数の物質や観念の集合体として生まれてくる。言われてみれば当たり前のことなのだけれど、それを「即」という仏教用語でつないで、私なりの見方を紡ぎだしてみました。

● 赤崎————総体を何らかの形にして、その形に中身を反映するようなデザイン、構造を盛り込む。そういう発想がエディトリアル・デザインの始めだった。

そうだとしたら、今、私たちが受け止めているエディトリアル・デザインは少しずれている。私たちは、「エディトリアル」よりも「デザイン」の観点でしか考えていないかもしれない。今のこととして言うならinDesign★8というソフトウェアに完璧に密着しているような概念になってしまっています。それはエディトリアル・デザインの概念を矮小化・限定化してしまっているのではないか、と思います。

● 杉浦————人間には求道的に、高松次郎さんのように「影」を何年もずっと描く人や、三木富雄さんのように「耳」だけで一生を完遂する人もいる。

そういう意味からすると私の場合には「眼球運動的」です。目は一瞬たりとも止まらずに、刻々と微細な動きを集積させて対象をスキャンする。目の動きを止めて固定すると、その途端に対象が見えなくなるのです。絶対に静止しない眼球運動的なスキャニングを「エディトリアル」と称する…ということになるのかもしれないですね。

★8————inDesignはアドビシステムズが開発し、一九九九年から販売するDTPソフトウェア。

文字にこだわる檻の中の編集者

● 赤崎──────デザインに付きものの「スタイル」的なことを考えていくと、杉浦さんの場合、自己模倣がほとんどない。常にどこか別の場所に移動している。

● 杉浦──────少しずつね。前のものと完全に無関係ではない場所なのだけれど…。

● 赤崎──────関係はあるけれども、ずれていく。そのずれ方が一箇所にずれるのではなく同時多発的にずれる。そういうものが、原研哉さんの言った「謎」の部分になるのでは…。

「眼球運動的」、「揺らぎ」という言葉で説明されます。スタイルを作ることを回避するのは、すごく難しいことだと思います。どのように意識されていますか？

● 杉浦──────デザインは、デザイナー一人で思考しても、ことが進まない。総合的な人の輪を作っていかなくてはならない。興行師的な人を巻きこむ仕事だから。時代とそこに集まってくる人と場。この三位一体がないとできあがらない。六〇年代、七〇年代は戦後からの復興期で、みんなの目線が上へ上へと向いていた時代だからできた…ということがあるのでしょうね。

現在、この震災後の日本で、六〇年代と同じような目線で動けるかどうか…疑問です。時代性が後押ししていたということはあると思う。

● 赤崎──この間、活版印刷から、途中で清刷が発生してきて、写植全盛の時期を迎え、いまやDTPの時代、さらに電子書籍。技術がどんどん変わっていき、まったく更新されてしまいます。表層だけ見れば、写植からDTPへの変化ですべてがご破算になったような印象さえ受けます。そういう技術革新の中で、杉浦さんのデザインは、それとあまり関係がなく進んできているように見えます。

● 杉浦──関係がないというより、認識のスパンの違いでしょうね。

今、出版界の人たちが電子書籍の出現にうろたえているのを見ると、「檻の中の生き物」だ…という感じがする。この檻とは、文字にとらわれ、こだわる檻。図像の導入に関与できない、色物を扱えない、エディトリアル感覚の訓練がない…といった檻なのです。

私の知っている編集者は、優秀な編集者であればあるほど、活字主体の編集者です。決して図像編集者やエディトリアル編集者ではない。

目を海外に向けると、韓国でも中国でも、多くの編集者は文字と図を同等に扱います。今、本のすべてが四色印刷になっている。

ヨーロッパはもっとラディカルで、図を中心にすえて発想できる編集者がたくさんいる。新しい出来事を人に説明するには、右脳と左脳が共振するような手法でなければ、全体性を獲得できない。

日本の檻の中の編集者たちは左脳タイプで、右脳が働かない。そういう編集者が

多いと思う。デザイナーには、その逆である人が多い⋯⋯。

● 赤崎──成り行きで決まったような組版上の禁則や、レイアウトのルールにしかすぎないものに対して、権威を与えてしまっている。そこから逸脱することを非常に嫌いますね。

● 杉浦──本の中に活字を封じこめているから、主役の活字が電子メディア化されると、どう対抗していいかがわからない。そうではなくて、「文字すら図である」ということなんです。とりわけ「漢字かな混じり文」というのは、本来、すべてが絵を起源とする記号群の大集合体なのだから⋯⋯。

たとえばW・サイファーの『自我の喪失』（→048, カラー084参照）の装丁は、題字と著者名がかろうじて遠くから見え、表紙いっぱいに「こういう内容です」という一文が隠れている。文字を取り巻くのはフランスのJ・デュビュッフェ（アール・ブリュットを唱えた画家）の絵、いわばノイズです。だから、少し離れると文字がかき消されてしまう。とりわけ漢字はよく消える。

漢字というのは、ノイズなんです。漢字は、自然の中から取り出されて縦・横の線で再構成されている。だから少し背中を押してやると、「魚」という文字などはすぐに魚の形に帰ってしまう。逆に、一点一画をバラバラにすると何だかわからなくなる。同じ要素を並べながら、少し壊すだけで魚だか樹木だかわからなくなってしまう。漢字は、豊かなノイズ性を持っています。

● 赤崎──和文組版がいかにノイジーかということには、まったく思い到りませんでした。組版とはもともとノイズがないもの、意味を十全に伝えるものだと信じられています。

● 杉浦──社会化された文字ですよね。個人の手書きの癖を消し去り、規格化した形で提示されて読みやすい文字になった…とみんなが信じている。なぜ読みやすいかというと、漢字の黒さとかな文字の白さが、ごま塩のように入り乱れて並ぶからです。「漢字かな混じり文」の利点というのは、黒いところだけ読んでいけば意味が通じるということです。

● 赤崎──そういう発想は、ちょっと変ではないでしょうか（笑）。

● 杉浦──これが意外に楽しいんだよ（笑）。アルファベットを見ても、何の感動も浮かばない。ヨーロッパのタイポグラファーは「突出度が少ない。均質に見える文字並び。面的な美しさ」と言うのだけどね。

今のヨーロッパデザインは、全体に突出度のない、非常にクワイエットなデザインになってしまった。紙面が白っぽくなり、余白が多くなって、ドイツの本もフランスの本もスペインの本も一見同じように見えてしまう。知的に進歩したロジカルな社会が生みだす一つのスタイルだ…ということはできるけど、一歩裏側に視点を移すと、何があるのか。

「血脈」と「気脈」を例に言うと、ヨーロッパのデザインは「血脈的」表現の純化され

た形だと言うことができます。だがそこには構成があるのだけれど、「気脈」がない。デザインの面白さは「気脈」の脈動にあって、得体の知れないわっとした「気脈」が取り巻いていて初めて生きてくると言えるのではないでしょうか。

私のデザインは、いつもたっぷりした気脈を取りこんでいます。「気脈」がうるさいと言う人もいるけれど、「気脈まぶし」のデザインだからこそ、人の目線を捕らえることができると思う。

白いデザインは、取り繕う社会への願望の表現ではないか…

●杉浦―――現在のアルファベット文化圏の静かなデザインは、たとえば、私がヨーロッパにいるときに体験した日曜日の朝の風景に似ている。

日曜日は教会の礼拝の日。家族が連れだって教会に行く。きちんとネクタイを締め足並みを揃えて、私の方に向かって歩いてくる。だが、私に視線を向けないようにしてすれ違う。「向こうから東洋人が来た」と充分にわかっていながら、すっと通り過ぎるんです。私は三、四歩やり過ごしてから、ぱっと後ろを振り向く。すると必ずと言っていいほどに、皆が私を振り返って見ているのですね。

そんな姿を見られてしまった…というので急にうろたえて、隊列を組み直すのに

杉浦康平デザインの言葉――本が湧きだす


時間がかかったりしている。表面は社会的で整然と暮らす人びとの裏側に、じつは押さえがたい好奇心の塊が潜んでいるわけです。

今日の社会で白を好み、整然たるデザインを好むという傾向は、広告がノイズを嫌うのと同じように、「取り繕う社会」「こうでありたい社会」への願望の表現になっているのではないか。あるいは、まだ到達しえないステータスへの憧れであって、心に潜む「本音」が吐きだせないのではないか。「本音」とは、「血脈」と「気脈」を併せないと出てこない。もしかすると「気脈」が大きいほうが「本音」かもしれない。

今、「本音のデザイン」が消えてしまっている。デザインが活気づくためには、どれほどの本音を取りこむか、取りもどすかにかかっている……そう思えるほどに、今の世の中は「気脈」欠乏症だらけですね。

● 赤崎——七〇年代、八〇年代に入って、かなり「アジア」を語られるようになりましたね。

● 杉浦——はっきりそう決意したのは、七二年のアジアの旅からだろうね。七二年にそのとき初めてアジアの国を連続してまわってみて、アジアの息吹、アジアの「気脈」に具体的に触れることができた。もし私がアメリカに行っていたら、こんなふうにはっきりとアジアを尊重する意識は形づくられなかったでしょう。

「ドイツで暮らしたから・こそ…」と言えると思う。

私は、ドイツ文化が用意してくれたヨーロッパで最も明晰な鏡の前に立った。そ

こに映しだされたのは私自身、日本人の姿であった。

一方で、七〇年代の終りに、チベットの仏画との出会いがありました。非常に緻密な、度肝を抜くような想像力に富んだ仏画を描く画僧たちが、描き手である自分たちの名前を残そうとしない。絵を描いたのではなく、仏にささげる行為だ…と言っていました。絵を教えてくれたのは自分の導師であり、その前の導師でもある。その教えをしっかり護り、自分の瞑想体験をほんの少し加えただけだ…と。

自分自身の存在を、とりたてて意識することがない。脈々と伝えられてきた流れの、大きなうねりの中に少しだけ新しいことを見いだし、それを加えてみたりする。だがそれは、また、大きな流れの中に呑みこまれていく…と感じている。大きな流れの中に、ほんの一瞬、意識を持って生きたと。

人間とはそういうものだと、チベットの画僧に教えてもらった。それが、アジアに触れえたことで得る大きな変化、大きな人生への贈りものです。

このことの重要さに気づくことができたのは、まさにヨーロッパでの体験があったからだと思う。私が教えた学生たちの多くが「私は」「私が」と繰り返すヨーロッパでは、世界の中心に自分があり、自分のために世界がある。他人の存在を認める以前に自分がある。自分の存在を世界に認めさせたいという自己主張。それが市民主義社会の根源に潜んでいる。

だがアジアにはそうした自我意識が薄く、とろりと溶けた血脈があるだけです。

電子書籍は「前姿」だけで裏側や影がない

● 赤崎───今までグラフィック・デザイン、いわゆる平面デザインは印刷を最終のアウトプットにしてきました。そうではない可能性がいま拓かれています。

● 杉浦───電子メディアを媒介とする設計概念は、目の前にどれだけの舞台装置（ステージ）を展開できるか…ということでしょう。そしてそこに、どのように装置を並べ、俳優を動かしてゆくのか。時間と空間を同時に扱う芝居の演出と同じだと思います。

● 赤崎───それをたまたま「電子書籍」と呼んでしまった途端に、来るべきものを矮小化してしまった感じがします。

● 杉浦───文字人間たちが自分たちの居場所を奪われると思っているから、みっともないことになっている。もっとゆったり構えて、目の前にまたとない舞台空間が現れた…と捉え、演出自在の場であると考えれば非常に面白いことになるのではないか。

● 赤崎───今回の展覧会の空間自体が、本もあり、映像もあり、展示そのものがまた別のメディアとして成立しています。
「電子書籍」と呼ばないことによって拓かれる新しいメディアの原初が、展覧会の

空間に見える気がします。

● 杉浦──── iPadでも何でも、電子書籍の光る画面をひっくり返してその裏側を見ると、じつに貧しい「裏」なんですね。味も素っ気もない裏面です。本でも衣裳でもひっくり返せば裏がある。本には裏表紙があり、物体として完結している。人間には前姿があれば後姿もあり、江戸の女性は後姿だけで男を魅了した。電子書籍には「前姿」しかない。

この「片面しかない」というのはさきほど話したポスターと同じで、大事な裏側を失っている。存在を立体的に見せようとするときは、光が当たっている面を見せる。光が当たっている面に存在感を与えようとすると、影を描き込んでいくわけでしょう。光と影がせめぎあい、それで初めてものの姿がはっきり浮かび上がる。前姿と後姿が等価になる…ということです。

いまの電子書籍は後側がない。情報は全部モニター画面の向こう側、奥の方向にある。向こう側にあるものに触ってみせる、鷲づかみにする…くらいの想像力で相対しないと、ものの力が甦らない。

本の場合には、紙の感触やページをめくる手触りがあり、表も裏も手の中にずっしりとした重みとなって気脈の働きを伝えてくれます。猫や犬と同じように親近感を抱くこともできる。iPadには、愛着を生む「藝」がない。紙には裏も表もあるが、電子書籍には裏がない。電子書籍の裏側にちょっとしたボタンでもあって、

それをくすぐったら中の文字たちがこぼれ落ちた…、とてもいうことになったら

生き物みたいになるのにね…。

二〇一一年十一月十八日　東京・渋谷にてインタビュー、

「図書新聞」3041号　二〇一一年十二月十日、（株式会社図書新聞社）

現在進行形のデザインのために

季刊「d/SIGN」インタビュー

—— 聞き手=戸田ツトムさん+鈴木一誌さん ——

あらゆるものが「いま」ここにある

● 戸田——デジタル技術とパソコンの普及で、図形、写真や画像といったデザインの素材をつくることはきわめて容易になり、四角や円をどんな大きさでどこに置くのか、その根拠が見えない時代のような気がします。キーワードはつねに行為的で、深呼吸し立ち止まれない。想いが漠然とした霧の中に入っていく前に知識が入ってきてしまう、デザインの根拠と道筋が窮屈になってきていると思われてならないのですが。

● 杉浦——最初から、大問題だなあ（笑）。かたちの根拠とは何か。霧の中のデザインの道筋を辿ろうとするが、その前にさまざまな雑念が立ちはだかる…。戸田君の問いは、この混沌に近い雑念に、根拠と道筋を見いだすための方法論を引

戸田ツトム [とだ・つとむ] 一九五一年、東京生まれ。桑沢デザイン研究所卒。グラフィック・デザイナー。ブックデザイン、雑誌などのアートディレクション、映像制作にも携わる。神戸芸術工科大学デザイン学科教授。著書に『D-ZONE エディトリアルデザイン 1975-1999』『陰影論 デザインの背後について』（以上、青土社）ほかがある。二〇一〇年、逝去。

鈴木一誌 [すずき・ひとし] 一九五〇年、東京生まれ。東京造形大学で学んだ後に杉浦事務所で十二年。一九八五年に独立、ブックデザインはじめ、二〇〇一年から戸田とともに雑誌 d/SIGN を責任編集。著書は『画面の誕生』（みすず書房）『ページと力』（青土社）『ブックデザイナー鈴木一誌の生活と意見』（誠文堂新光社）ほか。ミームデザイン学校講師。

きだそうとするのだけれど、いまその答えを、いきなり言葉にすることは無理だと思う。とりあえず、この話全体の中から浮かびあがるかもしれない…という程度に止めてもらって、思い浮かぶことを少しずつ話してみましょう。

…デザインは濾過する行い…

● 杉浦────── デザインという行為についてはいろいろな言い方があると思うけれども、まず、一種の「濾過をする」ことだと考えてみましょうか。つまり、通り道。

あるいは、過程…。

醸造酒をつくるとか、ポスターをつくるとか、いろいろなモノをつくる過程がある。要求された一つのテーマ、あるものごとの誕生が、さまざまなフィルターをもつ回路を通過し、浄化され変容して生まれでる。

モノをつくっていくときの方法を、「濾過の過程」と考えてみる…。

いちばん単純な過程は、表層から表面へと表面を伝ってさっと通過させてしまう。薄い濾過層しか通らないという場合ですね。だが少し味つけを深めようとすると、二層三層というような深い層にモノを潜らせ、迂回して出す。

さらに深い味つけをしようと思うなら、攪拌作用を加えて、底のほうに沈殿する呼び覚ましてはならないようなものまでも覚醒させて、混ぜこんでいく…という

ようなことになるのではないか。

私は日常、なるべく自分の五感を全開させ、あるいは、全身をとぎすましてなにものかに感応しようとするのだけれど、吸収できたものをできるだけたくさん自分の内部に溜めこんで、たぶん、皮膚に包まれた身体という容器の中に深い地層を見いだそうとしている。

私自身を発酵装置としての壺に見立てる…ということだろうか。

…インドで直観した「重層性」の大切…

●杉浦──── 杉浦という人間のからだの中に、古層から新しい層までのたくさんの層が堆積し、その「重層性」が濾過器となって、一つひとつの仕事に適した形をつくりだす。つまり他者によって与えられた命題が、自己化されて吐きだされてくる。しかし自己化とはいえ、果たして「自分」と呼ぶような偏った媒体が必要なのかどうかはわからない。これはもう一つの大問題ですね。

でもとにかく、杉浦という重層性をもつ濾過器を通してモノが姿・形を変え、世界に向けて飛びだしていくことになる。

●戸田──── さまざまな経験や記憶そのものが、作品の形になるのではなく、自己が通路であり記憶の層を織り込む場所であるということですね。

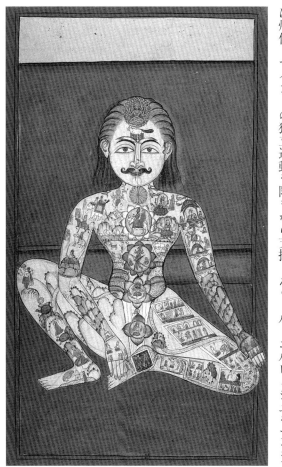

●杉浦━━━そうです。私がなぜそういう古層的・重層的なものを持ちだしたのかというと、インドで見た一つの光景が私の眼の奥に、しっかりと焼きついているからです。

まず、その話をしてみましょうか。

西インドのグジャラート州に、アーメダバードという、古くからの商業都市があります。この街にはサラバイ家という知性あふれる大財閥が住んでいて、ガンジーに帰依してインドの独立運動を陰ながら支援したり、ル＝コルビュジエをフラン

大宇宙と小宇宙（身体）の合一を果たしたヨーガ行者の体内を見る。

「身体の中にガンジスがあり、太陽と月がある。……聖なる場所、いくつもの霊場がある……

私は私の身体のような巡礼の場と至福の場を見たことがない」と

ヨーガ行者が記したという。

『84のハタ・ヨーガの体位と24の座法』より。

（インドの細密画／十九世紀）

スから招いてテキスタイルの工場や大邸宅の設計を依頼したり、インド中の織物を集めた宝石箱のような美術館をつくったりしている。そこでこのアーメダバードは、北インドの行政都市・チャンディガールと並んで、ル゠コルビュジエの名建築を見ることができる街として、ヨーロッパではよく知られています。

そこにNID (National Institute of Design) というインド唯一の国立デザイン大学があり、私は七〇年代のはじめにこの大学に招かれて行ったことがあるのです。

朝、ホテルのテラスで朝食をとっていると、目の前の道路が、インド流のラッシュアワーの時間帯ということもあって、いろんなものがつぎつぎとその路上を通過してゆく。目をこらし、じっと眺めているとラクダが歩き、象が人を乗せてやってくる。馬車が通り過ぎたかと思うと、人力車もそのあいだを縫って行く。かと思うと、リキシャと呼ばれる、幌をかぶせたバイクタクシーがピッピッピとけたたましい警笛を鳴らしてすり抜けて行く。もちろんアンバサダーという名のずんぐりした国産車、自家用車やタクシーも走れば、トラックも行きかい、バスも通る。自転車に乗る人が片手で日傘をさして、のんびりと通りすぎる…。人も歩き、ごくたまに駆けだす人もいる。杖をついた老人もゆっくりと歩く。そればかりかサルも木を降りて走りぬけ、ヘビもそのあいだをチョロチョロとぬって移動して行く。一方、牛たちは悠然と寝そべって道をふさぐ…(笑)。

つまり、ありとあらゆるものが道路の上を右往左往している。いってみれば「世界

の交通史」というのかな、この数千年の地上の交通手段が全部、目の前を通りすぎ
ているんですね。

● 鈴木───わずかな朝食の時間に、数千年が圧縮されている……。

● 杉浦───これはなんだ！…と驚いた。

そのころの日本は、すでに、プラスティックを多用した使い捨て文化に足を踏み
入れていた。現代の科学技術に便乗して単一機能をもつ道具をつくりはじめ、つ
くっては捨て、使っては捨てていく。CDが流行りはじめるとそれ以前のLPは
丸ごと捨ててしまい、プレーヤーもなくなっちゃう。七〇年代のわれわれは、そ
ういう素速い新陳代謝をすることが西洋文明の一つの進歩的な形だと信じて、疑
いもなく受け入れ、押し進めようとしていた。

そうした現実を背負った日本人である私が、アーメダバードのこの交通状況を見
たときに、息を呑むほどの衝撃を受けた。どういうことかと言うと、そこに「あら
ゆるものがある」。あらゆる交通手段が行き交っているから、現在のものと過去の
ものがいつも相互に参照しあって、それらのものが「いま」ここに存在する意味
を問いただす…。

さらにもう一つ、それより少し前のインド訪問のときの、カルカッタでの体験が
あります。

インドとバングラデシュの動乱の直後だったものだから、カルカッタの街中が難

民であふれかえっていた。六車線以上もある目抜きの大通り、だが私たちが乗っ
た車が道路を埋めつくす群衆の中を走っているうちに、左車線の端っこにいたは
ずのこの車が、どんどんと右車線の端へと押しやられてしまった。道路上のすべ
てが幾台もの対向車と向きあわねばならぬという、大混乱の交通状況になってい
る。

こんな状態では、むろん車は時速六〇キロなんかで走ることができない。人間が
時速四キロで歩くことも無理なわけ…。

人ごみの中で平然と座りこむ牛の速度にまで引きずり落とされているのですね。
こうしたインドの光景からは、近代の産物というものがいくつもの過去の道具た
ち、あるいはそれを生みだした原点にある人間の動作、存在そのものとつねに重
ねあわされ参照されて、その存在意義を問われているのだ…ということが読みと
れました。読みとらざるをえないのです。

じつにすばらしい近代デザインへの教えを受けとった…という思いでした。
たぶん、いいデザインを見つけだすための重要な手法の一つとして、そうした多
層性、多重性、私は「重層性」とよく言うのだけれど、インドで重層性の重要さに
改めてめざめた…ということです。アジア文化に触れて以来、「あらゆるものが
ある」ことが私のデザイン思考の底に潜む原風景となったのです。

あらゆるものがある…。これは私のデザイン思考の原点であると同時に、私自身

ハッとするとき、全体を見とおしている

…分けること──まとめること…

の自然観や宇宙観にも重なりあった…。

近代的な印刷工場ですら、新しい機械を購入すると、それを花で埋め、二〇〇以上ある神々の名から一つを選んで名付け、初めて稼動することがあるという。「物神化」は、日本を食いつくした「近代化」的物質支配の足をひきずり下ろすことになる、インド民衆の中に潜在化された知恵だったのではないだろうか。最新の設備の上に、二千年以上にわたる土着信仰の呪詛を積みあげ、重層化し、物質だけの突出を自然に阻んでゆく。それは、「開発途上国」と一般にいわれるインドが、その自然や人間の上に形成した、底深い「進歩性」であったのではないだろうか。

〈思索の旅16　重層性の魅力(インド)〉『朝日ジャーナル』一九七二年四月二七日号→
『アジアの音・光・夢幻』工作舎／二〇一一年

● 戸田──「あらゆるものが〈いま〉ここにある」。
分類、定着されたのではなく一つになろうとする「あらゆる」方向へと意識を伸展

させる動感が伝わってきますね。杉浦さんが、『『ふと…』の芸術工学』（工作舎／一九九九年）のあとがきに書かれていた「幽かなるものに眼を開き、耳をそばだてる…」ことにもつながると思います。

● 杉浦────モノをつくるときには、まず濾過器としてのつくり手が存在していなければならない。存在するためには、自分自身の感覚を全開して、世界を受容しうる一つの装置に自らが変容してゆく。そのときに、たとえばグラフィックデザインは視覚に関係するものだから目玉を見開いていればいいのかというと、そうではない。それだけではすまないのです。

いま私たちは、ヒトの感覚系というものを五つ、六つに分けてしまったわけだけれど、ここで思いおこすのは、鈴木大拙による「五本の指をもつ人間の手」、その指と掌にまつわる考察です（→『多主語的なアジア』059-061ページ参照）。

西洋型の考へ方や感じ方は、これを手にたとへて云へば、五本の指のうちの一本が獨立して、ほかの四本にたいして權利を主張する。小指は小指であり、親指は親指である。それで小指は小指としての、親指は親指としての責任をはたす、道徳をまもってゆく。東洋はその反對で五本の指がおかれてゐるところ、または五本の指の出てくるところ、それは手のひらであり、手全體であるといってもいいが、手全體をつかまうとする。根本をつかめば、五本の指はひとりで動くと考へる。だから小指が親指で、親指が人さし指だといふや

うにもいへるのです。西洋の考へ方は、五本の指に重きをおく。一つ一つわかれてゐるから規則があるし、組織が大事になる。そこから個人主義といふことが出てくる。また一方に個人主義をやかましく云ふところに機械主義・科學主義が發展する。

（鈴木大拙「東洋の考へ方」『東洋の心』岩波書店／一九七〇年）

禅的な明晰さ、発想の妙をつくして意表をつく、簡潔な記述ですね。

五本の指それぞれが、親指、小指というように名前をもち、分けられてしまう。

名づける、分けるということが西洋哲学の根本、認識の根本にあり、分節、分析・再結合という行為を積み重ねて現代科学が組みたてられ、今日にいたっている。

拳頭一隻、只箇十方

道元が『正法眼蔵』に記したこの言葉は

「握られた拳固、一つ。これこそが全宇宙、十方世界を尽くす真実の自己である」の意。

十方世界とは、東西南北を含む八方位に天地乾坤を加えた世界。

図像は「手の中の宇宙」と題して描きおこしたもの。鈴木大拙の「五本の指と一つの拳」の着想も、道元のこの一節に由来すると思われる。

分節化、分析手法はとても明晰な、他者に対していつでも伝達しうる鮮明な考え方ですね。私たちもその手法を学びとって、現代社会を築きあげてきた。

しかし、人間の手には掌というものがある。たなごころとは五本の指を一つにまとめる場所で、指を握るときに、掌の上に五本の指が集まって一つになる。指のすき間からこぼれ落ちるものを、掌はしっかり受けとめています。指一本一本の区別から、「一(いち)」なるものへ…と一気に遡ることができる。

分けること、まとめること、この二つの対極的な認識を人間の手はたくみに象徴している…という。東洋的認識、「東洋的思想というのは、この握るということだ」…と鈴木大拙さんは記す。明快な把握力だと思います。

●戸田──「見る」ことを、ほかの知覚と分断せずに、「握って」包括的な行動として捉えるというわけですね。

「わっ」と驚くときの全身性…

●杉浦──見るということは、握られた指では、一としてまとまって「ある」ということと同じ。あるいは、生きるということと同じです。すると、見ることは聴くことと同じ、聴くことは触ることといっしょ…ということになる。われわれがよく経験する共感覚体験に結びつくのでは…

● 鈴木────曜日や文字一つずつに、あるいは音に、固有の色が見えてしまう共
感覚者の体験談を興味深く読んだことがあります。

● 杉浦────格別な例でなくても、ともかく人間が「わっと驚く」ときには、目や
耳、手・足、脳や内臓…そんな区別が問題にならない、ひとまとまりの存在にな
るでしょう。皮膚で包まれた全身が湧きたち、わっと驚く。飛び上がるという言
い方があるように、一瞬にして身体がまとまり、宙に浮く。部分でなく、全体が
「一」になる。

この一になる瞬間というものは、全身が最高潮に働いている一瞬ですね。

つまりグラフィックデザインとは、単に見られればいいのか、見られるためにな
にをすればいいのか…というような問題ではなくて、わっと驚いて「全身が一」
になったときのように、躍動的で統合的なものを生みださなければならない。

いいデザインは音楽としても聴こえ、美味な食物に変わり、脳内にドーパミンを
生みだすことができるというような…、あらゆるもの、あらゆる方向へと拡張し
て溶けこむような存在になっているはずですね。

私が日頃尊敬する師のひとりに、岩田慶治先生がいます。岩田先生はまず、アジ
アをフィールドにした文化人類学者として知られ、その研究が新たなアニミズム
論へと向かい、その後に道元の研究を深められて、「同時の存在」つまり、シンク
ロニシティへと想いをいたされた。この岩田先生が、「ハッ」と驚くこととアニミ

ズムの結びつきを興味深く指摘されています。

アニミズムは、**山や自然のなかで、出会いがしらにハッとして神を感じる、そのひととき**になりたつ**宗教だ**。とびあがるほどおどろいたかとおもった、その**一瞬**に、こころがスーッとおちついてすみとおった感じになる。そこに神がいたとしかいいようがない、「**経験**」なのだ。

〈岩田慶治『からだ・こころ・たましい』ポプラ社／一九九〇年〉

全身の一瞬の驚き体験が、眼に見えぬカミとの出会いを生む。むしろ、自分自身の中に潜んでいたカミとの出会いになる。今日このごろでは忘れがちな一瞬だけれど、ハッと驚くことの意味について、深く考えさせられます。

●戸田───医学でも、ホリスティックな、人格とか性格も含めたからだ全体で人を見るという考え方が復活しているようです。杉浦さんが「統合的」とおっしゃる場合、具体的な細部に裏打ちされている気がします。たとえば、その一つに「膜」状への着目がありますね。鼓膜、網膜、それぞれが抱えている物理的な大きさ、その情報量が具体的な感覚となってデザインに流れ込んでいくような経路ですね

（→134.136.238ページ参照）。

ただ の 紙 を 「ただならない紙」へ

● 鈴木────カミは紙、さらに膜にも通じていると……。

● 杉浦────デザインの発端には、まず紙との接触がありますね。まっさらな紙を見ているだけじゃなくて、つい触ってしまう。紙に潜む重層性を、知らず知らずのうちに触視しています。

私たちがなにげなく使っている白いコピー紙にしてもそうですが、古代の人びとはまっさらな白い和紙を、御幣や切り紙として神に捧げた。一枚の白い紙は、それほどにすがすがしいものであり、目の前に広げられた一枚の紙は、世界がもつとも純粋な色と形で目の前にある……ということに等しかった。

一枚の白い紙をさらに純化して、いのちあるものに変えてみせる。それがデザインだ……と私は考えています。紙にいのちを吹きこむ、「ただの紙」であったものを「ただならない紙」へと変えてみせる、それがデザインではないか……。

柔らかくひろがる、端正な和紙。冴えた切れ味をもつ小刀の強靭な刃先……。陰と陽、二つのもののさやけき出会いが、聖と俗を一息に結ぶ「切り紙」の造形を生みだした。一枚の紙は、神・佛への敬虔な祈りと、天の恵みの多きこと〈の願いをこめられ、ただならぬもの

鼓膜

9mm

〈と変容する。切り手は、神主、修験者、氏子たち。名もなき人びとの手による、清楚な美の誕生である。

（デザインギャラリー「切り紙、オカザリ　祈りの飾り絵」熊谷清司コレクション展／二〇〇一年）

この紙に手を触れて、それを半分、また半分と折りたたんでいきます。そうすると、紙に息が吹きこまれる。紙は「いのち」をえて、たちまちのうちに存在感のある立体物へと変化していきます。

（『本の顔・本のからだ』『かたち誕生』日本放送出版協会／一九九七年）

●戸田──紙の白さを、質的な「白」に変えるそのプロセスにデザインのあらゆる局面が出現する、紙に触れたとたん、あらゆる感覚が静かに目を覚ます…紙の風景ですね。

●杉浦──私はよくオーケストラの演奏を聴きに行くのだけど、百人前後の奏者たちがいっせいに楽器を演奏する。それぞれが調和ある響きや不協和音を奏でる。しかし、指揮者はその一人ひとりの音色をしっかりと聴き分けている。指揮者の眼は演奏者のしぐさを見て、音を出しているか出してないのかを判断しています。あるいは奏者の指の位置で、たとえばトランペットの奏者がどの音を出しているかも捉えている。このようにむろん眼も使っているのだけれど、百人もの音行為がひとりの指揮者の小さな鼓膜、直径八〜九ミリ、厚さ〇・一ミリの二枚の円い薄膜によって聴き分けられている。このことに、心底驚かされます。

網膜
星の光
35mm

もう一つ驚くことは、眼球という球体の内面を覆う直径三・五センチほどの円盤。これも、〇・一ミリの厚さをもつ網膜の働きですね。考えてみると、空の星を見上げるときに、全天の星がこの小さな円盤の上に投影されているということです（→137ページ）。人間の眼球は対象を見ようとするときに、激しいランダムウォーク、錯乱に近いランダムウォークをしていて、一瞬たりともその動き（微振動）を止めることがない。ほとんど痙攣するかのように、対象の上を走査しつづけている。

●戸田──感覚が宇宙と対応しようとする。われわれの体は、巨大で微細な事象の予感そのものでもあるわけですね。

●杉浦──人間の感覚系は、いま見てきたような不思議体験を幾重にも畳みこんでいる。この感覚系と〇・一ミリ厚の紙との、とても深いアナロジーにまた驚くわけ。そういう驚愕が、全身に電気が走るようにピピッと来ると、それがまたこれまでになかったような新しいアイデアを生む源になるんですね。

世界の不思議、世界の未知にふれるということで全身がリフレッシュされるし、新しいデザインのアイディアを生むもとになると感じています。

…すべてを呑みこむ壺＝身体…

● 鈴木──「見なければならないものは、見える。ということは、むしろ人間の体内に星があると言ってもいいんじゃないか」（『データバンク日本人　杉浦康平』『週刊現代』一九八〇年九月十八日号）、と先生は「マンダラ」展のころのインタビューで答えておられましたね。

● 杉浦──そう、人間の体内には星の光がまたたいている…と言えるかもしれない。それはまた、「宇宙を呑む」という感覚にも近い…。見たものが記憶として残り、体内に重層してゆくといういまさっきの話からすれば、星屑は記憶の最古層に澱んでいるのかもしれないね。古層の底、底の底に澱んでいる感覚が、そ

れこそ、「ふと…」蘇るのではないだろうか。

● 鈴木──『宇宙を呑む』（講談社／一九九九年）の中で、人間の身体を、一本のパイプのような腔腸動物になぞらえ、それをトポロジー的に裏返したガモフの絵に触れられていますね。

一九〇四年、ロシアのアジェッサ〔現ウクライナ〕のオデッサ生まれのアメリカの理論物理学者ジョージ・ガモフによる「人体裏返し図」（一九四九年）。

人間と外界の関係を逆転──してしまおうというガモフの前代未聞のトポロジー的発想。

伸縮性のある消化管に包みこまれ、内臓や筋肉の層を薄い外壁とする、ボール状のふくらみをもつ「裏返った人体」が生みだされた。

驚いたことに、このボールの内側に、われわれ

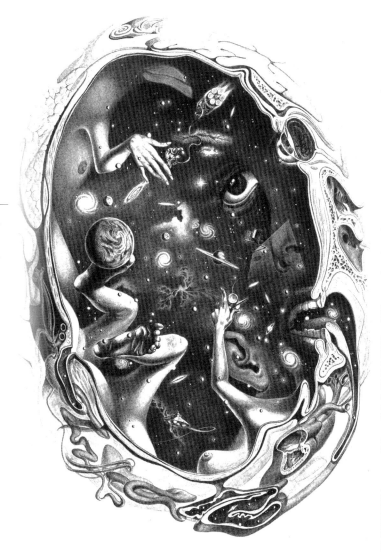

現在進行形のデザインのために

が外界に存在すると考えていたことごとくのものがすっぽりと包みこまれ、内部空間にと

りこまれてしまっています。つまり地球、太陽系の惑星はむろんのこと、全銀河系や銀河

人体の構造は、腔腸動物と
同じように一本の管が貫いている。
この管の内壁を引きだして
内と外を逆転させると、
食道や胃壁や腸壁を外皮とする
空間の内部に、外宇宙の
ことごとくが包み込まれてしまう。
右ページのガモフ自身による
図をもとに、渡辺冨士雄が
細密画化したもの。
(杉浦康平『宇宙を呑む』に収録)

「主語ずらし」はデザインの方法

系外の島宇宙にいたるまで、宇宙空間に存在するすべてのものが、一人の人間の消化管の内側に包みこまれてしまうことになる。

● 杉浦────人間のからだは、まさに、「すべてを呑みこむ壺」だからね。

● 鈴木────世界の不思議や未知に驚く、とおっしゃったのですけれども、ふつうは不思議や未知であるということに気がつかないんじゃないですか（笑）。指揮者は特別な才能の持ち主だと思うことで、自身を驚きから隔離し、同時に、夜空の星が見えて当たり前だと思っているのでは？……。

● 杉浦────そうなんだ…（笑）。つまり、「発見しなおさなければならない」ということですね。言い換えると、日常を非日常化する、今までとちがう視点で対象を見つめることを心がける。

どういうふうにしたらいいのかな…、たとえば、ちょっと身体の位置を動かして光の角度を変えたり、感覚系を切り換えてみたり、倒立してみたりする。対象とのあいだに動く関係、変わる関係、ただならぬ「関係」を生みだす工夫をしないといけないのでしょうね。

● 戸田───自らの歩みが痕跡として記した足跡を後ろ向きに辿ってみる…というエピソードで始まる杉浦先生の「生命記憶を形にする」という文の中に、こうあります。

だが、ここで少し考え直してみると、私が生きるために前に一歩踏み出したとき、後ろには足跡が残されています。二歩踏み出すと、後ろ側に足跡が二つ残される。この足跡によって、自分という存在が現在だけでなく、過去というものを拠りどころとして、あるいは過去に支えられて生きてきたのだ、ということに気づかされます。前に一歩、力強く足を踏み出すためには、後ろの一歩、後ろの三歩、あるいは後ろの一万歩がその支えになっている。

そして、後方を意識するということは、考えてみればじつに深いことをわれわれに気づかせてくれると思います。

（「生命記憶を形にする…」『神戸芸術工科大学紀要芸術工学2002』／二〇〇二年→『多主語的なアジア』p.042）

デザインは一対一で向き合っていても、なにも起こりません。そこで、記憶を呼びおこそうと自分を見つめようと、自分の内部の遠いところに記憶があるものだという前提で、考えこんでしまいがちです。そうではなく、自分の近辺にさまざまな軸を置き、それを座標にして見直す。そのあたりに「後ろの一歩を意識する」ことが関わっているのではないでしょうか。

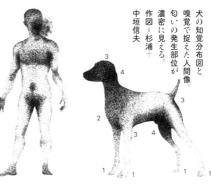

犬の知覚分布図と嗅覚で捉えた人間像。匂いの発生部位が濃密に見える。
作図＝杉浦＋中垣信夫

…主語を取り換えてみよう…

●杉浦──さまざまな軸を立てるということは、言いかえれば「主語を取り換える」ということ、「自分でないものになる」ということですね。自分というものがあり、自己を中心に世界を感知している…とだれもが思っているし、じっさいそうでなければならないのだけれど、この世の中にはたくさんの生きものがいる。「あらゆるものがいる」わけです。

脇を見ると、犬が寝そべっていたりする。じゃあ犬はこの時空をどう感じとっているのだろうか。いま自分が飲んでいるコーヒーは、彼らにとっても芳醇に香るものなのだろうか。犬が寝ころがっている場所から空間の全体を感じ直すと、いったいどうなるのだろうか。感覚の重層性というものが、あるのだろうか…。

私は犬を飼っていたころに犬の日常にあわせて行動を共にし、同化しようと試みたことがあります。すると、人間がつくりあげたさまざまなものは、上から見おろす視点しか持っていないということがよく分かった。

人間をとりまく物体の裏側は多くの場合、大きく手抜きをしているんです。机の裏板や椅子の底を見ると、座に張られた布地がラフな鋲止めをされていたり、少し

人間が見とる
視覚的な景観に対し、
左図は犬が同じ空間を
嗅ぎ分けた場合の景観の
変容を図化したもの。
作図＝杉浦＋中垣＋
海保透　一九六九年
（杉浦康平『かたち誕生』に
収録）

破れていても〈っちゃらだったり…。いつも上からしか見ていないからね。でも犬の視点は逆転していて、下から見あげている。また犬にとっては、部屋の中をかすかに流れる風のそよぎがとても大事だったりする。寝そべって横たえたお腹がひんやり涼しくなるために、風の流れに気を配る。台所からの匂いをいち早くかぎつけるために、鼻先は台所に向けている…とか。人間がとらないポーズ、幾つもの別次元の犬的な感応スポットを持っているに違いない。

● 戸田──主語を取り換え、犬が自分に置き換わった、そしてあの「犬地図」の作成に結びつくことになったのですね。見渡せば環境と思えるすべてが、自分に置き換わることが可能だと…。

犬が恐怖するとき、体を低くし地に伏して構える。二足歩行化したヒトもまた、立つ姿勢のまま眠ることはできず、一日の三分の一は横になる。このとき、地をはう低震動と複雑な大地の匂いが身近になる。頭部を地上から引き離し、持ち上げてしまった人とは異なる感覚系の所在を感知することができるだろうか。地にアゴをつけ構える犬は、果して、大地を「吸嗅」し、地に生棲する物たちのざわめきを「触聴」しているのか。

《乱視的世界像の中で》『オブジェマガジン遊』6号、工作舎／一九七三年

3 現在進行形のデザインのために

●杉浦──アジアの国々を訪ねると、山川草木のことごとくが目を持ち、耳を開いて、それぞれの感性を全開して生きているということがひしひしと実感されます。たがいに会話を交わしあい、短い一生を絡ませあって、生命あるかたちをまっとうしているんですね。

私がアジアにかかわりつづけて学びとったことの一つは、犬が主語を持つだけじゃなくて、椅子も主語を持つし、風のそよぎも星のまたたきも、一切のものが、私はここにいる、ここで感じている、この感じ方を共有してごらん…という、「主語ずらしのものの見方」を要求しているということです。

そのすすめに従って視点を変え、主語を取り換えてみるとじつにおもしろいわけ。世界は多重な知覚系のかたまりなのです。そこで、いつも主語を入れかえてみる一種の思考ゲーム、感覚ゲームに没入してみる。そう心がけています。

●戸田──あらゆる地図が特定のテーマをもった「主観地図」…それらが持つさまざまな知覚の座標にもとづいて、われわれの空間感覚に変更を与えてみる作業を多くなさってきましたね。

ここでは地球を発達変化しつつある交通手段がもたらす時間変動の軸からとらえなおし、その概念的モデルと変形過程を異なる方法で図示している。地表を離れる交通手段や高速

移動装置は、従来の面的・線的結合を、点的結合に変えてゆく。時速二〇〇キロを越える新幹線や高速道路での停車駅・インターチェンジは、地表をはう点的結路である。空中を飛ぶジェット機は、都市間を更に鋭い針状結合に変える。

『時間軸変形地球儀』『オブジェマガジン遊』創刊号、工作舎／一九七一年

『時間のヒダ、空間のシワ』鹿島出版会／二〇一四年

● 杉浦——デザインの仕事にも、この主語ずらしが必要ですね。たとえばブックデザインを頼まれる。自分のやりたいテーマがあったとしても、著者の立場に立ってみると、著者はこういうふうにしてもらいたんだろうな、編集者はこう望んでいるにちがいない、読者はこんなものを手にとりたいんじゃないか…といった幾つもの視点が、イメージする一冊の本を貫いていく。その視軸の一つひとつに身を置いてみるということを、デザイン作業の過程の中でやっていく必要があります。

出版社の人たちと話していると、幾つもの思いこみに気づかされる。編集者は、自分が編集している本、たとえば『多主語主義』という本を編集していたとすると、だれもがこの題名を知っていると思ってしまう。所属する出版社の名前も周知のものであるかのように思いがちです。ところが読者のほうはなにも知らないから、目前に現れた本を見て、「多主語主義」なんて言われたってなんだ

ろうね…と考えこむ。つまり、ちょっと立場をずらすだけで、エブリシングがナッシングになるわけですね。

エブリシングとナッシングを絶え間なく入れ換える訓練をしておくことが、デザインを多層的に強靱にしていく一つの方法ではないでしょうか。

主語の入れ換え、立場の移動、視線の方向を変えてゆくということは、デザインをするという行為にとって根本的な問題です。

◉鈴木── しかし主語の入れ換えは、広告とか宣伝のデザインには無理なことと思えますが。

◉杉浦── そうかな、現在はむしろ広告・宣伝の側ですら主語ずらしをしないとやっていけないはず。コスト・パフォーマンスやエコの問題、モノを置くスペースにまで気を配るでしょ。新しいモノを着想しようとする瞬間から、モノも多主語のなかに投げ出されるわけだからね。

◉鈴木── ポリフォニー、モノフォニーの対義語としての「多声」的ということばを思い浮かべます。

◉杉浦── ポリフォニーというと調和のある重層性のイメージで、西欧的、バロック的な響きを連想しがちだけれど、ここで伝えたい重層性とはもう少しノイジーな感じ、雑然としたざわめきに包まれている。

私が敬愛する作曲家の西村朗さんは、ヘテロフォニーという東洋的な響きに注目

、彼の作曲技法の核にしています。

…ヘテロフォニー＝多層的な響き…

● 杉浦───ヘテロフォニーは一つの旋律形なのだけれども、大勢の奏者が同じ旋律を重奏するために微妙なズレや倍音が発生して、ごく自然に多層的な響きになる。日本の雅楽の響きですね。一つの流れなのだが、大勢の奏者が参加する重奏によって、ざわざわとざわめいている。アジアの森の中にいるような、生命エネルギーの流れを感じとることになるのですね。

ヘテロフォニーとはもとはひとつなんだけれども、同時に、多重であり、多層であるという世界を出現させる。こうした多重存在の響きを聞くと、私たちアジア好きの心は一段とざわめくのですね。たとえば動物と人間、精霊たちが共存する世界が思い浮かぶ。

世界には無数の生命体が同じ空間のなかに共存し、あらゆる隙間を埋めつくしてそれぞれの律動で生きています。でも、これらの生きもののざわめきを、いまの私たちは忘れ去ってしまっている。人間中心、自己中心の世界観を軸にして、人間の耳だけにとどくものとして世界の音を理解しようとしていたのですね。そのことを重ねあわせて考えてみると、西村さんがヘテロフォニーという概念で試みはじめた同時多重存在の音の響きが、生命体

の共存ということにも非常に重要なかかわりを持ちうるのだと思えてくる。」

（西村朗との対談、一九九二年　『光の雅歌　西村朗の音楽』春秋社／二〇〇五年）

● 鈴木──多主語的ではあるが、騒然として収拾がつかないのではなく、作品として人びとの渦中に投げこまれる。微妙なバランスが要請されそうですし、アジアの図像的な「作品」の多くがなぜ無名性を帯びるのか、といったテーマにも繋がっていきますね。主語ずらしは、デザイン的な理論として受けとってよいのですか。それとも、杉浦さんという作家の個性なのでしょうか。

⋯闘争的な個人性とは対極の方へ⋯

● 杉浦──私の個人的な手法、と言っておこうかな（笑）。

でもこの思考法の源をずっと辿っていくと、じつは「オレが、オレが」⋯という西欧的な主語の主張に対する反発でもある⋯ということにも気づかされるんです。私がドイツにいるときにいちばん強く感じたことは、一人ひとりが激しい自己主張のあげくにいつも戦略を考え、戦術を労して、どのように相手をしのぎ自分の優位を保つのか⋯ということに腐心していることだった。西欧的デザインのいちばん重要な手法は、言ってみれば、戦いあうための戦略・戦術なのです。

むろん一人ひとりがすばらしい能力を持っていなければいけないわけだけど、そしてウルムなんかの場合には、一人ひとりが高いデザイン能力を身につけている。

それでもなお、自分のデザイン、自己の主張をどのように社会化するかにものすごく腐心をし、その手段を工夫しあう。その策略のために、表層と内面がくるくる替わることがある。

一人がこちらを見てニコッと笑ったかと思うと、一瞬後には、その人が冷たい顔で隣の人に相対している。どれが本心なのかが、分からない。どんなにいいアイディアを持ち、デザイン力を秘めていても、それだけでは通用せず、相手をどのようにしのぐかというタクティクス（戦術）を経て、はじめてその価値が問われる。

力わざではない、理性的な戦略、戦術は必須で、西欧の人びとは小さいときからその修練をしているんです。それが西欧文明を闘争的で、疑い深い個々人の集合体にしているのだと悟らされました。

東洋的思考法に目ざめはじめた私自身にとっては最も嫌いな、醜いと思えるほどの内面性だった。この戦略性、仮面性が、私の思考法をそれとは対極にある多主語性、無名性に向かわせる強いバネになったのです。

● 鈴木——デザインの具現化に向けた戦略こそが、デザインの最重要な手法であることを見せつけられたのですね。西欧の協調性は「ノー」を言い合いながら保たれる、と書いておられました。

● 杉浦──そんな激しいことを書いていたかしらね?(笑)

● 鈴木──いっぽう、日本人の協調性は、「イエス」の言い合いで成り立っている、ともあります。

「ヨーロッパにはかなり基本的に協調性の精神がある。その協調性の基本は意外に「ノン」ということだと思うんですよ。ノンという人が集まって、いつの間にか強くつながっちゃうという。それが日本の場合はなんでもイエスです。しかしイエスが沢山集まっても、絶対にイエスの三乗とか四乗にならず、いつかノンに変容しちゃう」

(粟津潔、杉浦康平、原弘による座談会「エディトリアルデザインにおける割付と割付用紙」『デザイン』/一九七三年一号)

● 杉浦──この否定の否定という、否定の積みかさね。それが時に強い肯定を生みだす。

● 鈴木──ある意味でアイデアを自己否定していく。これじゃダメだ、と。

● 杉浦──そう、自己否定の限りではいい働きだけれど、他者否定になると、いろんな軋轢(あつれき)が生まれるし、醜さも現れる。

でも、いまここで引用された「ノン」の意味は、さっき説明した自己肯定・他者否定のノンです。自己を認め、他者を認めない。自らの生存権・生活権が侵害され

多在する主語に気づくこと

るから。

でも、たがいに「ノン」「ノン」といっていると、それぞれの人の存在理由が洗い直され、個人個人の輪郭がはっきりと浮かびあがって、おたがいの個体認識が正確になってゆく。こうした人たちが、いったん利害を異にする集団という敵に相対すことになると、強いまとまりを持つイエスの一大集団に変わる。個人個人の輪郭がどこまでもあいまいで、弱いイエスしかない日本では、いざというときにも強いイエスが生まれない。弱いノンへと崩れてゆく…。

この東‐西の差も、重層性のテーマにかかわるものだと思うけれど…。

●鈴木───後ろの一歩を意識するということをデザインの現場に適用してみるならば、自分のアイデアをもういちど疑ってみるということが必要ですね。そうやって自分のなかの多主語性に気づいてゆく。

●戸田───ブックデザインの仕事では、書名をはっきり…あるいは対象を絞り込めなど…の要請とともに出版社からのオーダーを受けます。それは多主語性の

3

現在進行形のデザインのために

対極にあるというか、限定を巡るよくある議論ですよね。

● 鈴木──多面的な突起が殺されていくということ？

● 戸田──そうも言えるのではないかと。つまり、現代人であるわれわれの心理や身辺も、自己を限定し「多」を排除する感覚に包囲されているような気がします。部屋の匂いや体臭を消し、微生物を殲滅（せんめつ）、排除しようとし、真っ白になり、圧倒的な清潔を志向するように。

　　　　　…混沌と秩序、つるつるとざらざら…

● 杉浦──ノイズを排除してしまう…、社会を構成している個人個人がつるつるな、キュービックなものであるとするベクトルは、いつの世も存在するものですね。完全円や立方体だときちんとパッケージに納まってしまう。できるだけ手なずけやすい、秩序立てやすい個人にしていくという圧力は、つねに社会に潜在している。たとえば造形的に理想的な形態として、プラトン立体や多面体といったものがあげられる。だが、はたしてそれでいいのだろうか…。

私がウルム造形大学に教えに行き、短い時間だけどヨーロッパで生活をしたとき
の体験をふりかえってみると、ヨーロッパ人は、そういうプラトン立体的な社会
秩序・生活秩序というものを理想として、何百年のあいだ絶えまなく切磋琢磨し

求めてきたといえるんです。混沌より秩序…は、ヨーロッパ知識人の内面を支える意識ですね。

だから生活のすみずみに、プラトン立体的なものを一つの理想形として見いだしている。生活を秩序だてる法律とか、社会構造、個々人の役割分担や新しいモノがこの社会に現れたときの受けとめ方…、ドイツ人なんかはそういうものを、日常の茶飲み話のディスカッションできちんと整理し討議していく。

あいまいなもの、無駄を生むものを許さないという理性あふれる民衆性、良い面も悪い面も兼ねそなえた、両面的な「民衆の智恵」があるのです。

たとえば私がいたころに、フォルクスワーゲンの一三〇〇ccの新車が発売された。日本だったら宣伝に乗って、ワッと売れる車でしょう。ところがドイツ人たちは、日常の茶飲み話でその機能を語りあい、「こんなガソリン消費量の多い無駄な車は、私たちはいらない」と結論づけた。日常会話のディスカッションによって、ドイツでは一三〇〇ccはぜんぜん売れなかった。しかたがないのでVW社がアメリカで大宣伝したところ、たちまち売れて、流行りだしたという。

そんなふうに、モノが現れる過程や現れたものに対する評価を、社会全体がきちんと行う、それができる社会の組み立てがヨーロッパにはある。

個人のノン、ノンが積み重なって、社会全体のノンになる。民衆同士が、ノンが連なる大きなイエスでまとまった。ドイツにはドイツ工作連盟の伝統があって、

モノに対する評価基準というものがしっかり滲透しています。『暮しの手帖』の
ような、厳しい商品評価の仕組みも発達している。

秩序の極北にあるプライマリーなものは、彼らの一種の理想の実現なのですが、
そこから削ぎ落とされる痛みも、皆が同時に厳しく感じあい、分かちあっている
んですね。個人主義の軋轢の果てにさまざまな社会問題があるし、日常の中での
つきあい方にしても、日本ではとても考えられないような軋みや、東洋人には乗
り越えがたいさまざまな社会的な儀礼がある。ナチズムの犯罪を徹底的に洗いだ
してみせる、民衆の力へと展開してゆく。日本が吸収しえなかった重層性の底に
潜む民衆の力ですね。

しかし、そういう軋轢や乗り越えがたい儀礼性というものは、文化が伝播すると
きにえてして削ぎ落とされがちで、伝わってこないんだね。このような異物とい
うか突起物は、さきほどの重層性の話でいうと、社会の底の底に向かって突きだ
している。文化の表層だけがスラッとわれわれのほうにやってきて、継承される。

●戸田───それは、デザインの伝わり方、ヨーロッパのタイポグラフィの受け
止め方にも言えることなのではないかと思います。

●杉浦───そうだね。先日、大阪で仕事をしているヘルムート・シュミットさ
んが ABC（青山ブックセンター）本店でスイス・タイポグラフィの話をされた（二〇〇五
年五月十五日）。シュミットさんらしい、きちんと用意された端正なレクチャーで、

256

大勢の若い人たちが熱心に聞いていた。私はとてもいいことだと思ったのだけど日本人の場合はスイス・タイポグラフィの本質を聞く姿勢にしても、一つのスタイルとして受けとってしまう。ホワイトスペースが多い、ノイズをできるだけ排除したスッキリしたデザイン、清潔で知的なスタイルというのは今風でとてもいいとみんなが思い、即座につぎの日、似たものが現れるかもしれない。だけど、そういうもんじゃないんだ（笑）。

表層性のうす板の背後には、たっぷりと西欧社会全体の重々しい歴史が貼りついていて、そのあげくの純粋さであり、そのあげくの清潔さなのです。シュミットさんが本当に説明したかったのは、じつはこの点ではなかったか。スイス・タイポグラフィの背後に潜むもの。これは短い説明には盛りきれないし、聞くだけでは分からない部分だから、時間をかけるしかないのだけれど。

●戸田——デザインは最初、まず「表面」として社会に現れることが多いですね。その表面から何を読みこませるか、また、読み取ったはずの層、その顔として何が現れたか…は、トレンドに関係なく追求すべきなのに、そこがぐらついている…多くのデザインにかかわる人たちが、何となく感じている部分だと思います。

●杉浦——現代日本のデザインにおけるいちばんの問題点は、現代という社会を自分たちが責任をもってつくりあげてきたのかということ、そこに還っていく

と思う。

近代社会というものを、日本人がどのような責任において造ってきたのか。いまなお、中国や韓国からも、日本人とアジアとのつきあい方の根本的なあり方について、いろいろな疑問が湧きあがっているわけでしょう。アジアの人びとに対してすら、日本人がどのような社会をつくってきたのかということをきちんと説明できないでいる…。

日本人は、西洋近代社会をどのような形で受け入れてきたのかを、明晰に説明できないでいる。それが、デザインの表層的な処理にそのまま現れていると言っていいのではないですか。

図面どおりにはゆかない

◉鈴木──杉浦さんの多主語性の一側面は、日本人である杉浦さんにとっての西洋であったりアジアであったりということですね。日本、アジア、西洋は集合論的に重なりつつもずれていると思いますが、杉浦さんの個的な歴史ではどうなのでしょうか。焼け跡や戦後体験などと多主語性とは関係があるのですか。

「僕は闇市なしの焼け跡派ですね。消えるべきものは消え、残るべきものが残って、精神が自立しようとしたときに、空襲の焼け跡に立たされた」

（前出『週刊現代』）

● 杉浦────焼け跡体験というのは、確かに分かりやすいね（笑）。ノイズに満ちた混乱と騒音は、戦後社会の一つの特徴で、私自身も、そのノイズのただ中で育ったから、ノイズのある音楽というのは大好きで、小さいときからキンキンした近代・現代音楽風の響きになじんでいた。

そういう混乱性といまの多主語性というのは重なりあうところもあるんだけど、どうなんだろう、ノイズとはまたちょっとちがうものだと思うのね。

────…尊敬の念をこめて「多主語性」と…

● 杉浦────多主語性というのは、一種の尊敬の念なんです。他者に対して、たとえば先ほどの寝ころがった犬に対して、「犬ころめ」「犬畜生め」なんていう感じで犬に対するのではなくて、犬という生命あるかたちに対する尊敬の念をこめて同じポーズをとってみる。樹木に対しても、「崇高な木だ」と木を仰ぎ見ながら木の立ち姿に同化してみる。それぞれの生きもの、ものたちが内に漲らせている、内なる気の流れに想いをよせる。

● 鈴木────単なるノイジーな無主語性と、多主語であることとはちがうのですね。

● 杉浦────単にこころをかき乱し、荒々しく進入してくるノイズの雑然性や騒音性とは、ちがうと思う。

● 鈴木────最初のインドの道の話に戻りますと、数百年の歴史が一本の道にあるわけですね。つまり歴史が同時にある。おっしゃった古層とか地層も、離れて見ると、一つのパターンとして同時に「あらゆるものがある」。「同時」ということが、杉浦デザインにとって重要なのではないかと思います。バリ島での体験をこう記されたことがあります。

前日まで、しっかりと閉じていた固い蕾。それが、まるで示しあわせたかのように一斉に

花が咲き、実がなるように、生命あるものを生みだし、生命あるものを憩わせる巨大な樹木。吹きすぎる風にざわめくその葉音は、生命をえたものの「つぶやき」と聞こえ、ときに、人びとに語りかける「樹の言葉」とも錯覚されたのです。（中略）一つひとつの花の姿が異なっている…ということは、数多くの生命あるものの誕生の、同時性を暗示するもの。

（「「生命の樹」と聖獣たち」『生命の樹・花宇宙』日本放送出版協会／二〇〇〇年

開き、咲くことの摩訶不思議さ。その迷いなき、共振性。宇宙の叡知の深奥を垣間見た、と思われた。

《「心の内なる宇宙観、蓮華の光、蓮華の心」『アジアの宇宙観』講談社／一九八九年》

● 杉浦――私は同時性という時間上の一致よりも、今のところは重層性という空間的な構造に力点を置いているんだけれど…。

● 鈴木――なるほど。空間的に捉えると、インドの道も、たとえば精神的な地層も、ある意味ではパターンですよね。パターンという平面であるがゆえに、ふと、ばらけて、厚みが見えてくる。

● 杉浦――そうだね。世界をどういうふうに自分が捉え、整理しているのか。整理できたものの一端を言語化して、いまに伝えようとしている。

私自身の中では、じっさいに見た現実を、もう一つ抽象化したり、記号化して組み換えたり合体し直したりして、蓄積しているわけです。そのときにパターン化するということが重要になる。

パターン化とはいったいなんだろうか。ふつうは構造化、ことにヴィジュアルに構造化する…ということだと思うんだけれど…。それはデザインにとってはとても必要なことですね。

人間のからだを見て、たとえば東洋〈中国〉医学の名手は、目玉の虹彩とか、舌の色

だとか、手首の脈搏を取る…など、その人のからだの部分を外部から見て、からだの全体、内部に潜む働きを推定し、理解してしまう。そのようなパターン化を、東洋では「相」と呼ぶ。手相、人相の相ですね。

木をじっと眼で見つめる、木目や木肌を外から観察する…というのが相という字の意味なのです。表層だけの分類ではない…。

● 鈴木──先日、中国医学というのでしょうか、中国人の漢方医から、舌を見せてください、と言われました。

──────

…図面＝空間の解剖学…

──────

● 杉浦──細部の観察をし、そのなかにひそんでいる全体性を引きだしてみせる。表層の現象を観察し構造化して過去の事例と重ねあわせ、ことの良し悪しを判断していく。そこには構造化するという過程が入りこむ。それは全体ではなく、ものの要点だけをとりまとめたもの。取りだし方、並べ方の上手・下手にかかわっている。

パターンづくりの上手・下手は、デザイナーの一つの隠し技てすね。

私は大学で、建築の勉強をしたのですが、結局、建築の勉強でなにがよかったのかというと、「図面」というものの存在のおもしろさに気づかされたことだと思う。

もう一つは、「構築する」という西欧的な作業過程を仕込まれたことだと思います。ものを組み立て、積み上げてゆく。一個一個のブロックでなければならない。木材であったり、石であり壁紙であったりという、バラバラに分けた部品をアセンブルしていく作業ですね。逆に、統合してゆく…。

まず第一段階として解体する。組みたてる。対象を解体する。それを空間の中で建ちあげるときに、生きたものへと組み直していく。そのときにパターン化というものが、重要な作業過程になる。

建築の勉強の過程の中で、パターン化の訓練を、あるいは組み立てていくということの基本的な訓練をしてきたのではないかと思うんです。

● 戸田────対象を解体する…とは、西欧近代が、たとえば絵画が明確に手をかけた問題でした。まず解体、分解、そして分析〈…それが、たとえば平面、図面に返され、空間に向かって組み換えられる。

● 杉浦────先ほど、建築の勉強過程で学びとった図面の面白さというのをあげたけれど、じつはこの図面の一枚一枚が別々の主語を持っているんです。一つの建築を説明するために、百枚も二百枚も、あるいは数百枚もの図面が必要になる。空間を横に切り、縦割りにし、俯瞰し、拡大し、内部構造を透視する…。その一枚一枚がかならず主題〈主語〉を持っている。

たとえば立面図であったり、構造図であったり、窓の組み立て方の説明図であっ

たり。ガラッと視点を変えて電気的な配線の、要するに血管ですね、血脈が流れるための道すじの図面であったりする。まるで解剖学なんですね。

図面には、「空間の解剖学」が集積している。設計者の意図が数百枚の図面に解体され、そのあげくに全体が一つのものとして再集合される…ということを学んだわけ。この相関性にもとづく組み換えによって、バラバラな図面に息が吹きこまれ、生命が流れだす。

別の見方をするならば、西欧的な「一が多になり」、「多が一になる」…ことの実践になる。これはさっきの重層性の話とも関係するものだと思う。

だけど、さらにそこで学んだもう一つ重要なことは、「図面どおりにはいかない」ということだった（笑）。図面はいくら引いてもいい。うっとりしながら組み立てていい。このところは黄金分割を使って、あるいはここは七という秘数の関係式で完璧なプロポーションで設計をした…と。

ところが実際の現場を訪ねてみると、大工さんたちはそんなものはおかまいなしに自分のカンと使いなれた材料、自分の言語で組み直している。厳密な寸法で計ったりすると、山のような破綻が隠されている。図面というものはあくまでも理想の姿で、それが現実化されていく過程には、かならず変容が待ちうけています。だが、うまい大工に出会うことができると、図面以上に見事におさめてくれる。

「多にまさる一」の出現ですね…（笑）。

● 鈴木——　建築家は、よくプロポーションが良いとか悪いとか言いますが、プロポーションの完璧さは主観なのですか。それとも客観的な基準があるのですか。

● 杉浦——　建築の場合には、その初期の段階から、多主語なんだね。建築家がいて図面をいくら引いても、大工の主語があって。大工は図面を見たり見なかったりしてつくるわけです。

　大工さんの図面というのはどういうものか…というと、「木割」という、人間尺度や自然の素材から生まれ出るプロポーションです。あとは自分たちの経験上から、垂直の柱と水平の梁の組み合わせをどのような木組みでやったらいいのか…という、それぞれの職人が自分なりの秘法を持っている。

　たとえばブータンには国王が住み、お坊さんの集団がおつとめを行う、ゾンという巨大な王城があります。だいたい二〇〇×一五〇メートルくらいの巨大空間です。この巨大空間の全部が、ほとんど、図面を描くことなく建てられている…と聞いて驚きました。

　ブータンの大工の棟梁たちは、頭の中に、ある空間意識を持っていて、そのパターンを理解する職人たちがいる。棟梁の二声、三声や簡単な線書きのみで、一斉にそれを組み立てていくことができるという、組織的作業が行われる。

　みんなが棟梁のパターンを心の中で写しとり、理解していて、アリが巣を掘りすむように、あるいはミツバチが巣を構築するように、壮大な空間を刻々と組み上げ

滲みあって、つながりやすい…

いれば

ていく〜。記憶に支えられた無限増殖の工法を身体の中に秘めているわけですね。

● 鈴木── 図面というのも、平面ですね。紙切れで、トレペに書かれて、透けたり重なったりする。

● 杉浦── 透けたり重ねたりというのは、ふと気がついてみると、ちょうどパソコン内の作業に似ている…と思われる。

● 鈴木── 多主語性が行き来できるのは、平面性ならでは、なのではないでしょうか。

● 杉浦── さて、どうなんだろうか(笑)。

トレーシングペーパーは五〇年代には、それなりに高価な紙だった。図面を書いているときに、一枚書き損じると僕らには手痛い出費なんですね。だがあの半透明性は、えもいわれぬ神秘感と喜びをもたらすものだった。現場ではトレペに書いた図面がどんどん積み重なる。不透明な紙の束にしかすぎないんだけれど、トレーシングペーパーは積み重ねていくと、まるでガラス細工ができあがっていくような感動があった。

もう一つ、これらの建築〈トレペ〉図面で重要なことは、たとえば一枚目のシートと四枚目のシートが関係しあう…ということでした。さらに、後ろの十五枚目のシートも関係している…ということもある…。

一枚目が全体の基本図面であるとすると、四枚目はある階の平面図で、十五枚目にはその階の電気系統やガスの配管図が記されている。飛びとびに番号づけをされたこれらのシートは、いつも、相互に参照しあわなければならない深い関係にある。

● 戸田──パターンを、運動と見れば、平面でありながら他との関係を展開しようとする動きに見えます。またトレーシングペーパーは紙でありながら、それ自身で平面を完結しようとせず、他の平面と何か振動をともなう関連を持とうとする性格があるようです。

● 杉浦──さらに、梁や間仕切りの構造図というのがそれらに重なりあって、たがいの関係を読みとらなければならない。すべて平面図化された関係なんだけれど、たえずそういう層というものが意識されているのです。透明でなくても透明である…という積層性が、たぶん本のデザインをしているときの、一ページ一ページの積み重なり、いってみれば重層性の意識にも底の方で結びついていたのではないかと思いますね。

「割り付けとかタイポグラフィなど=注）を画然と知らせてくれたのはノイエ・グラーフィクの方ですね。あれは表紙から裏表紙まで要するに針を雑誌の版面の隅にぶっ通せば、全ページの活字組の隅にそれがあたる」

（前出『日経デザイン』）

◉鈴木────現前している平面としての風景を、建築図面のように重なっているはずだから、と考えて解体する。それは、「自然」についても言えることですね。

…ひとコマずつが重層し、滲みあう…

◉杉浦────たがいに滲みあい、ぼんやりと関係しあっている。離れたところでも結びあう。

◉鈴木────コツは、世界を滲ませて見る、ですね。

◉杉浦────そうなんだ。滲んでいると、癒合しやすい。こんな例があります。影、くっきりと地上に落ちた自分の影を思い浮かべてみましょうか。手をあげて頭に近づけていくと、影の方は、手が頭に触れる前に、ひょいとつながってしまう。こんな経験があるでしょうね。二つの物体がやや離れて位置していても、影同士は、いちはやく溶けあってしまう。滲みあい、輪郭がぼんやりしているもの同士は、たがいに癒合しやすいので

★1────
一九五八年にスイスで創刊された国際デザイン誌。一九六五年までの七年間で世界的な影響力を発揮した。

す。

これは物理学的にみても面白い問題らしく、かつてロゲルギストという科学者グループが興味深く論じたことがあります。

鈴木——風景や自然を、建築図面のような重層性に解体するためには、一瞬ではあるけれども、平面であるということを受け入れる必要があると思います。グラフィックデザイナーだからそういう習性がついたのではなくて、グラフィックデザインでなければならなかった、ということになりません。

杉浦——平面性…。そうだろうか。いまも鈴木さんの話を聞きながら思うかべたのは、むしろ映画のひとコマひとコマの動きですね。映画というのは一秒間に十六コマや二十四コマの画面が次々に投影されて連続しているでしょう。

鈴木——同じコマを二回映写しているらしいですね。トーキーでは、フィルムは一秒間二十四コマですけど、観客は四十八コマ見ているらしいです。

杉浦——映画の構造、映画と視覚の関係をふくめて、デザインを始めた初期から、目の働きが気になっていろいろ調べていくと、映画やTVの時間の再現手法の核になるものは多層化、多重化なんですね。高速でやるからわれわれは気づかずにいるのだけれど、いうならば、時間の輪切り…というわけなんだ。それはとても「建築図面」的であり、同時に「本」的でもあるのです。ひとコマひとコマが重層する。それが本の一ページ一ページと重なって見えてき

★
2――
ロゲルギスト〔Logergist〕は、一九五〇年頃に結成された日本の物理学者の同人会の名称。

たから、物体としての本には映画的な断続性が内在する…というふうに思いつづけてきたわけです。

● 鈴木——平面性をグラフィックデザインだけが独占してはいけないわけですね。『d/SIGN』10号では、写真家の森山大道さんが「凄みのある平面性をめざしたい」とおっしゃっていました。本に戻れば、ページという平面性が参照を可能にさせていくし、引用を可能にさせていく。

…「多にして一」「一にして多」…

● 杉浦——本というのは、小口のほうから見ると数百ページという多層なんだけど、背中側から見ると一層、つまり「一なるもの」なんですね。「多にして一」、「一にして多」という構造になっている。

ここにも、五本の指一本一本と掌の関係がある。本はまさに人間の手と同じ構造になっているのです。背中のほうは掌で、小口側は五本の指、たくさんのページの積み重ねです。いい本を読んだあとの感激は、五本の指をもつ手がしぜんに握られ、閉じられて、ひとまとまりの印象に納まる…ということもある…。

● 戸田——映画やページの積層とおっしゃいました。杉浦さんの装幀そのものにすでに積層性があります。装幀という平面があって、八級の抜粋がある、二〇

級の著者名があり、書名がある。文字の大きさに託された重層する明視距離のレイヤーですね。

● 杉浦―――たとえば、『わが解体』だね（→037ページ参照）。

● 戸田―――はい、明視距離を示唆する、空間を彷彿とさせる…紙の上であるからこそ、そこに平面が重層され、眼と体の空間関係が指摘される。「解体＝抽出」が、杉浦デザインの手法的な核を形成しているように思います。まず、平面に圧縮しなければいけないのだというグラフィックデザインの立場が表明されてもいると思います。

…プロクセミクスというデザイン手法…

● 杉浦―――いまの戸田君の話によると、本は映画だという話から、今度は、表紙は写真だということになるようですね。映画の連続場面を一枚の写真に濃縮すると、時間や空間の奥行きが一枚の写真に定着されるわけだけれど、『わが解体』で私が使った手法は「プロクセミクス」（→038ページ参照）によるものだった。エドワード・T・ホールの人間をとりまく距離空間、つまりプロクセミクスへの着想を本で読んで、「ああそうか」と腑に落ちて実践してみることにしたのです（エドワード・ホール『かくれた次元』日高敏隆、佐藤信行＝訳、みすず書房／一九七〇年）。

めくるめく渦中と、垂直性と

●戸田───惑星系レベルの宇宙が、いきなり目の前の版下用紙に降りて来る、杉浦

たとえるならば、一枚の写真の中に多重の距離が仕込まれている…ということ。距離だけでなく、記憶の層みたいなものが潜んでいると考えれば、なおいいだろうか。そういうことかもしれないね。

●戸田───本のデザインに導かれたプロクセミクスは、社会と人との接面を、融合的にあるいは敵対的に…などと、さまざまなゆらぎの中で捉えようとしていますね。

●杉浦───今から振りかえって見ると、これは同時に、「アフォーダンス」的な手法であったとも思えるのです。読者の視線のゆらぎを先どりし、アフォードする。すでに杉浦デザインは、七〇年代はじめから、本と人の空間的なかかわりを積極的にかたちの語法にとり入れていた。

カバー‐表紙‐見返し‐トビラ‐本文…という流れにリズムを刻み、節目をつけ、視線を誘導してゆく。かたち誕生以前のノイズを散乱させて、本と人とのかかわりをより動的な、ゆらぎの多いものにしようと試みつづけていたのですね。

デザインの代表的な手法に「地軸の傾き」があります（→カラー076-077ページ参照）。ただ、惑星系というエリアから出て来た角度だと思うのですが、なぜ惑星という基準を…？

● 杉浦────私もわからない（笑）。「ふと…」ひらめきが訪れたようですね。主語ずらしの一例でしょうか。

だが発端は簡単なことで、私は昔からクラクラッとめまいをする質なんですよ。むろんいつも眼が回っているわけじゃないんだけど。

音楽にのめりこんでいると、聴覚とバランス感覚のかかわりに気づかされる。音の波に反応する蝸牛管のすぐ上に三半規管という装置があって、リンパ液と耳石で人間のからだのバランスや傾きを測定しつづけている。

音楽家はみんなそうかもしれないのだけれど、たぶん私はそのへんに多少の異常感覚があって、よく眼が回るんです。身体の傾斜、ゆらぎ、垂直感覚が日常のなかでとりたてて強く意識されているんだと思うのですね。

────…めくるめく感覚と「吐きつくす」こと…

● 杉浦────もう一つ、「めくるめく」という感覚。じつはこれが、とても好きなんです。

二〇年ほど前、ものすごい二日酔いになったときに、朝、眼が覚めたら、部屋の中がグルグルと回っている。いったいどっち回りだったか。たぶん時計回り、右回りだったので、一生懸命眼球を左回りさせて、逆回りで戻して止めようと試みたんだけれど、ぜんぜんダメだった。すぐに激しい嘔吐感が襲ってきて、何回も吐いたりしました。これがはじめての大経験だったけど、恐らくメニエル氏病というのはこういうものだろうな…、と感じとった。

耳の感受性の鋭い人は、音ばかりでなく、傾きや回転にも敏感なのではないか。「渦巻く」…ということについて、際立つ感覚があるのだと思うんですね。

ところで、この右回りの渦でめくるめいたときに、身体全部が想像を越えてどよめく感覚だったのです。渦巻き感とともに、ぐらぐらと吐き気に襲われる。そして、激しく吐くということのほんとうの意味が、この体験でわかったんです。それこそ身体全体がインサイドアウトで、まるで裏がえる感じ…。手袋を裏がえすような奇妙な感覚だった。

この苦しみ、めくるめきとともに、インドをはじめとしてアジア各地で見いだされる、「吐きつくす」ということを意匠化した神話的図像群の本当の意味を知ることができた…と思いました。

● 戸田 ―― 私もめまいの症候群をもっていて、一度は三半規管の手術を考えま

「めくるめく」こと〈の、「悟り」をえたんですね。

現在進行形のデザインのために

したがその手術法を聞いて、即やめました。

●杉浦──三半規管を？　でも、戸田君のデザインは垂直、水平性が強いんじゃない？（笑）。直交軸に従うケイ線の多用によって、紙面の中に動的な秩序が生まれている。ときに四五度近い斜軸もあったけれど…。

●戸田──原因不明でしたので、いろいろ自己観察するチャンスがありました。定位している、と感じることの安心感ともの足りなさ、グラッと突然きたと

大理石に彫りこまれた「カルパヴリクシャの渦」が、インドのジャイナ教寺院の天井を飾る。
カルパヴリクシャとは、「人々の願いをかなえる巨大な樹」。めくるめく渦は、樹木から湧きだす新鮮な酸素の風だと思われる。
カルパヴリクシャの渦は、やがて花を咲かせ、生命を生みだす。
ロシア、ウラル地方の漆絵皿

きの、一気に遠く〈連れて行かれそうな歪んだ重力に誘導されます。

「くるくる→ぐるぐる→ぐるぐる」というように、目まいや旋回運動を表す音群が、その強度をましてゆき、「ぐんぐん」と頂点にのぼりつめる。そこで翻って「ぐんなり」し、ついに「げー」と吐きだして身体全体が「げっそり」と萎えてしまう。あげくの果てには「げらげら」と笑いころげ、「けろり」としてもとにもどる……。「ク」や「リ」といった k 音の鋭さと、濁ったg 音、それに「ラ」や「ル」などの r 音がもつ回転的な響きが結びつく。巡り、回って、そのあげくに快感の頂点から不快感へときおとされ、ふたたび快感の余韻にひたる「めくるめき」の本質を、音の響きに乗せて直截に表現しきっています。

（「"イリンクス"に魅せられて……」『めくるめき』の芸術工学
神戸芸術工科大学レクチャーシリーズ、工作舎／一九九八年）

クリシュナ神と同じような、次から次と吐き出されて生みだされてゆく〈という描出法が、中国の武将の甲冑にも用いられていることが分かります。動物の頭を付けた甲冑は、日本の東寺の兜跋毘沙門天にも見られるもの。これも、クリシュナ=ヴィシュヌ神の「吐きつくす」表現に結びつくものだ、ということが、おわかりになると思います。

力あふれるものたちが胎内の気力を吐きだし、さらに吐きつくす。眼を剥き、舌を出す。大きく口をあけ、ときに唇の両端を指で引いて、裂けるほどに口を開き、吐きつづける。

この行為が生みだす、めくるめくような陶酔感によって、胎内の闇からあふれ出るように、力あるものが生みだされてゆく…。

（『宇宙大巨神――クリシュナ＝ヴィシュヌ3』『宇宙を呑む』講談社／一九九九年）

● 杉浦──────さっき話した、激しいグラグラに襲われたときは、アジアについてみんなで熱気あふれる議論をして、思わず酒を飲みすぎてめくるめいたわけなんだけど、アジアのさまざまな神話的図像とめくるめきの間には、切っても切れない深い関係があるんですね。

私が書いた本、『かたち誕生』には、一つのただならぬ渦の図が載せられています。アジアでは、ものが誕生する根源に大混沌の渦が潜むと考えられていました。この渦は、誕生の瞬間を暗示するような、すさまじいざわめきに満ちている。

この渦を整理し秩序だてると、太極図が示す陰陽一対の渦になる。インドなどでつくられる渦は、まるで渦がモザイクされたように右巻き・左巻きが混在して大混乱の様相を呈している。だが全体は、大きな右巻きにまとまっている…という

ような大乱流で、これが万物誕生の根源にあると考えていた。宇宙的な大乱流なんですね。

インドの寺院にお参りにいくと、境内のどこかに、このような世界の発端を示す根源的な渦が描かれたり、彫りこまれたりしている。イスラム系の寺院などでは、

この渦が生命樹ともかかわりをもつことが示されています。
豊穣と再生を祈願する力強い渦だと思います。

● 戸田──なるほど。そしてめまいには、「吐く」こと、吐く感覚が付きもので
すね。

● 杉浦──二日酔い、吐きつくし、めくるめく…。「吐きつくす」ということ
が、いのちの誕生にまつわる、ひとつながりのものの根源に潜む…ということを、
そのときに悟ったわけです。

このめくるめき感覚は、垂直ではほとんどめくるめかない。前傾したり後傾した
り、体軸の急激な傾斜にめくるめきの発端がある。
あるいは犬が自分のしっぽを追いかけてクルクル回る…、あれに似たものを記憶
の痕跡として、人間は心のどこかにしまいこんでいると思います。だから子ども
もしょっちゅう、クルクル回りを楽しんでいる。存在の根源にはスピンというか、
原子核をめぐるような旋回運動があって、ロジェ・カイヨワの『遊びと人間』（多田
道太郎訳、講談社学術文庫／一九九〇年）などにそれに似たことが書いてある。
非垂直、つまり前傾や後傾がめくるめき感覚をもたらす。おそらくこうしたこと
が、傾きを生みだしたいちばんの原因だと思うのですね。

● 戸田──垂直と重力、非垂直と旋回…。特に日本のブックデザインには、欧
米より垂直を感じさせるものが多いように感じます。視野の水平への広がりと直

行するような「山」的な垂直感が投影されているような…。

● 杉浦——建築も基本的には垂直ですね。重力に支配される。めくるめきは、重力に逆らうざわめきなのか…。

● 戸田——そして基本的には垂直でありつつ「垂直性だけではめくるめかない」

「はじめがなく、中間がなく、終りがなく、無限の力をもち、無限の腕をもち、日月を眼とし、火焔をあげる祭火を口とし、自己の光明をもって全世界を熱するおん身を、わたしは見ます…。
…なぜなら、天と地の間のこの空間、および
あらゆる方角は、
おん身の力によって
満たされていますから…。」
「バーガヴァット・ギーター」
第十一章より

大自然のすべて、生きもののすべてを包みこむクリシュナ・ヴィシュヌ神。数知れぬ動物が、神の身体を吐きだしている。
（インド、ジャイプール派の細密画／十八世紀）

ことが、ブックデザインに関係している気がします。垂直に見えるのだけれど、まずはそこをチェックしようとでもいった知覚のひらき方もまた、多主語的でもあるのかもしれません。

● 杉浦──戸田君の場合にはふつうの人の逆で、ずっと傾斜していたのが、めくるめくことによって垂直性にもどっているのではないか……（笑）。実際にめくるめきを体験してみると、笑いごとではすまないのだけれど……。

イメージ の 接合 こそ が デザイン の 根源

● 鈴木──杉浦さんの文章に「巨大な山も高速で動いている」というのがありましたね。地球も自転していて、大気が少し遅れてついてくる。足許の安定性を疑う感覚ですね。

この不動の大連山（ヒマラヤ）は、じつは動き、走っている。地球の自転である。山々は東方に向かって約千四百キロの時速で疾走し、回転している。周囲の大気層もついてくるが、ややおくれをとるのだろう。速度のズレがおこるのである。錐刃（すいじん）の山なみの速度にひきずられ、流動する大気圏。その九千メートルの高層部を山頂が切り裂いてゆく。〔朝日新聞〕

一九八八年八月。『宇宙を叩く』工作舎／二〇〇四年所収

われわれは、じつに想像を絶する猛スピードで地球とともに旋回し、宇宙空間の闇の中を疾走しているのです。

（『太陽の眼・月の眼』『かたち誕生』日本放送出版協会／二〇〇〇年）

● 杉浦――――「疾走するヒマラヤ」ですね。地球の赤道は、じつは秒速三〇キロ、時速一七〇〇キロで東から西へと超高速で旋回している。この自転感覚は、レコードをモデルにすると理解しやすい。鋭く尖ったヒマラヤ山の山頂は、ちょうどLPレコードの溝の中を疾走する針先の形に似ている。その関係を空間的に逆転して、イメージしてみました。

私は、昔からSPもLPも聴いているから、レコードの針へと主語ずらしをしてみました。

レコードから音が出るメカニズムは、針がレコードに刻まれた溝の左右方向のゆらぎをトレースしてその振幅を拾いだす。ステレオの場合、右と左の溝の揺れ幅が音量差によって異なってくるので、針先が上下左右にローリングしながら左右の溝の微妙な違いを拾っている。それをちょうど逆転したような印象です。

レコード盤が大気層にあたり、地球上で自転するヒマラヤ山の動きによって風が切りだされる。ヒマラヤ山が大気という盤面を切り裂いて音を出す、音のかわりに風を巻き起こしている…とイメージしてみたんですね。

●戸田──私は二十代前半に三度、杉浦事務所に伺っています。初めてのとき

はオープンリールのテープからジョージ・ハリスンの曲が…。二度目には映画『イ

ルカの日』(マイク・ニコルズ監督、一九七三年)をご覧になっていて、鳴き声のことを松

岡正剛さんに話されていました。二つの音の話の記憶が、ノイズ、ということで

共通した擦れとともに発声される、やや金属質の音の記憶として残っています。

静かに、でも炸裂するようなノイズと、もう一つは…。

…ミュージック・コンクレートの手法…

●杉浦──ホワイトノイズかミュージック・コンクレート…?

●戸田──はい。おそらく杉浦さんのノイズは金属系、とも言える炸裂する音

だ、と。音楽と音の境界線は、それほど明確ではなく、グラフィックでいえば、

『全宇宙誌』をはじめとするバックグラウンド…広い空間に放たれる、微小図版のり

ズミカルなレイアウトが引き起こす、断続的なノイズなのではと感じていました。

●杉浦──それはそれで、おもしろい感じ方だと思います。

私はとりわけノイズが好きで、ことにミュージック・コンクレートの音のつくり

方に魅力を感じつづけてきた。ミュージック・コンクレートとは、一九四〇年代

の終わり、第二次世界大戦中から戦後にかけて、フランスのピエール・シェフェー

ルが着想した、テープレコーダーを駆使したりレコードを逆回ししたり、昨今の
DJと同じょうなことをSPレコードやテープレコーダーで試みて、オブジェと
しての音をとりだし、その自由な接合を試みていたのですね。

そのときの音源となるものは、かなり具体的な音なんだ。たとえばアフリカの太
鼓の音とか、戦車の音とか、台所の道具の音、人間の声とか。そうしたドキュメ
ントに近い音をフラグメント（断片化）して、幾つもの異なる音を唐突に出あわせ衝
突させる。ミュージック・コンクレートはそうした点で、シュールレアリズム的
な手法。ちょうど、こうもり傘とミシンが手術台の上で出会う…という、ああい
うとうつな出会いの音響版です。

話は急にジャンプするけれども、私はいま、漢字という文字記号がとてもミュー
ジック・コンクレートに似ているな…と思っているんだ。

偏、旁、冠、脚…たくさんの文字素が四角い場の中で出会い、複雑にからみあっ
て一つの文字を生みだしてゆく。うっかりすると無関係な文字素・意味素が出会
いながら一つの新しい意味を誕生させる。「多にして一」、「一にして多」なる文字
なんです。

これは、ミュージック・コンクレートやコラージュなんていうのを通りこした、
さらに激しいイメージの出会い、接合があると思う。

新しい音楽語法の中でも、ミュージック・コンクレートはそういう意味で、とて

も衝撃的な瞬間をつぎつぎに生みだすことができる。ホワイトノイズのふわふわ
的な音響連鎖とはぜんぜんちがう世界なんだね。

…クジラの鳴声がイメージのアマルガム…

● 杉浦───私はイルカよりも、クジラの鳴き声にとても驚かされた。はじめて
聴いたのは六九年、ロジャー・ペイン博士が録音した、ザトウクジラの鳴き声の
レコードでした。

ザトウクジラは唄の名手で、何百種類もの鳴き方を持っているのか。おそらく何
十種類という鳴き分け、異なる音のフレーズを海の中で発して呼び交わす。長い
長いひと喋りの間に、異なるフレーズをどんどん連発してゆく。その接合方法は
自由自在、天衣無縫…。あれもこれもというふうに、気ままに音をつなげてゆく。

ペイン博士が録音した最初のレコードを初めて聴いたとき(一九六九年頃)、私は全身
総毛立つような、さっきも話にでた「飛び上がる」ほどの、世界観が一変する驚き
に襲われた。

クジラが鳴く。底深い大海の広がりのなかで、あんなすばらしいというか、激情
あふれるというか、想像を絶する音を発しつづけて会話している動物がいる。ペ
イン博士はこの鳴き声をレコード化し、公開することで、捕鯨反対運動をみごと

に成功させたんですね。

このクジラの鳴き声がとてもミュージック・コンクレート的で、イメージのアマ

ルガム、衝突しあうオブジェの感じに近いものだった。

イメージのアマルガムは、図像の接合、いろんな意味をもつイコンのフラグメン

トが出会い、接合されて投げ出されたような、私がこの頃によくつくったノイズ

パターンの根源になっているなと、ときどき思ったりする。

●鈴木——その衝撃的な瞬間は、音そのものなのですか、それとも何かと何か

の出会い、ある種の隙間みたいなものなのですか。

●杉浦——ミュージック・コンクレートは電子音楽とは異なって、音の全部が

意味をもった雑音の連鎖です。具体的な音なので「具体音楽」とも訳されている。

たとえば息を激しく吸う音に、机がグジュッと壊れるような音が続いたかと思う

と、マッチを擦って点火する衝撃音が突然つながってゆく…とか。

●鈴木——映画のカットみたいなものですね。切断と連続が同居している。

●杉浦——カットの連続。それも激しく狂おしいほどの不条理な接合…。音

響、つまり音の波だから、そういうものが自然にどんどんつながっていく。

映画のカットだと、どぎつく、目ざわりで「おう」…と思うこともあるんだけれど、

音の場合にはある種の不協和音が、意外性にみちた協和音へと変わる可能性があ

る。おもしろい手法だと思いました。

今はすっかり忘れ去られてしまっているけど。世界各地でつくられたミュージッ
ク・コンクレートを聴きなおしてみると、じつにおもしろい。だがそのソースは、
ほとんどCD化されていないんですね。

私が推薦したい一曲は、フランソワ・ベイルというフランスの作曲家がつくった、
「François Bayle Tremblement de terre très doux 1978——超微弱な大地の震え」
（一九七八年）という曲ですね。三〇分近い大作です。

これは、よく磨いた金属球、たぶん中空の軽い艶やかな金属球を机の上に投げだ
すと、ポーンポンポンと跳ねるでしょ。跳ねてる球を上から押さえつけると、ギュ
ルルッというような鋭い音が走る。

動き、跳ね、スピンしているときにたてる金属球の音と、それを押さえこむ音と
いうものがまず基本にあり、それにルーレット盤の上をころがる球の音を加えて、
それらがグルグルグルと定期的に現れて微震、強震、震える音を生みだしつづけ
る。そのあいだに、たとえばフランス映画に出てくるような古いエレベーター、
あれがいきなりドアをバシンと閉めて、ギシギシと建物の中を上がっていく……。
そうした音たちの中に、鉄の階段を昇る足音、人の声、さらにさまざまな発信音
がモザイク状に渦巻いてまざりあう。

まるでサルヴァトール・ダリが脚本に参加した『アンダルシアの犬』（ルイス・ブニュ
エル監督、一九二八年）のモンタージュを音響化したような。さまざまな音群が意表を

目を つぶり、闇に 意識を ひそめてみよう

つく出会いのコラージュを生みだして、耳空間をリフレッシュしつづける。こうしたコンクレート作品は、今聴いてもじつにおもしろい。ショックを受けます。日本ではほとんど知られていない、名曲（迷曲）なんだけれど…。

● 鈴木————たとえばそのベイルの曲は、聞き手が参加して完成させるものなのですね。

● 杉浦————もちろんそうです。だが、最初のキュルルという金属音でもう耳をふさぎ、参加拒否をする人も数多くいるのだけれど…。

● 鈴木————先ほどの映画の話でいうと、以前は、映画のコマは残像効果でつながっていると聞いたのですが、今では、仮現運動とかベータ運動、さらには驚き盤運動によると言われています。信号機が一定の間隔で点滅すると、その光点が動いて見える現象ですね。観客の目が繋いでいる。ゲシュタルト心理学の影響下にある理論かもしれませんが、大まかに言えば「見なければならないものは見える」わけですね。いずれにしても、映画を観た達成感というのは、本来つながっていない映像をつなげて見たという実感が、根底にはあるのだと思います。

● 杉浦────見る側の運動が加わっている、知覚の労働が加わっているわけだね。

● 鈴木────たぶん音でも、ある音楽を受容したという消費者的な態度ではなく、音と音の間隙に参入したという喜びがあるのではないか、という気がします。

先に戸田が引用したように、杉浦さんの「後方〈の意識〉」が示唆するように、見えていない部分を見ることが、生きることにおいて重要なのだろう、という感じがします。

● 杉浦────そう、音にも、眼に見えない周辺〈と放射するアウラを予感させたり説明したりする力がありますね。

人間が存在する…ということを考えたときに、たとえば外から太陽の強い光が当たると、私という存在の影が、地面の上にストンと落ちます。この影がくっきりしているとき、私という存在がはっきりと感じとれる。そのときの私は、前半分だけの私ではなくて、後ろ側の私でもあるわけです。前と後ろ、さらに上と下という、全体が整った私という存在です。

（『生命記憶を形にする…』『多主語的なアジア』工作舎／二〇一〇年）

人間が懸命に生きぬいてきたもの、積み上げてきたものに対する歴史的な認識が今の日本人にはあまりにも薄いから、歴史が包みこむ重層性を言葉によって、あるいは図像によってどう解き明かしたらいいか…という試みを、しつづけている

のです。

とりわけ若い人たちは、自分の前方に輝いているものに単純に引きつけられやすいのではないかな。この輝きは今日ただいまの、ここ五十年、十年、二年…という近過去のものにすぎない。ところが人間の身体には、万年、億年に及ぶ得体の知れない生命の営みの痕跡というものが埋積していて、そういうものがさきほどの重層性の古層の底の底に、ぶ厚く潜んでいるはずなんだ。

…生命記憶に想いをはせる…

●杉浦──── なぜかというと、一体の人間は両親によって生まれでた。どんなに親子断絶とか言ってみても、自分の身体は、父と母のDNAを受け継いでいるんですね。母親と父親にも、とうとうたる祖先の血が流れこんでいる。

韓国の人びとは、自分の家系を先の先までたどっていくと、金剛山脈〔朝鮮半島を南北に貫いている神秘的な山々の連鎖〕の北端にある白頭山〔と連なるという。白頭山から韓国人が生まれている…と言ったりもする。

このような連鎖の感覚は、たしかに「過去がえり」、「先祖がえり」なのかもしれないけれど、自らの体中にある継承性、過去性というものが全身の九九・九%ほどにもなるということに気づかないといけないと思う。それを確かめることをしつつ

けると、とたんに、アジアに充満しているものたちのおもしろさ、力強さがわかってくる。

要するに、自らの血脈の形成の源へと戻っていくということかな…。

僕らの思考や行動を支える根源となる体液の流れ、あるいは心臓の鼓動は、細胞形成の瞬間から始まっている。この心臓の鼓動の根源へと思いをいたすというかね。未来への光を一瞬感じたなら、目をつぶって、光の反芻のなかで一息にからだに潜む「生命記憶」へと想いをはせる。するとそこで、ものすごいめくるめきが待ちうけている…という気がするのです。

この「生命記憶」という魅力的なコトバは、三木成夫さんによって生まれでたもの。『胎児の世界』(三木成夫『胎児の世界──人類の生命記憶』中公新書／一九八三年)をはじめとするいくつかの本に、生命誕生後の四十六億年におよぶ人間の生命記憶のさまざまな姿が、いきいきと記されています。

● 戸田 ─── 身体が…と、自覚を保ちながら言いだす以前に、生命記憶体という運動によって現在に押し出された切片、個体の鮮明な薄さも感じられます。じっさいに目をつぶるのですか。

● 杉浦 ─── 「目をつぶる」ということを、くりかえし試みています。

人間には、目のフタ、瞼を持つという不思議がある。でも、耳ぶたというのはないのですね。幸か不幸か瞼があって、これを閉じると世界の光をシャットアウト

するというとができる。とたんに闇が訪れる。
その一瞬に、見えてくるものはない。だがじっと待っていると、闇の中からもや
もやと立ち現れるものが見えはじめるんですよ。

●戸田──目を閉じ、形相から離れろ…と、山水画の態度と似ていますね。そ
こで描こうとしたものが、いま見えている風景を、ではなく一度視覚を遮断し、
しばらく後に、自分の内部のどこかに吹き込まれた風景を描いているような…態
度だと感じます。

…闇の中の光景 体内の光景…

●杉浦──埴谷雄高さんが書いた、『闇のなかの黒い馬』〈河出書房新社／一九七〇年〉
という小品があります。彼の瞼の内側に日夜見えている光景を記述して、短編に
したものです。毎回十五枚、だが驚くほど緻密な文体で森羅万象のざわめきが記
されている。

埴谷さんは幻想、妄想の名手だから、闇の中の光景を、いきいきと目に見えるよう
に捉えつくす。なま身のからだ、生きているからだが発する内部信号というのは、
目を閉じてじっと待っていると、体内の脈動にうながされて暗闇から立ちあがっ
てくる。私もそういう経験はずいぶんしていて、この微光に集中し意識をコント

ロールしていくと、たぶんヨガの行でのチャクラの輝きへと昇華されていくのだろう…と思います。

このように目を閉じてみる。そうすると、からだの中の闇の広がりは光に満ちた外界ではない、自分一個の内世界なんだ。皮膚一枚で閉じられた自分だけの闇の世界のなかにしばらく身をおくとこの闇の世界が無限に拡張され、広がりはじめるという感覚を持つ。

ブータンに行ったとき、電気のない奥地の村に一週間ぐらい滞在しなければならない出来事があった。谷間の村で、一日の半分が真っ暗闇に包まれる。日が落ちてしまうと完全に闇になる。そのときに、退屈するかと思ったらぜんぜん退屈しない。

なぜならば、闇に包まれた目の中にいろいろなものが現れては消え、現れては消えでしょうね。昼間の光景と同じぐらい、夜の闇のうごめきがめくるめく、狂おしえ…している。からだの中にはこんなにいろんな光景があったんだ、ということが発見できた。

そういうことは、昔の人たちは、電気のない時代は毎日・毎夜、体験していたのい、物語性に満ちたものだった…と思われた。

昼間の光ではできないことが、夜、瞼の内側の闇の中でできたりする。毎日、おもしろい映画を観ているようなものなんだね。チベット仏教が生みだしたさまざ

まな神話世界は、この夜の闇の中でより豊かな、幻想に満ちたものへと育ったのだ…と確信しました。

こうした瞼の内側の光景に、たとえば古代インドの人びとは宇宙全体を招き入れ、丸呑みしてしまうというような離れ業を試みたりしている。私の本『宇宙を呑む』で紹介したいくつものインドの細密画は、昼間の光に照らされた世界だけでなく、夜の闇の体験、あるいは半眼の中での修行過程で見えたものが克明に記録された、と考えていいだろうと思ったのね。

人間ができる最も簡単ですばらしいこと。それは、目をつぶり自らの内部の闇に意識をひそめて見えるものを見つめる…ということではないだろうか。

そう考えてみると、先ほどから背中側というけれど、背中側じゃなくて自分のからだの内部である。最初に言ったような、皮膚一枚に包まれたからだの内部に積み重なるたくさんの絨毯を一枚ずつ見つめて検証していくこと、その面白さで自らの内部に眠るものの豊かさに目覚めることができるのです。

●鈴木────『疾風迅雷　杉浦康平雑誌デザインの半世紀』（トランスアート／二〇〇四年）の刊行に合わせた展覧会で、杉浦さんの歴代のアシスタント（赤崎正一、佐藤篤司、鈴木）のギャラリートークがありました（ギンザ・グラフィック・ギャラリー、二〇〇四年十月二十二日）。

そのとき、主要なテーマに据えたのが「見えていること〈の懐疑」というものでし

た。それは、「杉浦先生は色校を信じてないんじゃないか」とか、白黒の版下に特色を与えてとんでもない効果を出したり、三原色から色彩を減算したり、見えていないグリッドの運用だとかレイヤーの幻視までふくめて、「杉浦体験」を通じて感じた「世界や自然は見えていることそのものではない」ということを、みなさんに伝えたいと思ったのでした。

●杉浦————眼前の光景の二重性というか、多重性。見せられているままに見ていてはダメだということですね。これはとりわけ、若いデザイナーに必要なものの見方だと思う。

鈴木君と出会ったのは、私がドイツから帰ってきてからだった。ウルムから帰ったあと、冒頭に話したようなアジアの重層性との遭遇をへて、私自身が非西欧的なアジアの語法、アジア的思考法を模索しつづけた時期だったんです。新しい語法を確立し、それを仕事に生かそうとする試行錯誤の連鎖の時期に、鈴木君と事務所で苦労を分かちあっていたんですね。赤崎君、谷村（彰彦）君、海保（透）君、（後に）佐藤君らも一緒になって…。そういう意味で未知の世界への手さぐりを深める良い時期であったのではないか。だが、激動の時期でもあった…。

つまり、壺の中には何層もの堆積物が積もるものなのだけれど、それがときどきガラッとひっくりかえる。なんかとてつもないイメージの遭遇、祝宴がおこる。眼で見るミュージック・コンクレートのような…。

不動の基準や地盤はない。主語をいつでも譲りわたせる自分を用意しておく。そのような中での、仕事ぶりだったと想う…。

● 鈴木——現在というのは、過去と未来が交錯する場所であったり、光の世界と闇の世界が交錯する場所でしかない、と受けとってよいですか。

● 杉浦——まあ、そんなことかな…。

とにかくデザインとは森羅万象と万物照応しあうものなんですね。いつも現在進行形である。なにが起こるか分からない。批評するならしてみなさい…という挑戦なんです。

日本のかたち、アジアのカタチは静止していない。（中略）その図像の一つひとつは、多彩な世界を包含している。それをなにかに例えるなら、小さな鏡をモザイクのように寄せ集めたもの。一つの図像にふくまれた小さな鏡が、他の図像の別の細部を明晰に映してとりこんでいる。いくつものイメージの断片が小さな鏡の反射によって重層し、全体を形成する。つまり一つの図像、一つのカタチのなかに、あたかもマンダラをみるような、アジア的コスモスが、姿を現しているのである。

（万物照応劇場『日本のかたち・アジアのカタチ』三省堂／一九九四年）

人類としての記憶

根源に立つデザイン
──北川フラムさんとの対話

ここ**以外**に、広がる**世界**への**想像力**

文字も図像も、それをつくり、

使用してきた無名の人々の行為の集積であることを、強烈に意識したい。

● 北川────私はアートにかかわる仕事を始めてから、常に尊敬の念をもって杉浦さんのデザインを拝見してきましたが、正直申し上げると、敬して遠ざけていたところがあります。

杉浦さんに仕事をお願いすると、対象を完璧に勉強しないとすまないのではないか。近寄ったら大変だ、ズタズタになりそう、と恐怖さえ感じていました。

二〇一〇年の七月から、『杉浦康平デザインの言葉』（工作舎）のシリーズが刊行され

北川フラム
［きたがわ・ふらむ］一九四六年、新潟県生まれ。東京藝術大学卒。一九八二年、東京・渋谷に（株）アートフロントギャラリーを設立。アートディレクターとして国内外の美術展、芸術祭をプロデュース。「大地の芸術祭 越後妻有アートトリエンナーレ」（二〇〇〇年～）や「瀬戸内国際芸術祭」（二〇一〇年～）の総合プロデューサーを務める。これらのガイドブックほか、『ひらく美術──地域と人間のつながりを取り戻す』（ちくま新書）など著書多数。

始め、杉浦さんの言葉がまとめて拝読できる好機に恵まれていますが、読めば読むほど、ほかのデザイナーとはまるで違う世界を見ていることが明らかになって、今さらながら驚いています。今日はその世界観についてお聞きしたいと思います。

● 杉浦——私にはある直観があるんです。今この空間には人が集まって話をしているでしょう。でも、世界はここだけではない。無限に広がる世界が僕たちを包んでいる。そしてその豊かな世界の集約が、まぎれもなくここにある。こうした二つの世界の同時性の中に、人は生きていることを常に思ってきました。

一方で、これまで多くの人間が生まれ、死んでいった。歴史の中には、無数の人たちが考え、行ってきたことの堆積がある。文字にしても図像にしても、すべての文化は単独で存在するのではなく、それをつくり、使ってきた無名の人々による行為の集積であることを強烈に意識したいと思いました。

それから、私の仕事はアジアの文字や図像の研究、あるいは日々考えたことをデザインに連れ戻して形にすることなのだけれども、そこでのデザインは、今まで見えなかったもの、だが見なければならないものを主役にすえて形にしたい、このことをずっとテーマにしてきました。

今回のシリーズは、昔から書きためていた文章を整理して何冊かの本にまとめようと、編集者の友人たちが奮闘してくれています。今読み返してみても、お話ししたような視点を随所に感じ取っていただけるのでないかと思います。

渾然一体。多感覚を溶け合わせる

● 北川――杉浦さんのデザインは、表面の記号ではなく、記号の背後にあるものをできるだけ立体的に見せようとしている。でも、今そこらじゅうに情報があり、表面的な記号に埋もれて、私たちはただ焦りまくって、何かにアクセスし続けたいという願望だけが膨らんでいる。取り巻く空間すべてがそうなってしまった現在、記号や情報について、どうお考えですか？

● 杉浦――物事は常に立体的・空間的に広がっている。

例えば一本の木を見るときに、まず葉っぱが見える。風が吹けば無数の葉ずれの音が聞こえてきて、つい眼がいくのだけれども、情報とはこの葉の群れのようなもの。木というのは、一つの幹からたくさんの枝が生え、枝から分かれる小枝があって、小枝の先に無数の葉っぱがついている。一方、地下では、地上に勝るとも劣らぬほどの根が四方八方にのび、さらに無数の毛根が張り巡らされている。葉のそよぎだけに幻惑されていては、このような木の全体像を立体的に見ることはできないでしょう。

● 北川――毛根があって木が立っているなんて、簡単には想像できないですね。

● 杉浦――話が飛ぶようですが、人間がなぜ瞼をもっているか。人間の感覚で

中心的な働きをするものは眼と耳ですが、眼は、つぶることができる。眼をつぶると、外光は完全に遮蔽される。瞼を閉じたとき、開いたとき、人間は常に二つの極限状態を抱えています。眼を開くと燦々と外光が入ってきて、これが世界の広がりだと感じうる。眼を閉じると一切のものが消失して、生暖かい闇がじわっと体内に広がる。

私たちは、生きている日々の中で、見えすぎて困っている。白く光る怪しげなパソコン画面から送りこまれる情報を矢つぎばやに受け取りながら、右往左往させられている。たまに眼を意識的につぶるといいのではないか。そうすると、余計な情報は一切見ないですむし、世界が変わる。耳が敏感に働くし、眼以外の五感が活気づく。生暖かい闇に包まれた世界に全感覚を集中せざるをえなくなる。身体の中に広がる闇をじっと観察していると、体内が発する信号の豊かさに気づかされ、身体の中に蓄えられた堆積物が、沸き立つように現れてくる。葉っぱから枝へ、枝から幹へ、幹から根へ…という木の全体も見えてくるのではないでしょうか。

- ●北川──音楽やダンスならまだしも、極めて身体的な感覚でお話をされている杉浦さんが、グラフィックデザインの道を選択したというのが、不思議といえば不思議です。

- ●杉浦──そうですか？　私は音楽が好きで、音楽家の友人もたくさんいて、

一人称のヨーロッパ、多主語のアジア

★小さいときから自分は音楽とともにあるものだと思っていました。よく親がレコードを買ってくれて、そのときのいちばんの楽しみは、SPレコードの表面をいろいろな色のクレヨンで塗りつぶすこと。レコードの溝に、クレヨンが塗りこめられます。針をのせ、それをかけると、曲が終わるまでターンテーブルの上で音と同時にレコードの溝に塗りこめられたクレヨンが、クルクル、チュルリッとカラフルな線を湧き立たせ描き続ける。

親には怒られたけれども、面白くてたまらない。レコードって、本来は音楽を聞く道具だけど、色や形を生む道具でもあった。こんな感じで、単に絵や設計図を描くだけではない、色や形とのつきあい方が渾然一体になる。感覚を分化させず、いくつもの感覚が共存し、統合されていくのが、僕にとってのデザインなんです。

★1――SPレコード
(standard playing
record)
一分間七十八回転の
レコード。シェラックと
いう樹脂状の物質を
用いて作られた
蓄音機用のレコード。
直径およそ十二インチ、
片面の収録時間は
五分前後。
一九五〇年前後まで
生産されていたが、
その後はLP (long play)
レコードに
移行してゆく。

●北川――一九七〇年代、日本では万博があり、芸術・文化にかかわる人たちは、これを契機に世界とつながり始めました。このとき、杉浦さんはどのようなことを思われていましたか。

●杉浦――六〇年代のなかばから七〇年代にかけて、二つのものの見方が自分

の中に備わりました。

一つは、六四年から六七年まで二回にわたって、西ドイツのウルム造形大学で教鞭をとった体験（→116ページ参照）は、僕自身にとって、大きな出来事でした。

ウルム造形大学はモダンデザインの原産地で、ポスト・バウハウスの大学と言われ、先端的な科学思考とヨーロッパデザインのエッセンスを結びつけながら、新しい造形理論を確立しようとしていた。私自身はそのことに、新鮮な驚きと大きな違和感を抱いたんです。世界の先端の知見を結びつけようとするユニークさには興味を抱いたけれど、それを扱う人々の心があまりにも利己的で、排他的。二進法的な虚と実の世界を日常生活の中で間近に見ることができ、ヨーロッパ文化に対する賛同と否定を同時に叩き込まれて帰ってきました。

その数年後の七二年に、ユネスコ・アジア文化センターの依頼で、文字設計で日本人が手伝えることがあるのではないか、という調査のために、アジア旅行に行ったんです。これも私にとっては大事件だった。

アジアは貧困と混乱のただ中にあった。最初に驚いたのは、例えば道を眺めていると、ラクダが荷物を運んでいる、象に乗る人がいる、自転車や人力車も走り、バイクにほろをかぶせたリキシャも駆けぬけていったりし、さらに自動車も往来し、人やサルは歩いている。ありとあらゆるものが道路の上で移動している様子は、まるで交通歴史博物館だな、と思った（笑）。ここ数千年にわたるものの移動

3 人類としての記憶

301

方法が、今なお路上に揃っている。

日本はトラック、自家用車、自転車と人くらいでしょう。歴史の先端だけを文化だと思い、過去を忘れ去ってしまう国と、あらゆるものが堆積している状態を文化とする国と、その対比に度肝を抜かれる思いがした。このときのアジア体験は強烈で、僕自身の世界意識を爆発的に拡張してくれたような気がしています。

● 北川──「私がつくりました」という、ヨーロッパ的な一人称も、日本の芸術やデザインを息苦しくしていると感じます。

● 杉浦──私は芸術家の友人が多かったこともあり、デザインを始めた五〇年代中頃からずっと、「芸術とデザインは何が違うのか」ということについて考えてきました。当時、世間一般では、芸術家よりもデザイナーのほうが二枚も三枚も立場が低いと思われていて、「図案屋さん」と呼ばれていたからです。

アトリエの中で、自己の内面と格闘しながら、ものをつくり上げていくことができたのは、十九世紀、二〇世紀初頭の芸術家の姿だけれども、そういう一人でつくり上げる仕事とデザインとは、決定的に違う。

デザインは、大勢の人々の力が輪となって結び合わないと成り立たない仕事です。多くのデザイナーはものが完成すると、「私がデザインした」という。建築家もそうですね。でも一人では大きなものはつくれない。施工会社がないと組み立て作業ができないし、材料を供給する人がいないと形にならない。一人では、できな

いんです。何よりも建築家を生んだ父母なしには、建築家自身も存在していない

と思うわけです。そうすると、ものの誕生とは、実は大勢の人々の連鎖の中にあ

る。一人ひとりの背後に広がる無限の世界があって、それを多主語的に見すえる

必要がある。いつもそういうふうに考えていました。

アジア仏教寺院の壁面は、大勢の人の手によって、立派な壁画で埋められている。

南チベットのサキャ派の総本山の寺院には、一三五枚の巨大なマンダラが壁面に

びっしり描かれています。「いったい、だれが描いたの？」と高僧たちに聞くと「誰

も知らないよ」という。その人たちの名前をあえて告げようともしない。皆、マンダ

ラを仏への捧げものとして描いてきたからです。

「ピカソが描いた紙切れが何億円で売られている」というような、西欧社会におけ

る馬鹿げた世界とはおよそかけ離れた、人間が何かを生みだすことの本当の意味

を教えてくれる行為が、アジアには今なお生きている。「あなた一人でつくったの

ではないよ」と言ってくれる。

このようなアジアの無名性、その底知れぬ広がりに気づいて、やはり私はデザイ

ンという仕事を選んでよかったと思っています。

二〇一〇年八月収録、北川フラム『アートの地殻変動』（美術出版社／二〇一三年）

人類としての記憶

★2——七世紀頃に
チベット独自で
発展したチベット仏教。
十三世紀頃、
その純化をはかろうと
サキャ派（紅帽派）が現れ、
やがて仏教国家
チベットの成立に向かう。
サキャ派は、
チベット仏教の
四大宗派の一つ。

【初出一覧】

【1】 ブックデザインの核心

● 一枚の紙、宇宙を呑む——紀伊國屋書店新宿本店5階「じんぶんや」コーナー「杉浦康平・選書フェア」のために。 二〇一〇年十月

● 二即二即多即一——日本記号学会編『ハイブリッド・リーディング』叢書セミオトポス11「ブックデザインをめぐって」新曜社 二〇一六年八月

● Color pages ブックデザイン選——『脈動する本——杉浦康平デザインの手法と哲学』武蔵野美術大学美術館・図書館 二〇二二年一〇月ほか

● メディア論的「必然」としての杉浦デザイン——石田英敬さんとの対話 進行=阿部卓也さん——日本記号学会編『ハイブリッド・リーディング』叢書セミオトポス11「ブックデザインをめぐって」新曜社 二〇一六年八月

【2】 感覚の地層

● 耳と静寂——東京の地下鉄銀座線「赤坂見附駅」ホームに掲示された「草月」出版部の企画によるポスターより。一九八〇年頃

● 眼球のなかの宇宙——杉浦康平、北村正利『立体で見る星の本』解説 福音館書店 一九八六年

● 眼球運動的書斎術——現代新書編集部編『書斎・創造空間の設計』講談社現代新書850 一九八七年三月

● 熱い宇宙を着てみたい——松岡正剛さんとの対話——（一九九一年十月九日収録 松岡正剛『同色対談 色っぽい人々』淡交社 一九九八年

● 一九六〇──七〇年代の写真集のデザイン——「AVFIXED Vol.1」インタビュー収録 便利堂 二〇一六年十月

ブックデザインの道を拓く──あとがきに代えて

● 「本」という物体と長年にわたり、深い交流をつづけてきた。

硬質の立方体と見える本。だが手を触れると、しなやかなページの束が柔らかい音をたてる。本が隠しもつさまざまな特性、その一つひとつに魅了されながら、数多くのジャンルの本──新書・選書・単行書から、シリーズもの、全集、写真集、美術書、辞典、事典、歳時記、百科事典、限定部数の豪華本にいたるまで──を次々とデザインしてきた。

私のグラフィックデザインの仕事のうち、ブックデザインは優にその七〜八割を占めているのではないだろうか。

● 七十歳を過ぎた頃、ギンザグラフィックギャラリー（ggg）から、「作品展を開かないか」…との誘いがあり、デザイン作品を一堂に集めて仕分けする場を提供された。

それまで、一度も作品展というものを開いたことがなかった私は、その とき初めて、自分のデザインした本や雑誌が、いくつもの段ボール箱か

★1──私が気づいた本の特性については、
第1章の講演冒頭
024-027ページ参照

ら「あふれ出るように湧きだしてきた」のを眼のあたりにし、その質と量に驚かされた。（もちろん、私だけでなく、事務所のスタッフの協力を得て作ってきた作品てあるのだが…）。

とりあえず整理しやすい雑誌デザインをまとめて展示したのが「疾風迅雷──杉浦康平雑誌デザインの半世紀」展（ギンザグラフィックギャラリー、二〇〇四）だった。

● その後、縁あって武蔵野美術大学美術館・図書館に私の全作品を寄贈することになり、その記念に開かれたのが「脈動する本──杉浦康平デザインの手法と哲学」と題する回顧展（武蔵野美術大学美術館・図書館、二〇一一）である。

● この二つの展覧会のために、自らのブックデザインの手法を分析し、整理し、手法解説の動画を新たに作り、それらの成果を二冊の図録にまとめることができた。

その動画や図録を見ると、ブックデザインの手法が初めから身についているかのように見えるが、そうではない。

●「本とは何か」、「ブックデザインとは何か」…。その本質を問いつづけつつ体当たりで仕事をし、多くの人達に教えを乞い、援けてもらいながら、道なき荒野にブックデザインの道を拓いてきたのである。

● ところで、多くの読者は意外に思われるかもしれないが、私自身が子ども時代に、とりわけ本とかかわった記憶はほとんどないのである。

私が幼少期を過ごした第二次世界大戦の末期は、今日のように美しい絵本や図鑑があふれる時代ではなかったし、家の中に立派な本棚があったわけでもなく、私もとりたてて本好き・読書好きではなかったようだ。★

それが仕事での出会いとはいえ、どのようにして本という物体に魅了されるように変化したのだろうか…。

● 脇道に逸れてしまうが、子どもの頃からの人生を少し振り返ってみたい。

私が子どものときから好きだったのは、音楽と美術だった。

家の中にピアノがあり、ピアノを習いたかったのだが、同居していた叔母（父の妹）に遠慮した母に許してもらえなかった。ただ、二人の叔父（父の弟）のうち、下の一人は歌舞伎役者で、離れてお弟子さんたちに教える三味線や長唄が日がな一日聞こえていた。もう一人、上の叔父は陸軍工兵隊に属するハイカラなモダンボーイで、当時としては珍しい立派な電蓄で西洋音楽のレコードをよくかけていた。私がまだ小学生の頃にプロコフィエフの音楽に出会ったのはこの叔父のおかげである。つまり、西洋音楽と東洋音楽の新しいもの、古いものが混然と並びあい、絶え間なく聞こえてくる環境の中で育ったのだ。

● 戦後の中学・高校時代には、小遣いをためて古レコード屋に通い、七十八回転のSPレコードを買い集めるようになる。

最初に購入したのは忘れもしないドビュッシーの「海」（P・コッポラ盤、三枚

★2──いつ頃からだったか、図鑑を眺めるのは好きだった。石田さんとの対話115ページ参照

組）。ときに、東洋音楽学会の学者たちが現地録音した「アジア音楽集成」、「南方の音楽」などと題されたSPレコードのアルバム入りシリーズも二束三文で売りに出されていたのを購入し、バリ島のガムラン音楽やインドのラビシャンカールのシタールなどの変わった音色に親しんだ。[★3]

● また、ラジオの解説付きクラシック音楽番組「朝の名曲」を毎朝聴くのも、ひそかな楽しみだった。新宿高校時代はしばしば遅刻し、東京藝大建築科に入ってからも、素晴らしい名曲を聴いて感動した日は大学に行かなかったこともある。ちなみに、大学卒業後も、ラジオの音楽番組をチェックする習慣は長年にわたってつづき、小泉文夫の「世界の民族音楽」や現代音楽を紹介する番組などは、どんなに忙しくても必ず録音して聴きこんだものである。さらに六四年にソニーのデンスケ《録音機》が出ると、特別に注文して国内外を旅するたびに持ち歩き、祭りのお囃子、ウグイスやカエルの鳴き声、航空機の機内アナウンスなど、かたっぱしから録音するようになった。

● いっぽう、絵を描くことは好きだった。高校の授業で自分の左手のデッサンを描いたとき、図工を教えに来ていた藝大の先生に「リアルでありながらやわらかく描いているのがよい」と絶賛された。光の変化をみとる感受性や絵画的表現力が認められたのだろう。
いつからか、電車の路線の切り替えポイントのメカニズムに興味をもち、

★3──音楽とデザインの関係については、赤崎さんとの対話201─204ページ、北川さんとの対話299─300ページを参照

複雑に交錯する複数の線路を細密に描いて、褒められたこともある。レールが描きだす無機質な風景に美を見出したのが風変わりな着眼点として認められたのか。

美術好きは、古今東西の美術鑑賞や映画好きへと発展し、自ら絵筆をとることはほとんどなくなった。

● 新宿高校は当時、東大進学校の一つで、私も東大を受けるだろうと期待されたが、美術の先生の強力な薦めもあって東京藝術大学建築学科を受験し、なぜか一回で合格した。一クラス十人しか入学できないという難関を現役で突破したのである。ただ、大学の講義を受けたり、建築現場で実習したりしているうちに「建築家」という職業が自分には向かないことがわかってきた。

卒業後は山城隆一先生がアートディレクターをしていた東京の高島屋宣伝部で働くことになり、山城デザイン事務所にも時々足を運んではグラフィックデザインの基本を教わった。

● 一九五六年、その山城氏の強い薦めで日宣美展の公開公募に自作のレコードジャケット数枚を送ったところ、突然のように最高賞を受賞してしまった。「優しき歌（柴田南雄）」をはじめとする現代音楽の手製LPジャケットデザインで、市販のジャケットが気に入らず、自分の好みで勝手に作ってみたものである。

●第六回日宣美賞を受賞したのを機に高島屋宣伝部を辞め、一介のデザイナーとして独立する道を選ぶ。当時は戦後の新しいデザインの開花期で、若いデザイナーの才能が強烈に求められていた時代であった。日宣美の受賞者にはたくさんの仕事が舞いこんできたのである。

現代音楽、電子音楽のLPジャケット、東京交響楽団のポスターやパンフレットの連作、草月アートセンター主催の「作曲家集団」コンサートのための一連のポスターなどを次々とデザインし、文字を素材にした重ね打ちの手法や、ストライプ、影を組み合わせるオプティカルなパターン、幾何学的な手法が注目されたのだろう。一九六〇年に世界デザイン会議が東京で開催されると、ポスターのデザインを頼まれ、パネリストとしても参加することになる。

●この頃から、雑誌『音楽芸術』『数学セミナー』『工芸ニュース』などの表紙デザインをはじめ、増殖する幾何学的なパターンやノイズパターンを活用した私の数理的なデザインが高く評価されて、ドイツ・ウルム造形大学に客員教授として二度にわたり(一九六四年と一九六六年)招聘される。三か月ずつのウルム滞在を果たし、ヨーロッパのあちこちを旅して異文化体験をすることになる。

●二度の渡欧をはさんだこの期間(六〇年代)には、東京画廊のカタログシリーズ、土門拳、東松照明『hiroshima-nagasaki document1961』、細江

英公『薔薇刑』、川田喜久治『地図』、奈良原一高『ヨーロッパ静止した時間』などの写真集や、雑誌『デザイン』『新日本文学』『SD』『都市住宅』の表紙デザイン、田村隆一や吉岡実の詩集、さらに築地書館の『日本列島地質構造発達史』『日本化石集』や吉岡実の詩集、さらに築地書館の『日本列島地質構造発達史』『日本化石集』や吉岡実の詩集、さらに築地書館の『日本産魚類図譜』、美術出版社の『中井正一全集』、鹿島研究所出版会の『社会科学大事典』など、ブックデザインやエディトリアル・デザインを数多く手がけ、一九六八年頃から造本装幀コンクールで連続受賞し、私のブックデザインへの社会的関心も高まってくる。手伝ってくれる事務所スタッフも少しずつ増えて、雑誌や書籍のデザインが仕事の中心になり、「杉浦デザイン」作品が爆発的に生まれてることになるのである。

● ウルムでの異文化体験で、西欧文化の表と裏を目の当たりにし、日本人、アジア人としての自分に目覚めたこと、さらに一九七二年のアジア旅行(ユネスコ・東京出版センターの依頼で、アジア活字開発の調査のため、インド、インドネシア、タイなどを歴訪した)でアジアの文化に直接触れたことが、自分の世界観を革新し、デザイン語法の地平を劇的に広げることになった。

また、印刷所を頻繁に訪れて現場で印刷語法を学び、それを積極的にデザイン語法に取り入れていくことも試みた。

● 少年時代、とくに本好き・読書好きではなかった私が、ブックデザインを通して、本の構造、本の奥深さに引き込まれていく。

★──4──第2章の
「一九六〇─七〇年代の
写真集のデザイン」参照

★──5──異文化体験については、
石田さんとの対話
116─121ページ、
戸田さん・鈴木さんとの対話
250─257ページ、
北川さんとの対話
301─303ページを参照

軽やかに開く小口をもち、背中を固く閉じた物体である本は、大きな世界、たとえば宇宙すらも呑みこむ不思議な可能性を秘めている。

文字や図版が充満した情報の缶詰ではなく、読者の心に眠るイメージをいろいろな方向にふくらませる、ダイナミックな起爆剤にもなりうるのだ。

● 建築学科で沢山の図面を描いた私は、本を立体の構築物として設計し、表紙デザインだけでなく、表紙↓見返し↓本扉↓目次↓章扉↓本文↓裏表紙とつづく本の構造を生かすエディトリアル・デザイン、背や小口を生かして読者を引き付けるデザインなど、さまざまな立体的なアプローチを心がけた。★6。

● 表紙に本の内容のエッセンスを凝縮させるためには、著者を理解し内容を熟知する編集者とのやりとりが欠かせない。編集者の頭の中に眠っているイメージ、著者が伝えたかった本質の核心を探りだし、言葉にならない原初的なものを引き出して新しいカタチを考えていくのが私の仕事である。編集者とデザイナーの間にあるギャップが、対話を重ね、新しいカタチを生みだすことによって埋まってゆく…というひそやかな快感を味わった。

● 私がブックデザインに力を入れ始めた七〇年代は、出版界に創造性と活気があふれ、出版社も読者も元気であった。進取の気性に富む編集者が、大勢いた。編集者たちとの熱い議論の場が、なつかしく思い出される。

★6─建築とデザインの関係については、石田さんとの対話114–115ページ、戸田さん・鈴木さんとの対話262–268ページ参照

七〇年代初めに出会った松岡正剛さんをはじめとする、知的好奇心・冒険心旺盛な編集者たちとの共同作業なしには、私自身の意表を突くデザイン語法を創出しつづけることは難しかったろう。実験的、前衛的な試みも、それをおもしろがり、支持してくれる著者や編集者がいて、初めて実現される。

● 本書冒頭のカラーページに、私が試みたブックデザインのいくつかを紹介した。たとえば、講談社現代新書は、それまでの新書とはガラッと変えた新しい発想で、カバーという一枚の紙に本の内容を図版と文章で凝縮し、本を保護するという従来の目的とは違う価値をもつものとして自立させた（カラー064-065ページ）。この現代新書は好評を博して話題になり、売れ行きもよく、三十数年間（一九七一─二〇〇四年）つづいたが、新書乱立時代を迎えて、私のデザインは終わってしまった。

● ブックデザインの仕事を進めながら、一つにはヴィジュアル資料として、もう一つには自分自身の好奇心を満たすために、世界中の、とくにアジアの不思議な図像を探し求めて本を蒐集するようになり、たくさんの本に囲まれ埋もれて暮らすことになった。[★7]

同時に、私自身も「編集」の面白さに引き込まれてゆく。もともとの音楽好きが昂じて録音した音源やLPやCDの好きな曲をダビングし、自分好みに編集して新しい音源を作るのは若い時から好きだった。オープン

★7─本書第2章の「眼球運動的書斎術」を書いた頃は、ブックデザインの最盛期だった。その後、蔵書の大半を縮小するときに、事務所を縮小するときに、武蔵野美術大学美術館・図書館に収蔵していただいた。

リール、カセットテープ、MD、CD…と媒体は変わったが、超多忙な時期にも音源編集に没頭する時間は気分転換をも兼ねた至福のひとときだった。

デザインの仕事においても、複数の図像を組み合わせたり、コラージュしたりして新しいイメージを作るという「編集」手法を多用していくことになる。

● さらに、自分自身のアジア図像研究の成果をまとめた自著五冊——『日本のかたち、アジアのカタチ』『かたち誕生』『宇宙を呑む』『生命の樹・花宇宙』『宇宙を叩く』——を『万物照応劇場』シリーズとして「編集」し、同じようなデザインで、三省堂、日本放送出版協会、講談社、工作舎の四社から出版した。

神戸芸工大の大学院で教鞭をとったときは、大学院での授業を記録した「芸術工学シリーズ」——『円相の芸術工学』『めくるめき』の芸術工学』『ふと…』の芸術工学』『まだら」の芸術工学』『表象の芸術工学』を企画・編集し、工作舎で出していただいた。

● 六〇余年にわたるブックデザインの膨大な仕事は、事務所のスタッフはもちろん、編集者、イラストレーターなどの協力者、出版社、そして印刷・製本会社のプロフェッショナルの方々の経験や知識に助けられて

初めてできあがったものである。この場を借りて改めて深い感謝を捧げたい。

ただ、卒寿を迎える今は、たくさんの作品を作ったという達成感よりも、「多くの人達を大変なことに巻き込んでしまい、申し訳なかった」…という気持ちのほうが強い。感謝の気持ちと同時に、お詫びの気持ちも記しておきたい。

● 多くの人達の血と汗の結晶である杉浦デザイン作品の重要なものは、武蔵野美術大学美術館・図書館の杉浦康平デザインアーカイブ特設サイト「杉浦康平デザイン・コスモス」で検索することができる。作品解説、手法解説が簡潔にまとめられており、いくつかはリンク先のユーチューブ動画で私自身が語る解説動画や講演の一部を見ることもできる。ご興味のある方はぜひ一度、このサイトを訪ねてみてほしい。

● 「杉浦康平デザインの言葉」シリーズは田辺澄江さんが企画・編集してくださった。最初の三冊『多主語的なアジア』『アジアの音・光・夢幻』『文字の霊力』は順調に刊行されたが、四冊目の本書は難航し、なんと八年の間隙ができてしまった。

ブックデザインをテーマに編集しているので、それなりのこだわりがあり、迷いも多かった。辛抱強く待ちつづけてくださり、要所要所で適切

な助言とともに励ましてくださった田辺さんに、心から感謝したい。楽しみに待っていてくださった（?）読者の皆さんにも…。

● 本書には、私の事務所で仕事を助けてくれた元スタッフが四人、登場する。

鈴木一誌さんは戸田ツトムさんと一緒に立ち上げた『d/sign』というデザイン誌の鼎談記事の企画者・対話者として。

赤崎正一さんは「脈動する本」展の開催時、図書新聞が企画したインタビュー記事の質問者・対話者として。

佐藤篤司さんと新保韻香さんは、本書のエディトリアル・デザインを担当してくれた。佐藤さんは私の二つの展覧会図録のエディトリアル・デザインを中心にまとめてくれた。新保さんは、「疾風迅雷」展以来、私のデザイン手法解説の動画や講演で見せる映像資料を数多く作成してくれている。

この場を借りて皆の長年の協力に感謝したい。

最後に、『かたち誕生』以来、私の著述活動に伴走し、その明朗な性格ときめ細かいサポートで助けてくれた妻・祥子にも心からの感謝を捧げたい。

二〇二三年八月

杉浦康平

杉浦康平 [すぎうら・こうへい]

● 一九三二年、東京生まれ。東京藝術大学建築学科卒。グラフィック・デザイナー。一九六四年には旧西ドイツ・ウルム造形大学の客員教授に招かれ教鞭をとる。一九八七年から二〇〇二年まで神戸芸術工科大学視覚デザイン学科教授。その後の二〇一〇年、同大のアジアンデザイン研究所所長に就任し、アジア各国のデザイナーたちと交流を図る。当研究所主催の国際シンポジウムが『動く山・アジアの山車』(左右社)、『霊獣が運ぶ アジアの山車』(工作舎)となって出版された。現在、同大名誉教授。

● 二〇一一年秋、それまでの半世紀余にわたるデザイン作品の寄贈先である武蔵野美術大学美術館・図書館が『杉浦康平・脈動する本』展を主催。ブックデザインの集大成といえる作品群が披露された。引き続きデザインアーカイブ特設サイト「デザイン・コスモス」が構想され、二〇二一年に公開に至っている。

● 主著に、万物照応劇場シリーズとして『日本のかたちアジアのカタチ』(三省堂)、『かたち誕生』『生命の樹・花字由』(以上、日本放送出版協会)、『宇宙を呑む』『宇宙を叩く』(工作舎)があり、さらに『文字の美・文字の力』(誠文堂新光社)、『アジアの本・文字・デザイン』(DNPグラフィックデザイン・アーカイブ)がある。

● また、本書『本が湧きだす』を含む『杉浦康平デザインの言葉』シリーズは、二〇一〇年『多主語的なアジア』(工作舎)から刊行をスタートした。二〇一四年には、ダイアグラムと時間をテーマに『空間のシワ・時間のヒダ』(鹿島出版会)を出版。作品集『疾風迅雷 雑誌デザインの半世紀』(トランスアート)、『脈動する本 デザインの手法と哲学』(武蔵野美術大学 美術館・図書館)、編著書に『ヴィジュアル・コミュニケーション』(講談社)『文字の字宙』『文字の視祭』(以上、写研)ほか多数。

本が湧きだす——杉浦康平・デザインの言葉

● 著者＝杉浦康平

● 発行日＝二〇二二年十一月二〇日

● アート・ディレクション＝杉浦康平

● エディトリアル・デザイン＝佐藤篤司＋新保韻香

● 編集＝田辺澄江　● 進行協力＝小倉佐知子

● 印刷・製本＝三美印刷株式会社

● 発行者＝岡田澄江　● 発行＝工作舎 (editorial corporation for human becoming)

〒一六九-〇〇七二　東京都新宿区大久保一-四-一二新宿ラムダックスビル12F　電話＝（〇三）五二五五-八九四〇

www.kousakusha.co.jp　E-mail saturn@kousakusha.co.jp

ISBN978-4-87502-549-8

多主語的なアジア

● 杉浦康平

1960年代からのテクストを精選・集成した「杉浦康平デザインの言葉」シリーズの第1弾。アジアの文化や宗教の豊かさの根源にある無名性、多主語的世界観をテーマに、杉浦日向子、日高敏隆との対談、講演、インタビューなどを収録。

A5判変型／284頁／定価＝本体2800円＋税

アジアの音・光・夢幻

● 杉浦康平

チベットの少年僧、バリ舞踊の生と幻、インドの風の服「クルタ」…。アジアの豊穣な文化を巡る香り高いエッセイを中心に、調香師・中村祥二との対談「香気豊かに五感を結ぶ」も収録した「デザインの言葉」シリーズ第2弾。

A5判変型／276頁／定価＝本体2800円＋税

文字の霊力

● 杉浦康平

「デザインの言葉」シリーズ第3弾。日本語タイポグラフィの先駆者、杉浦康平の真骨頂たる「文字」をテーマにエッセイ・論考を収録。松岡正剛との対話とて、白川静の漢字学から文字のクレオール化まで、文字の可能性が縦横無尽に語られる。

A5判変型／300頁／定価＝本体2800円＋税

靈獸が運ぶ アジアの山車

● 齊木崇人＝監修
● 杉浦康平＝企画・構成

ミャンマーの黄金の靈鳥船や信濃のオフネ、バリ島の葬儀山車など、靈獸を冠するアジアの山車の多様な意匠にやどる物語をひも解く。杉浦康平が構成した二度の国際シンポジウムを集成。オールカラー。

A5判／308頁／定価＝本体3200円＋税

宇宙を叩く

● 杉浦康平

宇宙山を模してそびえたつ韓国の「建鼓」。陰陽渦巻き、二つで一つの和を示す「火焔太鼓」。アジアの宇宙観を写しとる二つの華麗な大太鼓を対比しあうことで、古代アジアの人びとが楽器に託し聴き取ろうとした天界の響きを読み解く。

A5判変型上製／348頁／定価＝本体3600円＋税

「めくるめき」の芸術工学

● 吉武泰水＝監修
● 杉浦康平＝編

筒井康隆のメタフィクション、高山宏のメラヴィリア、巽孝之が描く電脳空間、香山リカが指摘する生命の実感など、気鋭の8名の論客がめくるめくイメージをひもとく。

A5判／296頁／定価＝本体2500円＋税